从资源到编排：平面设计教学的课题作业研究

何方 著

DESIGN EDUCATION

东南大学出版社

○南京艺术学院艺术著作出版基金资助
○江苏省青蓝工程资助

图书在版编目 (CIP) 数据

从资源到编排：平面设计教学的课题作业研究／何方著.—南京：东南大学出版社，2021.12
　ISBN　978-7-5641-9988-3

Ⅰ.①从… Ⅱ.①何… Ⅲ.①平面设计 Ⅳ.①J06

中国版本图书馆 CIP 数据核字（2021）第 275934 号

○南京艺术学院艺术著作出版基金资助
○江苏省青蓝工程资助

从资源到编排：平面设计教学的课题作业研究
Cong Ziyuan Dao Bianpai： Pingmian Sheji Jiaoxue De Keti Zuoye Yanjiu

著　　者：何　方
出版发行：东南大学出版社
地　　址：南京市四牌楼 2 号　邮编：210096　电话：025-83793330
网　　址：http：//www.seupress.com
经　　销：全国各地新华书店
印　　刷：江阴金马印刷有限公司
开　　本：787 mm × 1092 mm　1/16
印　　张：13
字　　数：332 千字
版　　次：2021 年 12 月第 1 版
印　　次：2021 年 12 月第 1 次印刷
书　　号：ISBN　978-7-5641-9988-3
定　　价：68.00 元

本社图书若有印装质量问题，请直接与营销部联系。电话：025-83791830
责任编辑：刘庆楚　封面设计：杨叶　责任印制：周荣虎

寻找艺术设计课程的建构学理
——"设计教育研究丛书"代序

邬烈炎

就艺术设计教育的讨论与研究而言，最初级的乃至最高级的课题，可能是试图去寻找、去接近学理层面的东西。所谓设计教育的学理，应该包括两个层面，一个是艺术设计层面上的基础理论与知识结构，另一个是艺术设计教育层面上的课程建构与教学方法。[1]

1.

艺术设计作为人类文明发展的一种表现形式，总是试图去解决社会发展与生活形态中存在的一系列问题，不断地去描述、界定、深化人们的感受与经验，实现人们的需求与愿景。艺术设计或是以批判性的思辨在更深的层次去更新着人们的想象与理念；或是以突破性的视角与思维去重新诠释一系列思想与行为，以及文化与物质之间的联系。

21世纪社会发展与经济模式的急速变奏，促使艺术设计的内涵演绎与外部形式加快发展，大幅度地突破着原有的范畴与分类，新门类、新样式、新风格不断修改着一系列的定义与概念，新材料、新技术、新手法以及数字化技术的革命性进步与普及，在很大程度上改变了形式与功能的关系，以新奇的创意颠覆原有的表现程式与形式规则。

虚拟艺术、参数化设计与建造、3D打印、机器人与5G技术等高新科技所反射出来的创造力，启示着艺术设计的综合与跨界，刺激着探索的无限可能，使设计样式与类型升级换代。概念设计、创新设计、社会设计、服务设计等新方式大大发展了艺术设计的内涵，交叉设计、跨界

[1] 课程设计的价值与意义
　　课程在一切教育活动中的核心地位，也就决定了它是教育研究的本体价值与重要意义。课程的研究和研制与教学目标、标准、内容、系统有着天然的内在联系，规范着课程实践的逻辑、秩序与策略，它的内容传授方法自成结构与体系。我们不妨这样认为，一切讨论、批评、理论，一切计划、大纲、教材及方法，它们的终极目标，应该是评价与建构有创新性的课程体系、独特的教学方式、原创性的课题设计与作业编排，以及有意味的"漂亮的"作业。

设计、综合设计、边缘设计等现象大大丰富了艺术设计的外延与景观。

2.

西方概念与中国名词之间间隔着日语的似是而非的转译，包括误解、传说、歪曲、断章取义等，为解读"设计"的概念就争论了几十年。

中国设计教育中的专业方向跨度很大，从首饰艺术到景观设计，从平面设计到公共艺术，这使得专业分类无法面对艺术设计现实情景的整合、系统与跨界等。

艺术设计作为一个年轻的艺术门类，作为一个交叉色彩很强的学科教育，随着其经历的时态演化，包括晚清时期的手工教育、民国时期的图案教育、新中国成立后的工艺美术教育、改革开放至今的艺术设计教育，现已形成了设计教育的初级阶段，[2] 包括正在发生的数字媒体及高技术条件下的设计及教育。[3] 但其学理基础、知识体系与教学方法，却一直没有形成相对稳定的体系，却一直在形态的发展中动荡、争论、变动。当格罗佩斯提出设计是"艺术＋技术"之后，这个"＋"后面就一直在增容。当"艺术设计是可以教的"成为一个重要的命题时，人们就在不断地实验其路线图，无休止地撰写论文，开研讨会与办论坛，一次又一次地修订教学大纲及撰写教材。

上千所院校学科的教学计划千篇一律，其实只是一种行政意义上的管理文件，学期、课时、学分等都是一些虚空的符号与不能说明问题的数字，所形成的结构与系统只是一种空壳。表面完整的计划与大纲、空泛而不知内容所指的课程设置等，导致缺少可实施的方式与路径，教案等同于讲义，完全掩盖了教学的本质活动。

与其去无谓地讨论策略与管理、机遇与挑战、背景与概念，还不如深入扎实地研究本体问题，即艺术设计应该有的基本原理与知识系统，及其成为可教授的方法与途径的教育学理；研究知识与课程的关系及知识分配的法则，研究基础理论的交叉性、选择性与跨学科性，研究课程与教学的关系以及课程设置与作业编排方法。最终拿出独树一帜的原创性作业及建立在此基础上的满意的自编教材。

〔2〕 关于艺术设计的"时态"

手工形态的设计，无疑是将材料、工艺、技法作为主要的学习方面。在单体与批量、手工与机械、装饰与功能的犹豫之中，走向融合。

"图案"作为一种过去的设计形态，虽然包括了方案、制图、策划、创意的含义，但在现实情景的考察中，无论是实践还是教学都脱不开"图案—纹饰"的描绘制这一最主要的形式，实现装饰的功能性价值，并以"多样统一"的形式美法则，以和谐作为终极目标。

至于"工艺美术"的形态中，仍然是图案的放大，不外乎图案、美术字、绘画或装饰绘画的叠加。以"美化生活"为目标逐渐向设计转移。

当设计的成分增加到一定的比率时，当外来的影响逐渐达到超越传统方式的延伸时，终于形成了现代意义上设计的转型。

〔3〕 关于数字媒体设计教育

计算机技术的功能，从"辅助设计"进行制图做效果图，已经升格为一种思维模式，是引导设计发展的力量。从滤镜渲染出一种效果，到参数化空间及形态，到无所不能的3D打印，到机械臂，直至高新技术的设计方式，而人工智能的到来及将会对艺术设计带来的巨大影响正在发酵之中。

3.

写实绘画——油画作为一个专业的画理的确立与成熟，同样中国画从画室课徒到学院教室的课程化转换，[4] 为艺术设计的课程学理建构提供了有益的参照。

文艺复兴时期的佛罗伦萨建立了世界上最早的美术学院，它的主要功能之一，是将先哲们孜孜研究成熟的科学技法理论——解剖学、透视学、明暗光影规律及一整套绘画、壁画、雕塑技法，作为学习内容上升为课程，使行会、作坊转换为工作室及教室。于是本来三年才能画完一幅画，现在一年可以画出三幅画。

可以认为，这一系列的科学技法理论与制作技法程式，是形成古典艺术的基本学理。而以这些理论作为教学内容，包括稍后发展起来的临摹、几何体写生、石膏像写生、肖像写生、人体写生、构图等一系列内容与程序，就构成了西方写实绘画练习的基本学理。

人们又发现，学院中教授解剖学、透视学的教师常常将素描画得僵死，更不会搞"创作"。再后来当大家看到贡布里希著作的中译本《艺术与错觉》后，才恍然大悟，原来眼睛的生理直视与视觉心理上的压缩视幻，以及相应的矫正与对比，才是在平面上进行三维错觉再现的奥秘所在。

当艺术的形态进入现代主义之后，表现语法将主因素的造型规则进行了解体，分解为单因素形式的极致性面貌，点线面、分割的笔触、色点与色束空间等成为独立的目标，个人情绪的极端化释化成为基本手段。后现代主义艺术及当代多元化艺术的出现，形成了另一套话语系统，形式本身不再作为被关注的焦点与练习的课题。在弥散、解构、隐喻、符号、反讽、荒诞的理念中，艺术走下了架上，转换为装置、行为、影像、涂鸦、综合材料、艳俗、观念、大地等等样式，于是学院的专业，可称为"艺术""自由艺术""跨媒体艺术""实验艺术"等，更多的是工作室、导师的专长与兴趣就是学院的专业方向。

当社会发展进入了信息化时代时，计算机的神奇力量使人们措手不

[4] 关于中国画从画室到教室的课程化转换

当传统的中国画要登堂入室成为美术学院的一个正式专业时，以学习内容、教学方法上溯到画理画法，就成一个根本的问题。《芥子园画谱》以书画同源，描法皴法，都无法切入正宗，作为技巧符号的笔墨也无处附着。能请齐白石来学院演示也只能成为一个个案，并不能从规律上解决问题。南齐谢赫的"六法"，既是一个有多种解读的审美规范，也是一种要素集成。

"去消中国画""改良中国画""革新中国画"的主张，曾使中国画家们无所适从。"素描是一切造型艺术的基础"，应用水墨画素描，乃至中国画被称"彩墨画"，其实是为了使中国画适应以多人物表现主题性情节的需要，为了表现社会现实生活，又形成了一套技法模式。中国画在学院中又出现了分科：山水、花鸟、人物，然后为了避免其他画种的干扰而各自独立成系。

在谈到浙派人物画的成因时，潘耀昌以"潘天寿+博巴"为命题，指出了它的内在构成方式，是将潘天寿的笔墨与罗马尼亚教授博巴的表现性结构素描融合在一起，构成了写意人物的内在框架与基本图式，并从这一内核派生出多个个体的变化。

及，它正在悄悄地又迅速地改写着视觉艺术的某些规则。摄影技术的发明与普及在其中产生了冲击与搅局。素描、写生、图像、摄影及电脑、拷贝、打印、摄影等互相纠缠、碰撞、游戏时，又开启了现代甚至后现代语法的解构。甚至包括35年前的经典《艺术与视知觉》也无法面对这些新的表现需求与对语法的渴求。

4.

建筑学作为学科与艺术设计有着内在的联系，包豪斯的宗旨是"一切艺术归为建筑"。古典时期的建筑学科设置于美术学院，后来大多转移至工科院校。当代国外建筑教学充溢着实验色彩，无论在知识体系的建构与发展，还是在教育学层面——课程与课题的设计方式方法上，都为艺术设计提供了极为有益的借鉴与有效的示范。[5]

传统概念中的建筑学，以平面、立面与装饰为主要内容，建筑师画得一手漂亮的水彩画，做设计被称为搞创作，画平面与立面是搞构图。威特鲁威的《建筑十书》、帕拉第奥的《建筑四书》对古典法则做出了规定，"稳固、实用、美观"的原则，加上柱式、比例、尺度、均衡等要素构成了形式的学理基本法则。

现代主义建筑形成了以"空间"为主体的语法体系，密斯的"流动空间"、勒·柯布西耶的"多米诺框架"、杜斯伯格的"构成"模型成为学理；密斯的"少就是多"、卢斯的"装饰即罪恶"、勒·柯布西耶的"建筑是居住的机器"也是学理；透明性、构成说、建构说、解构说等还是学理。

随着非线性——参数化建筑的出现，空间的多元性、多曲面、模糊性、歧义性向原有的学理提出了挑战，数字化空间生成的算法或许又是新的学理。

在英国AA建筑联盟学院这所最具实验性的教学机构中，建筑是作为一种文化知识、学习和质询的形式，在教学过程中被探寻和追索。它认为建筑即是实验，建筑是学习和寻找新的、无法预设的思想和观念，建筑永远关注的是想象和未来。AA作品集的第一句话即是"设计为有意识地对时间、距离、大小的扭曲。相对较差的仅为固守现状"。

[5] 关于"建筑初步"
关于"建筑学入门"就有数十种之多，从如何建成一幢房子入手，从建筑史入手，从制图识图入手，从当代艺术——舞蹈、音乐、装置、影像入手，从构成入手，从"艺术与视知觉"入手，从杆件、体块、空间入手……

AA在预科教学中，是通过艺术、电影、建筑、雕塑、装置及各种媒介手段的不同方式，教授学生进行概念性和创造性的思考，是通过模型、草图、线图、影片和行为表演，对概念化设计进行探究。在一系列的观察、记录、分析、实验、推测、探索、转译中，将看到和想到的成为可见的。一系列作业因实验意味十足而显得十分精彩。

还有更多的更为丰富的建筑学的课题给我们提供了参照的示范：如M.卡森斯、李华等主持的关于"词语、建筑物、图"的比较与联系研究，关于"地形学和心理空间"的研究；如C.布鲁姆、W.摩尔关于从"身体、记忆与建筑"入手的建筑设计原则和基本理论；如F.奥托关于以"占据与连接"方式对人居场所领域和范围的思考；如D.德尔尼的关于拼贴的综合性建筑绘画技法；如国外院校普遍采用的"影像建筑学"方式，从电影语言与动态视觉研究空间构成的方式；如美国南加州建筑学院关于"建筑学+结构学+工程学+形态学"研究的装置设计课题；如瑞士苏黎世高等理工大学的经典作业——探戈舞姿互动空间图形研究；如东南大学葛明的"道具""性别"等系列的身体—概念建筑设计，以及叙事系列概念设计等。

5.

明确培养目标[6]、梳理课程形态[7]是描述课程知识建构的前提。

知识在课程中得以整合，教学、教案、教材的编写是对理论、学理、学说、方法、历史的取舍、编撰、梳理的过程。[8]

[6] 关于培养目标

培养掌握现代艺术设计的基本理论与知识、方法与技能，具有正确的价值观与开放、多元、动态的思维方式，具有实验意识、综合素质与可持续发展潜力，具有创新精神与能力的专门人才。

[7] 关于几种课程形态的基本描述：

学年制：以4年的学年递进为结构，各专业特征明显，课程形态主要是基础课、专业课、史论课等。

学分制：学生较有自由度地选课，以学分为管理模式，适度打破学年与专业界限的课程形态。主要有必选课、限选课、任选课。

学年学分制：即在学年制的基础上给课程套上学分。作为一种管理模式，实际上学生课程选修的空间较小。

工作室制：以教师及团队构成工作室，或侧重于个人思想及风格，或侧重于门类及类型、材料及技术，学生在完成基础课程学习后，进入工作室修完课程。

N+N学制：一般为中外联合办学模式。在国内学校学习2~3年，在国外对口学校学习1~2年，体现中外各自办学优势。

主题性教学：以简单到复杂的一系列主题为教学单元，每个主题集合相应的基础、方法、要素、理论及各种单元课程与分类教学知识点，进行专业学习。

长期以来，我们把自己限定在学年制模式上，习惯于细分专业，按年级及简单化、程式化的单元课程学习方式，形成了"严谨的""统一的"教学系统。

[8] 关于课程知识的理论

德国哲学家维海因格(H. Vaihinger)认为："人类必须发展知识体系或思维大厦，以不至于淹没在一种日益扩大的知识和信息的海洋中。"于是，知识不仅具有其自然状态的来源上的领域特征，而且，经过加工、组合化后被赋予了学术性的类化标准及特征，使知识由松散的自然状态聚集成体系化结构。当我们将课程作为主体，就可以清楚地看出，课程对知识进行着选择。课程不仅是知识的传递者，课程本身也参加人类知识的不断组织和创造。有的课程研究者形容课程组织"恰如智慧的'编织机'将零散的课程要素编织成课程智慧的彩缎"。课程能够而且必须对知识进行选择，这是课程生成、建构乃至变化发展的根本机制。任何一个完整的课程结构或任何一门具体的课程，总是选择的结果，是课程以其合规律性、目的性程度为基本原则，对知识进行筛选和过滤的过程、作用与结果。

为了传道、解惑、答疑，我们从不同的层面、角度、方式去寻求学理，接近具有本体价值的知识，并试图在课程集约下，在教学的步骤中将其结构化、秩序化。

在有限的课时中，究竟安排什么课程？[9]教授什么内容？知识创新、前瞻未来始终是高等艺术设计教育的使命所在。

应在教学中更多地传授学理的根本之道，将实验态度与创新精神的生成视为教学的根本目标，把学习方法的掌握与综合能力的获得始终放在重要的位置，将设计师的专业素养与艺术气质的培养作为教学活动的出发点。

应重点教授与学习学院之外及毕业之后很难再学到的东西，以获得可持续发展的潜质：包括素质、方法、眼光、直觉、意识、思维、心智、趣味、基础、记忆、思辨方法、对跨专业的要求……

应掌握有创造性的思维方式、工作方式与表达方式。培养抽象的、多元的、反思的、实验的设计方式与工作习性。学会在信息社会中如何探索、理解、接受模糊性与主观性的事物，提升在没有标准答案的情境下的决策能力，适应艺术设计的工作性质所典型体现出的只有"可行解"而非"唯一解"的特征。

在课程知识的选择中，一定结构组织下的知识分类是一个重要的条件，因为知识基本上是以特定的领域而相互区别。然而一个现实的重要问题是，随着知识的不断分化与重组，众多边缘性、综合性学科的涌现，已使传统的分类法远不能适应知识发展的需要。而从课程结构的发展来看，随着知识类别、结构的丰富与发展，经典性的单一学科知识统一课程的现象逐渐被打破，各种新的边缘性、综合性内容或学科逐渐成为课程的重要组成部分。知识类别结构已成为促使当代课程结构（甚至包括学科设置）改革的重要因素，其影响不仅仅在于课程结构中设置种类的更迭或增容，更重要的是新的知识类化角度正逐渐突破传统的内源性的意义，而代之以效用指向、思维方式和研究方法等综合性标准，为课程结构的解构重组提供了新的依据及标准。单一的认知型课程结构必然被超越，而代之以更为全面的整合化的课程结构模式。实际上，这已成为目前国外高等院校众多学科课程，包括艺术设计学科的专业基础课程内

[9] 关于课程内容——"教什么"的问题

如果让学生过多地去熟记那些看似不存在任何对立和冲突的概念与规则，被动地接受那些制度化的知识及既成经验式的技法，无疑无助于创新精神的培养；如果只是教授那些很快就会过时的专业技巧，如果过于偏重在具体工作岗位很快就可以掌握的职业技术，无疑也不利于对设计师能力与素质的培养。

应该在很大程度上改变学生已经习惯的从始至终、从因至果的解题路径，改变已经形成的"正常"的线性的和序列的思维方式，在此基础上使学生突破那些制度化的知识与既成符号体系的信仰，去质疑一系列被规定了的概念、数字及技术方法等，对所学知识重新进行判断与反思。

容与结构改革的共同趋势与现实情景。

艺术设计学科有别于美术、音乐、建筑等学科，缺乏那种具有本体性的、原创性的相对成熟的知识体系与较为完整而稳定的专业基础。而原有的所谓专业分类及知识分配方式已远远不能适应实验性课程性质的需要，那种以所谓经典性的单一学科知识构成课程内容的现象应彻底打破。事实上只有进行不断的整合，才是使课程资源与教学内容进行优化的有效方式。因此我们要特别关注的是，被不断分化与重组的知识，不断涌现的众多边缘性、综合性知识。而真正意义上的内容整合不仅仅在于知识的一般增容与更迭，简单的归纳与合并，重要的是以新的知识群化去认识与分析，去融合与构成，为教学内容的重组与知识选择提供方式、方法。

课程设置应大大突破专业间的人为藩篱，以及课程间固有壁垒的知识或体系，相反可以以实验的立场去突破以某种专业领域特有的"语言""规范""媒介"作为课程名称与内容标准的现象，可以以"相关形式""融合形式""主题形式""核心形式"等，使课程结构的建立与教学内容的选择成为一个复合系统。〔10〕

正如在著名的联合国教科文组织的报告《学会生存》中所说的，知识的获得是由于人类战胜了常规与惯性，战胜了形成的观念与概念，战胜了我们试图理解的对象而具有的复杂性与晦涩性……一切知识都是革新探索的出发点。于是，教学中应该不断去寻找新的、多元的知识资源，寻找多学科的理论、方法与研究途径。

6.

就学科制度与课程形态，我们选择了"实验性"作为课程设计的方式，作为一种教学的态度与操作方式。

学院就是一个试验场，专业本身就是一个实验室。它所进行的实验性教学着重学理本体内容的梳理、整合与建构，不断派生新概念与新知识，将前瞻性与前沿色彩的理念得以呈示，将交叉性与边缘性的形式手法条理化。这种实验性教学将设计的生成视为是一种戏剧性的演绎，以

〔10〕关于课程设置的新途径

在很大程度上改变将学院中的"专业"与社会上的"行业"等同的出发点，改变将教学中的课程设置与市场上的产品类型简单对应的方式。在很大程度上与绝大多数学校课程设置及教学内容过于偏重技能训练，过于强调与商业社会挂钩，过于程式化、重复化、简单化相区别。

课程结构与设置以设计要素、设计方法、设计表现作为教学内容整合与课程设置的出发点。以平面设计方向课程设置为例：

1~2年级基础课程——设计基础，设计原理，设计批评，设计创意与方法，设计管理与实务设计史，视觉传达设计史，世界文明史，现当代艺术史。

2~3年级专业主干课程——图形设计，字体设计，编排设计，平面形态设计，平面类型设计，平面系统设计，平面风格设计，图像艺术设计，插图艺术设计，表现技术设计，平面媒体设计，平面信息设计。

4年级工作室课程——设计调研，主题性设计，实验性设计，毕业设计，设计报告。

教学的纯粹性展开，尝试多种解题途径、作业方式及过程性的展开。

"实验性"作为一种价值取向、一种学科特征、一种基本形态，区别于国内设计学科普遍存在的过于注重社会实践的商业化的教学倾向，区分于过于强调职业技能与工具掌握的功利色彩，以及过于同类化、简单化、程式化的课程设置、教学内容及作业效果。[11]

实验性教学从理念转化为实践，从文本演绎出作业，积极地构建、寻找一系列的资源、主题、理论、课题、方法、作业及教学手段，并以此作为课程建设与教学改革的突破口。

实验性课程教会学生如何以设计的视野去解读种种现象，以艺术的视线去联结设计任务与工作要素，以形式的视角去解决终极问题。

实验性教学使学生掌握设计艺术中最为重要的、最为普遍的与最为特殊的形式语言，运用它们来表达与交流观点、概念、知识、主题，运用媒介技巧来交流思维、情节、经验、情感等。在实验性教学的过程中学生可以对比与矫正实际经验与技法理论，方法运用与案例分析之间的差异，认识到设计问题具有多种阐释方式与解决方案，乐于尝试同一课题可以用不同的方式方法去解决，可以从不同的切入点加以深入，可以用不同的材料、技法和媒介去完成。

我们还可以对实验性艺术设计教学的课程特征作出片断式的描绘：

它强调课程的开放性，包括知识的多样化资源，学术观点的多元化介绍，教学过程中师生讨论所形成的互动氛围，教学方式的丰富性，以及教学手法对国外课程的大量借鉴与吸收。强调案例分析的价值，主张作为案例的电影、音乐、建筑图像、当代文学作品、当代艺术作品同样具有教科书的意义。

[11] 关于实验性设计教学的课程设置方式
 A. 设计基础课程
 课题1：在包豪斯基础上进一步发展的现代主义色彩系列课题，以单个形式要素为结构：点、线、面、体积、空间、光影、材料、装饰、风格……
 课题2：以一系列不同性质的对象为作业系列——自然、建筑、当代艺术，从有机的、建构的、观念的等方面，解读对形式语言不同侧重的表达方式。
 课题3：以方法为课题系列——看法、语法、手法，通过视觉体验、形式语法、表现形态等不同方法，去解读、分析与表现形式。
 课题4：主题切入与系列作业设定——一个主题：一个对象、一种方法、一个词汇（音乐，手，视觉，解构，抽象，身体，时间……）。
 为每个词汇设计一组作业，必须涵盖：多元语法，如古典主义、现代主义、后现代主义、数字化、多元化等；多种形态，如超写实、写实、表现、意象、装饰、抽象、超现实等；多样媒体，如线条、黑白、色彩、空间、立体动态、材料、影像、装置、拼贴、印刷、身体、写作等。
 B. 专业设计课程（实验型设计的类型）：
 具有激进文本的前卫性设计；具有哲理隐喻的概念性设计；具有研究探索的学院派设计；具有科幻景观的未来性设计；具有批判思维的观念性设计；具有逻辑演绎的图式化设计；具有游戏色彩的纯形式设计；具有荒诞反讽的非理性设计。
 C. 交叉性设计课程
 交叉性、综合性、跨界性、边缘性的课题设计与教学方法，对多种资源、主题、方法、理论的融汇、重叠、并置，对多种形式、语言、手法、媒介的衔接、编排、拼贴等。
 它吸收后现代主义的观念与手法，诸如多元符号拼贴，语言混杂与视觉狂欢；吸收解构主义的哲学理论与方法，吸收数字媒体的工作原理与表现。
 具体而言，可以是不同设计门类的交叉，如图形与图案，装置与家具，文创与工业设计等的交叉。可以是设计门类与其他艺术门类的交叉，如色彩与音乐，如身体与影像，如服装与雕塑等。可以是设计与其他学科门类的交叉，如信息与数学，生物与公共艺术，空间与时间等。
 交叉性设计课程的基本设计方法，包括设计的文化资源的大范围寻找，对理论模型、方法论、图式、

（转下页）

它主张教学结构的不确定性,注重教学过程中的可变性及随机发展,对教学结果的适度"失控"及迁延性。更主张课题展开与作业进行过程中的不厌其烦的反复与系列化,使学生学会如何去进行比较、判断、移植、选择、重构、综合、交叉等,不过分注重结果,换句话说,或可以没有完整的结果。

它要表现出某种游戏性的色彩,使设计的求异与生成充溢着演绎痕迹,追寻某种戏剧化的效果。课题在时间、情节、冲突等构成变化中发展,获得作品实现的机遇或机制,当然也不排斥玩耍、随机、偶然乃至有时的荒诞。作业过程不建议完全由个人完成或是在封闭状态下呈现竞标式的不良制作,相反可以有不同角色的参与,可以是小组合作完成。

它更要表现出强烈的形式感,包括对要素的极端化发挥,对多种语法的运用或利用,对结构、重构、解构的选择与编排,对手法的夸张性的表达,对经典风格的演绎,对经典形式理论的排演,使情节、意象、创意、结构、功能、材料、媒介等通过形式的过滤得以实现,也包括为形式而形式的猎奇、表演、织体、高潮、变奏、华彩等。

7.

于是,教学内容与方法应显现如下特性:

——理论叙述的先进性与探索性

教学内容应选择最具价值与意义的最新的理论与方法,介绍新思想、新学科、新知识,介绍新观点、新概念、新成果,着眼于教学大纲与未来时间段的发展相适应;注入个人及本单位具有原创性的学术与艺术研究成果;同时注意叙述方式的思辨态度,以"知识批判"的立场对既有理论、方法、规范进行反思。

——知识选择的整合性与重构性

随着知识的不断分化重组,众多边缘性、综合性知识不断涌现,传统的知识分类方法远远不能适应课程发展的要求,"经典性"的

案例的选择,在大视域中对元素整合的结构方式,如混搭、拟象、拼贴、变体、并置、重叠、错位、碰撞、挪用、演绎等技巧的运用等。

D. 概念性设计课程

以一系列有特定性含义的概念为切入点,如术语、名词、原理、公式、幻象、诗句、影像、形容词、台词、寓言等;解题方法,可以是拼贴词汇、臆造语义,可以是借题发挥、以假乱真、逻辑演绎、符号变异,也可以是虚拟现实、假设未来。同时,在作业中以当代艺术作为参照,强调意义、诠释、象征、符号、隐喻、文脉、结构、反讽等手法运用,注意设计的文本语言与文体语言。

E. 关于毕业设计教学的课题

如新图案:融汇图案、图形、图像、图画之间的模糊性与差异性,以结构主义及解构主义、图像学、阐释学、类型学理论进行解读与分析,以蒙太奇、拉班舞谱、复调、序列音乐、数学图形、分形规则、原型变体、抽象绘画、益智游戏等方面探求表现途径,试图建立新的视觉图式。

如无器官的身体:以身体的演绎为主题,观察身体的日常行为及由事件所激发的与外界环境的互动联系,在"身体衍生""身体受持"等方面去探讨身体的功能与活动。运用犀牛等软件,通过算法手段,采用程序生成模型,设计出一系列作品,以面罩、头盔、背包、首饰、服饰、矫正颈椎脊柱护具等,以 3D 打印技术进行呈现,寻找数字化环境下身体的可能性。

以单一学科知识构成课程内容的现象应在很大程度上被打破。整合是内容优化的重要方式，将归纳与合并趋于结构化。

——案例分析的多样性与广泛性

案例的选取包括中外设计史、建筑史的经典作品，以及当代艺术经典作品；包括具有平行价值的国外高水平院校的学生作品，本专业往届学生的作品；包括更多多样的交叉学科文本，如现代文学理论与作品，古典与现代音乐作品，现代戏剧、舞蹈、电影的创作原理与作品分析等。同时将科研项目阶段性成果、研究生学位论文成果、外教工作坊成果，作为重要的案例对待。

——训练方法的原创性与多样性

课题设计应呈现主题的多元性、资源的广泛性、知识的交叉性、方法的游戏性、表现的综合性等。作业编排应体现一系列对偶关系的统一，如系统性与独特性的结合，逻辑性与发散性的兼容，思辨性与趣味性的融汇，规定性与自选性的并行等方式。[12]

——解题技巧的发散性与游戏性

学会利用跨学科的知识与方法来分析及解决设计课题，认识艺术语言与形式手法在不同历史、地域及文化背景中的差异，在跨文化的比较中能够运用不同媒介来交流观念、经验、情节等。

作业形态应提倡适当打破设计与"纯艺术"的界限，缩小现代设计与手工艺术的距离，加强空间与时间、平面与立体、动态与静态的联系。

强调作业的系列性、过程性、实验性。以观念、创意、形式的实现可能，去寻找、选择、运用媒介的表达。作业效果不应过于强调表面的完整性与制作技巧难度，应将摄影、影像、计算机图形、复印、丝网印刷等视为与手绘同等重要的方法，将草图、涂鸦、制图、拼贴、写作、装置、视频、现成品等放在与写实描绘平行的位置，并强调文本的戏剧性，形成综合性、交叉性、边缘性的作业效果。

[12] 关于课题设计与作业编排的方法

1. 分解/综合：要素提取与横向选择。以单项要素或独特的主题作为课题的切入点，将隐藏在内容情节或具象物质形态中的形式抽象出来，或将特定的要素、符号、语法、隐喻、意义及其他艺术门类的媒介与手法，改编为可操作的课题。

以一组有步骤有序列的综合性作业构成课题，可以是大跨度的边缘化的整合性的构成方式，可以是具象与抽象、现实与超现实、线性与矛盾、平面与多维、常态与超媒介、视频与文字等方面进行编排与组合。

2. 趣味/理性：形式游戏与逻辑构成。以戏剧性的方式，以某种"玩"的状态，切入、展开与完成课题。通过"有意味的形式"，寻找轻松、愉悦的作业氛围。包括以诗学、音乐、写作、表演、独白、猜测、科幻手法进行体验，要重视过程的尝试甚至是某种未完成性。

以特定的自然科学现象、数理逻辑公式与图形、时间与空间的规则与反规则、图解化等手法进行体验性的思考与实验性的表达。

3. 发散/聚合：多元展开与交叉融汇。以大幅度的开阔视野，大范围的资源与素材、多种学科及专业材料，以多元的理论与学说，乃至从对立与矛盾的观点中寻求有挑战性的、有突破性的主题，在思辨性色彩的方式中展开课题，在批判性的态度中探索作业的多种可能性，从主题的需要出发，采用所需要的方式与路径，选择可能性的媒介、材料、技法及效果，来切入作业的编排。在看似并无关系的甚至具有冲突性的、偶发性的、超出边界的语言与手法中，进行课题的切入与效果的完成。

8.

聘请国外高水平院校的教授开设教学工作坊，是一个十分有效的教学方式，在工作坊零距离的启示中，给我们提供一个参照系。这种工作坊设定某一特定的主题，如生态、公益、和平、电影海报等，或设定某种新材料、新工艺等，如参数化设计及3D打印（包括建筑空间、装置及雕塑、现代手工艺造型、人体康复护具设计等），进行2~5周不等的短平快方式的高强度教学，以密集的信息量与突击性的作业方式展开课题设计。外教们传播的教育理念与方法，反映了艺术设计作业方式的前沿色彩。

工作坊的教学内容，在很大程度上超越了一般教学计划的规定，呈现出明显的实验性色彩，它探索新主题、新语言、新方法、新媒介与交叉性内容。其作业可进行展览、评奖、出版并进行国内外交流，形成经验与较为成熟的作业方式之后，再改编投放到教学大纲之中，作为常态化的教学内容与方法。

外教的拿手好戏即是可以编制出一系列课题设计与作业编排，它们是教学中的华彩部分，是活的灵魂，是教师作为一种职业的看家本领。这些课题作业是个人思想与思维方式的反应，是知识点密集浓缩后的精华，是个人才情、灵感、兴趣的外溢；课题的要素包括了主题、理论诠释、案例、题材、切入点、方法、媒介等。他们不会出跟别人相似的课题，也很少重复自己的课题，这些课题一经提出，就会激发学生的解题激情，激发出一种积极的作业状态。[13]

欧洲的好多学校的做法确实如传说中的那样，没有教学大纲，没有教材。然而，他们有一只看不见的手，是一种延绵的、传承的、融化在大脑中的东西，这就是一个学校的学科制度与学术文脉，是一种作为教师的职业操守与"约定俗成"的自律。

国外的经典教材，往往会重复修改、添加与调整，出数版甚至数十版；教师的教案与学生作业分析，呈现完全个性化的教程与备课文本。相比之下，国内任何一门课的教材，大都是知识入门式的ABC式叙述，是一本供照本宣科的讲义，很少可以进行教学实施。

[13] 国际教学工作坊举例

比利时安特卫普皇家美术学院教授德·柯柯：材料及工艺工作坊。

意大利卡拉拉美术学院副院长安吉拉教授：时尚设计工作坊。

旅西班牙著名艺术家冷冰川：插图设计工作坊。

中央美院费俊、邱志杰、马志强、高宇、马良，汕头大学长江艺术与设计学院吴勇、蔡奇真教授：未·未来青年之为——思考的影像与绘画的文字工作坊。

英国AA建筑联盟，LCD联合创始人，WAX主持设计师徐丰、赵力群；英国AA建筑联盟，LCD联合创始人Miguel Esteban；AA建筑联盟，LCD讲师王春：身体空间参数化跨界工作坊。

德国奥芬巴赫艺术学院教授尼纳·卓勒：在障碍中行动工作坊。

德国奥芬巴赫艺术学院视觉传达设计系主任、著名艺术家克劳斯·海瑟：无装饰的设计工作坊

英国裔雕塑家、艺术家汤姆·帕奇：机器｜空间｜概念工作坊。

瑞士首饰艺术家奥瑞丽·达莱桑塔：首饰快速铸造工作坊。

法国当代艺术家、法国勒阿弗尔鲁昂高等艺术与设计学院教授让-保罗·阿尔比内：语言的可塑性工作坊。

9.

必须强调将教学研究当作学术活动的最本体的方面之一。这种研究的内容包括认识自己所处的课程制度与教学程式，以及其中知识体系的建构、教学方法论、教案与教材编写体例与文本结构。教师对现代教学方法的掌握，对所教课程知识的精通，而能够不断设计出原创性课题与进行作业编排，应成为其看家本领及职业自律行为，应该认为考试对课程的研究成果重于对某个设计史论断的考证。

教学研究应该成为学院与教师的根本学术之道，是教师从事科研的本色表演，是真正意义上的科研，它远比避开职业技能而是为了评职称去写作"某某衰败的原因""基于某某的研究"更有意义，也更有意思。

教师们编写的教学大纲与教案、制作的PPT与教程记录，学生写的"课程报告"与"学习小结"，就是最具有价值的科研文献，同样学生作业也是最具有意义的教育图像档案。教师下一轮的备课、下一届学生的作业，首先需要查阅参照的就是这些"上一单元"的作业与文献。[14]

［14］ 关于国内外设计教材
　　伊顿写的包豪斯教材《造型与形式构成——包豪斯的基础课程及其发展》是20世纪最有价值的设计教育文献。
　　莫霍里·纳吉写的《新视觉》是教材，也是最具学术色彩的设计学、艺术学文献。
　　顾大庆的《设计与视知觉》。

10.

因此，我们应该尽可能地去接近设计教育的本体，努力去寻找设计教育的学理：

对所谓"构成"教学进行反思与批判；

对设计基础的核心层面——如何获得形式感的课题设计方法进行研究；

对平面设计教学中从图形到字体，从版式到书籍，从形态到风格的作业系统的构成方式与中外课题设计方法进行分析。

对空间语言教学的课题设计与作业编排的实验进行归纳，从现代、后现代、解构、数字化的建筑思想，到AA、巴特莱、ETH、南加州等名校的教案中，汲取资源与手法，揭示人如何通过训练而获得空间感；

对作为设计教学重要资源的当代艺术，如何在设计实验教学中进行介入与融合进行研究；

对国外有代表性的有典型实验色彩的教学模式进行研究，如对乌尔姆设计学院的基础课程，看它如何继承、批判、颠覆包豪斯的经典课程，直至彻底取消基础教学；

如对具有传奇色彩的 AA 建筑联盟学院预科及一年级的课程研究，试图去接近一个建筑学院不学习盖房子，而是拍电影、玩装置、玩拼贴的方式与意义，猜测这套方法培养出库哈斯、扎哈、屈米、里勃斯金的奥秘；

对综合性与交叉性的设计教学进行研究，如从理论研究、设计实验，到教学方式的综合性设计研究；

对概念性设计研究、主题性设计课题教学模式研究，也可以从学理层面对设计教育史、教育模式进行研究等等。

摘 要

　　设计学科的教学大部分时间是用于指导学生的设计实践，教学通过课程实现，课程通过课题运行，教师通过指导课题来完成知识的传授，而学生通过作业的实践来完成知识的掌握，因此，课题作业成为教学的关键。经过设计的课题作业包含了课程的专业知识，包括专业理论、资源、技法、步骤、媒介、形式法则等，并以此实现教学目的。课题解决怎么教的问题，包含了对课程要旨的界定，教学内容实现的步骤和方法，获得资源的途径、设计解题的方法以及技术支持，可以说，课题设计是教学中最有含金量的部分。

　　本书搜集了国内外百余典型课题案例，从教学的角度出发，结合教学体会，研究了平面设计教学课题设计的方法与路径，提出：① 课题应富于启发性和创造性以及人文色彩，具有研究价值，能启发学生的思考能力，培养学生的创造能力和判断力，激发学生的情感感知力。② 以广阔的资源为背景设计课题，以宽阔的视野为角度审视世界，以多元的价值判断为前提思考问题，以丰富的设计经验为依托引导教学。③ 打破惯性思维和单一的价值判断，实现跨界和融合，学习不同文化和不同学科视角下的多维度思考。④ 以研究的态度和实验的方向引导教学，课题要前沿、生动、科学、系统。

目录 CONTENTS

001

绪论 /1
1　课题缘起 /1
2　作为学科的平面设计 /2
2.1　从"装潢"到"平面设计"的形态转换 /2
2.2　关于"Graphic"的内涵与语义及其误解 /4
3　关于平面设计教学 /7
3.1　平面设计的知识结构 /7
3.2　现代平面设计教学 /8
3.3　课题设计与作业编排在教学中的位置及意义 /9
3.4　关于教学中的课题意识与课题设计方法 /10

012

第1章　关于平面设计教学的发展与现状 /12
1.1　中国平面设计教学的发展与现状 /13
1.1.1　起点：商业美术教学形态及学科方向的偏离 /13
1.1.2　发展：封闭条件下的误解、歧义与缓慢发展 /15
1.1.3　现状之一：被动接受与原创性的丢失 /16
1.1.4　现状之二：统一及模仿中的高度模式化与程式化 /17
1.1.5　现状之三：前沿的迷惑与局部的探索 /17
1.1.6　几张教学大纲及课程表的比较 /19
1.2　国外平面设计教学的发展 /20
1.2.1　包豪斯的平面设计课程及其影响 /20

1.2.2　现代主义设计影响下的教学内容与方法 /22
1.2.3　设计风格流派与学院教学实验的互动 /23
1.2.4　后现代主义设计影响下的课题实验 /24
1.2.5　教学课题与学院设计的前卫色彩 /25
1.3　当下国外课程形态与教学方法 /26
1.3.1　学科发展与专业的交叉性 /26
1.3.2　典型课题案例与个性化作业并行 /29
1.3.3　教学思想、教学大纲、作业设计及教师个体的作用 /32
1.3.4　课题资源与内容的多元化 /33

第 2 章　要素练习的课题设计 /35

2.1　图形练习的课题设计 /35
2.1.1　关于"图"的系谱中的图形概念 /35
2.1.2　"完形"原理作用下的图形构成 /37
2.1.3　同构图形设计练习 /38
2.1.4　装饰性图形设计练习 /39
2.1.5　创意性图形设计练习 /41
2.1.6　运用性图形设计练习 /42
2.2　字体练习的课题设计 /43
2.2.1　从"美术字"到"文字信息传达媒介" /43
2.2.2　结构与笔画：标准字体的摹写练习 /46
2.2.3　视觉表现：装饰性文字设计练习 /48
2.2.4　意象表现：作为图形的文字设计练习 /49
2.2.5　单句文字的设计练习 /50
2.2.6　成套印刷字体设计练习 /51
2.2.7　字体编排与综合设计练习 /52
2.3　编排练习的课题设计 /54
2.3.1　数学逻辑——网格构成练习 /54
2.3.2　理性规则：比例演化练习 /56

2.3.3 形式解构：自由版式练习 /57
2.3.4 对古典版式的借鉴练习 /59
2.3.5 视觉流程与信息分配练习 /59
2.3.6 空白、疏密、边角：形式语言的极致化练习 /60
2.3.7 以书籍为载体的连续性版式变化系列练习 /61
2.4 形态练习的课题设计 /61
2.4.1 平面与非平面：平面、立体、空间的互动演绎 /61
2.4.2 单页——开本、比例、排列、连续的练习 /63
2.4.3 折叠——借用、共用、错觉、变化的练习 /64
2.4.4 装订——打开、流程、连续、整体的练习 /64

第3章 视觉语言生成练习的课题设计 /67

3.1 关于看的方式与视觉体验 /67
3.1.1 观察与体验：非常态物象及角度、局部的变化练习 /68
3.1.2 认识与分析：抽象与具象的相对性 /70
3.1.3 经验与记忆：视觉日记练习 /72
3.1.4 视觉习性与自觉意识的生成 /74
3.1.5 阅读与改写：阿兰·罗伯·格里耶新写实小说 /76
3.2 从视觉理论的层面入手 /77
3.2.1 贡布里希"先验图式"与"主体投射"的实验练习 /77
3.2.2 梅洛·庞蒂的视觉反射性与镜像之看的实验练习 /79
3.2.3 罗兰·巴特影像隐喻与滥情、聚情的实验练习 /81
3.3 视觉语义的编码与解码 /83
3.3.1 对语义、语构、语用的理解与案例分析 /84
3.3.2 图像性：抽象概念的具象化练习 /85
3.3.3 象征性：意象词汇的形象化练习 /87
3.3.4 拟像性：模糊语义的清晰化练习 /88
3.4 视觉叙事的逻辑与方法 /89
3.4.1 从看图识字到看图说话练习 /90

3.4.2　从文字到图像的转换练习　/90

　　3.4.3　图像叙事的多种方法练习　/91

第 4 章　主题性设计练习的课题设计　/93

4.1　平面设计中的主题及其训练价值　/94

　　4.1.1　设计资源的寻找与选择　/94

　　4.1.2　社会实践与虚拟主题　/96

　　4.1.3　主题的社会性与受众参与性　/99

　　4.1.4　主题与内容、题材、体裁　/100

4.2　主题创意的角度与路径　/102

　　4.2.1　主题与文化、心理、多元背景　/102

　　4.2.2　主题训练的方法与步骤　/103

　　4.2.3　视觉张力与主题深化的同构　/104

　　4.2.4　对多种设计要素的整合运用　/105

4.3　多元化主题设计的练习　/106

　　4.3.1　文化性主题设计的方法　/106

　　4.3.2　商业性主题设计的方法　/107

　　4.3.3　公益性主题设计的方法　/108

第 5 章　实验性练习的课题设计　/110

5.1　概念性设计练习的课题设计　/112

　　5.1.1　概念的设计与概念性设计　/112

　　5.1.2　概念的转移、偷换　/116

　　5.1.3　哲理性的视觉化演绎　/117

　　5.1.4　形态的变体与演绎　/119

　　5.1.5　形式的纯粹性、游戏性　/122

　　5.1.6　书籍的概念与概念书的设计　/123

5.2　前卫性设计练习的课题设计　/126

　　5.2.1　体现当代文化理念的设计　/126

5.2.2　具有先锋色彩语法的设计 /126
5.2.3　借鉴当代艺术手法的设计 /127
5.2.4　具有未来意义的设计 /128
5.3　"反"的意味设计练习的课题设计 /129
5.3.1　体现矛盾性与复杂性的设计 /129
5.3.2　价值与功能的颠覆性设计 /129
5.3.3　变异的、另类的、逆向思维的设计 /130
5.4　数码化设计练习的课题设计 /131
5.4.1　非线性实验练习 /131
5.4.2　数码化印刷实验练习 /132
5.4.3　数码化综合性设计练习 /133
5.5　偏重于材料、工艺与技术的课题设计 /134
5.5.1　材料实验性设计 /134
5.5.2　工艺实验性设计 /136
5.5.3　技术实验性设计 /138
5.5.4　综合性印刷效果实验练习 /139
5.6　实验性设计练习的课题设计 /140
5.6.1　偶发性设计练习课题 /140
5.6.2　纯粹的视觉形式的实验 /142
5.6.3　学科交叉的实验 /142

第6章　研究性练习的课题设计 /146

6.1　从设计史层面入手 /146
6.1.1　现代平面设计风格史及图表设计练习 /146
6.1.2　书籍史与印刷史研究 /148
6.1.3　中外字体设计史及比较设计练习 /150
6.1.4　当代木活字与造纸术的田野调查 /151
6.2　对名家风格的摹仿与变体 /151
6.2.1　对不同语系地区设计手法的比较性解读练习 /151

- 6.2.2　对不同流派作品集体图式的移植练习 /152
- 6.2.3　对著名设计师风格的模仿练习 /153
- 6.3　　对中国元素的学习与练习 /154
- 6.3.1　关于中国设计风格的分析练习 /155
- 6.3.2　关于中国主题及中国文化精神的体现方式练习 /156
- 6.3.3　关于中国符号与元素表现方式训练练习 /157
- 6.3.4　关于中国传统图形与文字表现方式练习 /158
- 6.4　　对其他艺术门类手法的借鉴 /160
- 6.4.1　对建筑语言与设计方法的借鉴 /160
- 6.4.2　对音乐语言与创作方法的借鉴 /161
- 6.4.3　对电影语言与创作方法的借鉴 /162
- 6.5　　走向综合性的设计 /163
- 6.5.1　设计样式的模糊性与类型的边缘性 /163
- 6.5.2　设计展示的综合性与效果的交叉性 /165
- 6.6　　个人图式练习 /166
- 6.6.1　偏好与趣味感的分析 /166
- 6.6.2　拼贴与挪用手法的运用 /167
- 6.6.3　重复与变体方式的运用 /168
- 6.6.4　单一要素彰显的选择 /169

结　论 /170

致　谢 /176

参考文献 /177

绪 论

1 课题缘起

本书是关于平面设计教学的课题作业研究，主要内容是围绕教师如何编排作业、整合资源、给予作业方式等展开的。课题的提出是基于导师邬烈炎先生的一系列关于设计教育的研究成果，在导师的建议下，结合自己十年来对教学的体会和感悟，以及在教学中对视觉传达专业建设、对教学方法进一步研究的需要，确定了课题。

本书是"课题教育研究系列"的其中之一，主要研究平面设计教学的课题设计方法，这是平面设计教学最基本也是最核心的问题。在对大量课题进行整理归类、梳理总结的过程中，我发现课题设计可以依循一定的方法，这些方法对教学实践有着指导和启发的作用。写作本书的意义在于，它是一种教学方法和案例的汇集，对如何"教"有着参考意义，它也是平面设计教学体系的一个侧面反映，初步梳理了平面设计教学的内容、目标、手段和方法，为课程建设提供一个参照系。

从教学研究的需要出发，有必要对实践课题进行总结并对课题作业方式进行研究；从专业发展的角度，平面设计行业的面貌日新月异，表现手段日益丰富，载体日渐更新，教学的方式与手段也当在研究中不断改进和更新。特别是近几年来，随着纸质主流媒介逐渐势弱，电子数码平台逐步强大，平面设计也在转型与变化，教学的研究性和前沿性需要其关注文化与科技的最新动态，教学无论从内容还是方法都要与时俱进。平面设计包含了诸多方向与课程内容，这些教学内容通过课题得以实施，教学目的通过作业得以达到，教什么内容，学习什么知识，以何种方式学习，值得仔细研究。在科技快速发展的今天，教学也一直在动态快速

发展，无论从课题资源的开发，还是教学方式的开展、作业的布置，都呈现出崭新的触角，这些就是本书关注的重点。

2 作为学科的平面设计

2.1 从"装潢"到"平面设计"的形态转换

中国的艺术设计教育可以大致分为四个阶段：清末的手工艺教育、20世纪初的图案教育、新中国成立后的装潢美术教育和改革开放后的艺术设计教育。

20世纪初，中国的民族工商业生产步履艰难地开始兴起，并在30年代初具规模，尤以上海作为缩影，出现了对造型设计、图案样式等艺术设计的需求。陈之佛、庞薰琹、雷圭元、郑可等一批留日、留法、留德等人员归国，他们受到西方现代主义艺术流派熏陶并在中国传播、建立了新式美术教育，催生了艺术设计的诞生。1906年两江优级师范学堂（东南大学和中央大学的前身）创立，开启了中国新式美术教育的先河。当时的专业名称多用"图画手工科"，借鉴了西方和日本的课程设置，我国早期把"Design"一词译为"图案"也是移植日本的译法，中国词汇中没有准确对应的译名，以至于和中国习用的"图案"涵义产生了混淆，在后来艺术设计的概念上引起歧异和误导。从民国开始到新中国成立，"图案设计"这一名词一直承载着"设计"的内容，其内容包罗万象，涉及方方面面，并不单纯只是指纹样装饰。作为学科，民国的图案教育包含了基础图案和工艺图案，并且已经出现了平面设计的相关内容，甚至包含了建筑图案、立体图案。图案设计以商业美术设计为主要形式，以实用为主要目的，以绘画为主要技术。月份牌是最为典型的建立在绘画为主要技术基础上的广告设计。一方面是十里洋场崇尚西化的广告设计在繁华极顶的大都市靡盛一时，另一方面，发展起来的是以抵制洋货强调国货为概念的商业设计、书籍、报刊、广告包装，丰子恺、张光宇、丁聪、张仃、张乐平、华君武等爱国志士为推动民族品牌、宣传民主和革

命创作了大量作品。

在20世纪二三十年代,设计教育分为四类。第一类是以国立北京美术学校为代表的学院教育;第二类是师范类和工艺学校的通识教育;第三类是师徒技艺传授的商业美术设计公司,例如徐咏青"绘人友"画室、1920年成立的"稚英画室"、李慕白创办的"慕白画室"、陈之佛1923年创办的"尚美图案馆"等都成为招收培养艺徒的实践课堂;第四类是由中国工商业美术作家协会创办的商业美术函授学校,这类是更加职业化的教育方式。抗日战争全面爆发之后,商业美术设计逐渐衰退,取而代之的是爱国主义题材的宣传设计的盛行。

自新中国成立后,"图案教育"作为学科名称逐渐退出历史舞台,作为一种特定的教学内容,它只是作为一门课程加以保留,取而代之的是工艺美术教育,而"装潢美术"则成为这一时期平面设计的代名词。[1] 装潢一词在汉语中始于书画装裱,《通雅·器用》中写道:"'潢'犹'池'也,外加缘则内为池,装成卷册,谓之'装潢',即'裱背'也。"[2] 中国最初的书画都是卷轴形式,围绕着卷轴的装裱叫"装",而染纸(用药物染纸变黄色,防虫蛀)叫"潢",两项工作合二为一,成为一门职业——装潢。书画的装潢是中国古代特有的技艺。[3] 这种书籍装裱的传统工艺,后来演变为与书籍设计相关的装饰设计。1956年中央工艺美术学院成立,下设染织美术、陶瓷美术、装潢设计三个系,之后"装潢"一词得到社会更加普及的使用。在专业上,"装潢"一开始是与书籍装帧专业对应的一个专业名称,随着教学的不断发展,其概念在教学中从书籍装帧专业扩展延伸。从各院校的课程设置表可以看出,其专业名称除了包含书籍装帧之外,还包含广告设计、包装设计、商标设计、书籍设计、字体设计、图形设计、版式设计、插图等内容。20世纪80年代,"装潢"一词在学科上被用作"装潢美术""装潢设计""美术装潢"等,内容实际上与平面设计的课程很相似。1987年《普通高等学校社会科学本科专业目录》中,专业名称定名为"装潢设计"。用"设计"一词显示了此时进入了中国平面设计的成长阶段,装潢美术实际上是具有现代设计特征的平面设计的开端,特别是在90年代初期受到来自西方、港台设计师的影响,带有现代设计色彩的教育探索兴起,使平面设计的

[1] 张智铭著:《从"图案设计"到"视觉传达设计"——对中国平面设计学科转型的探讨》,硕士学位论文,2010年。

[2] 辞海编辑委员会编:《辞海》,上海辞书出版社,1999年。

[3] 朱铭、奚传绩主编:《设计艺术教育大事典》,山东教育出版社,2001年。

面貌迅速崛起。关于"装潢设计"一词的界定，因为概念模糊，通常都会将设计应用的内容纳入加以补充说明，例如，"装潢设计是一种大众化的艺术形式，涉及人们的衣食住行用娱乐等各个领域，与人们的生活有密切关系。一般说来装潢包括以下几类：招贴设计，邮寄广告，报刊杂志广告，影视广告，编辑设计，字体设计，标志设计，挂历、贺年卡、票证、邮票、文具、赠品、纪念品等的设计，包装设计，地图、图表、统计报表的设计，CI 设计，展览会、店面、橱窗、商业环境等的设计"。[4] 若无法从内涵上准确定义，则要依靠从外延框定界限，但是随着社会的日益发展，印刷媒介逐渐失去它的统治地位开始边缘化，显然这样的定义现在看来还是不够准确的。这从侧面反映了对"平面设计究竟是什么"这个问题的核心内涵的认识还比较模糊。

如果说 20 世纪 80 年代到 90 年代是中国平面设计的发展期，那么 90 年代到 2000 年则是中国平面设计的成长期，社会文化生活的改变特别是电脑技术的普及给平面设计开辟了新的天地。以"工艺美术"形态为特征的"装潢设计"时代逐渐被"平面设计"所取代。1995 年南京艺术学院装潢系更名为平面设计系。1998 年《全国高等院校专业名称及学科门类》将该学科名确立为"艺术设计"。从"装潢"到"平面设计"的转换显示了真正意义上的中国现代平面设计教育开始了。

2.2 关于"Graphic"的内涵与语义及其误解

"Graphic"，源于拉丁文"Graphicus"与希腊文"Graphickos"，中文译为"图形"。图形的词意，一般解释为适合于绘写的由绘、写、刻、印等手段形成的图像记号；是说明性的图画形象，有别于词语、语言、文字的视觉形象；是可以通过各种手段进行大量复制的传播信息的视觉形式。

Graphic: of or relating to visual art, especially involving drawing,engraving,or lettering.（图形：与视觉艺术相关的或视觉艺术的一种，特别是包含绘画、雕刻或文字的视觉艺术。）

Graphic design: the art or skill combining text and pictures in advertisings, magazines or books.（平面设计：编排广告、杂志或书籍中

[4] 朱铭、奚传绩主编：《设计艺术教育大事典》，山东教育出版社，2001年。

的文本和图片的艺术和技巧）

Graphics: ① the products of the graphic arts,especially commercial design or illustration. ② visual images produced by computer processing.（平面设计：①平面设计作品，特别是商业设计或插图设计。②电脑加工的视觉形象。）

Graphic arts: the visual arts based on the use of line and tone rather than three dimensional work or the use of color.（平面艺术：特指建立在线条和风格基础上的视觉艺术，区别于三维作品和色彩应用。）

从中文翻译来看，"Graphic"对应的是图形，"Graphics"对应的是平面设计作品（Products & Images），而"Graphic Design"则对应平面设计。也有人把"Graphic Design"译为"图形设计"，后者是从形式构成特质去解读的，可以理解为"Graphic Design"的狭义概念。

平面设计的广义概念的界定一直是比较模糊的，根据设计范围的不断发展，大致可以划分为两种。一是印刷时代背景下的平面设计，王受之在《世界现代平面设计史》中这样描述："平面设计是设计范畴中非常重要的一个组成部分，所有二维空间中的、非影视的设计活动都基本属于平面设计的内容。""除了平面上的活动这个涵义之外，还具有和印刷密切相关的意义，特指印刷批量生产的平面作品的设计，特别是书籍的设计、包装设计、广告设计、标志设计、企业形象系列设计、字体设计、各种出版物的版面设计等，是平面设计的主要内容。"二是在视觉文化的宽泛景观中理解的平面设计：视觉传达设计，是通过视觉形象和特定的形式语言进行信息传播的设计门类。具体表现形态包括：图形设计、文字设计、编排设计、色彩设计、书籍设计、招贴设计、包装设计、图表设计、视觉形象系统设计、数码媒体设计等。

比较通用的说法是："平面设计（Graphic Design）的定义泛指具有艺术性和专业性，以'视觉'作为沟通和表现的方式，透过多种方式来创造和结合符号、图片和文字，借此做出用来传达想法或讯息的视觉表现。平面设计师可能会利用字体排印、视觉艺术、版面（page layout）等方面的专业技巧,来达成创作计划的目的。平面设计通常可指制作（设计）时的过程，以及最后完成的作品。"这一定义抛开设计内容和门类，

从平面设计的内涵和表现方法两个方面进行了概括。

芦影在《平面设计艺术》(中国人民大学出版社,2005)一书中提到：最早使用"Graphic Design"这一术语的据说是美国人戴维金斯(William Addison Dwiggins)，他从1922年开始使用这个术语来描述自己所从事的书籍装帧设计工作。但这个术语在当时乃至之后相当长的一段时期，并未被设计界所接受。直到20世纪70年代设计艺术充分发展之后，才成为国际设计界通用的术语。关于视觉传达概念的诞生，该书中描述：

1960年，"视觉传达设计"这一名词在日本世界设计大会产生。在很大程度上，视觉传达设计是兴起于19世纪中叶欧美平面设计的扩展与延伸，它是信息时代到来的产物。媒介从纸张发展到屏幕，又是人类信息传达方式的巨大变革，它再一次冲击到平面设计的方式，让人们对传统的平面设计内涵与外延提出疑问，平面设计的存在方式似乎与原来相差甚远，甚至有人提出平面设计是否已死的问题。从设计内容上看，视觉传达设计与平面设计有交集，都是通过对字体、图像的编排来传达信息，通过视觉与人沟通。但是侧重点不同，视觉传达设计的形式更加广泛，更加注重交互信息，而平面设计侧重通过二维手段(可以是静态或动态的)编排、塑造形式和调性。以上分析的结论是视觉传达与平面设计不是包含与被包含的关系，它们有着各自的阵地。我们正在经历信息变革时代，不完全知道平面设计将发展去向何方，但我们的切身体会并无法避免。NLXL(荷兰的一个设计工作室)认为平面设计是一个正在经历过渡的行业，"视觉交流设计"(Visual Communication Design)是一个更好的称谓，因为技术与互联改变了这个行业。荷兰艾因霍温设计学院(Design Academy Eindhoven)的专业名称中，平面设计专业被"人与交流专业"(Man& Communication)取代。也许我们暂时无法判断哪个名称更为准确，但平面设计面貌的革新已是不争的事实。中央美院等一些院校把专业名称从平面设计改为视觉传达设计，从侧面体现出在快速变革下中国设计教育也紧跟时代的变迁。

3 关于平面设计教学

3.1 平面设计的知识结构

印刷媒介的普及被认为是真正意义上的平面设计的开端。从信息媒介概念可以看出，无论时代怎样发展，名称怎样更迭变化，平面设计的知识结构是贯穿其中、基本保持一致的。作为平面设计的学生，必须拥有艺术感觉、创造力、探索与发现的热情和组织综合能力。不仅要具有平面设计专业方面的广阔视野以及对模拟和数字技术的掌握，还要有文化意识和对设计史的深入理解，因为平面设计是这几个方面的平衡。

平面专业知识可以分为两大类：平面要素与平面综合。平面要素是指存在于平面设计各个领域的基本元素，由这些要素构成平面设计作品，无论平面设计作品以何种形式出现，要素是其基本核心内容，是传达信息的承载物，通过对要素的塑造、整合、调整，可以达到传递信息的目的。

图形、字体、插图，这些是平面设计的要素，而且是非常重要的平面设计基本元素，存在于平面设计的各种类型之中，它们又是设计终端，是平面设计的核心内容，可以独立成为设计门类。对于每一个要素本身的设计也是一项重要课题，国内外的大多数院校的平面设计专业都安排了图形设计、字体设计、插图等课程。

平面综合是指通过有序地、有意识地安排平面要素，用平面设计语言表达一定的意图和信息。编排、平面形态、平面系统是主要的平面综合手段。平面要素通过编排梳理，通过形态展现，通过系统整合，灵活综合地运用要素进行整体设计。例如，书籍设计，在平面设计中有重要的地位，书籍作为平面类型的一种，既需要编排的知识，也需要系统的知识和整合观念，从书籍的视觉舒适度、视觉统一性、开启方式、书页的前后关系等角度考虑一系列问题，其中还有字体、插图等要素问题。要素问题前面提到过，综合的问题被分解成三类课程，即编排、平面形态、平面系统来培养学生对要素的应用能力。随着时代的变化，综合应

用也越来越灵活而不是遵循死板的条条框框，其他领域的知识也要融会贯通在设计中，例如，在信息时代会出现对新知识的需求，信息设计、动态影像与新媒体，虽然与印刷时代的表现形式相去甚远，但是其潜在的原理和规则却是相通的。

除了专业知识，学习平面设计还应该具备文化和艺术史论方面的知识，因为平面设计是一个被赋予社会责任的职业。设计师必须带着批评的眼光去用各种方式和观众进行视觉交流。此外，学习平面设计还需要掌握 2D、3D、视频动画等软件技术，以及必要的材料方面的知识。

3.2 现代平面设计教学

平面设计教育主要在两次世界大战之间得到了决定性的发展，特别是从包豪斯开始，平面设计教育进入了教学科学化及对学生进行相应的系统训练的时代，形成了建立在一系列较为完整的课题设计与作业编排方式方法基础上的教学系统。包豪斯是被公认的现代设计教育发源地，它对欧洲、美国、日本的现代设计教育都产生了深远的影响。包豪斯的工作坊里的印刷和广告作坊与平面设计课程最为接近，Graphic Design 一词当时还没有被广泛使用，但其内容就是今天平面设计知识结构的组成，包括纳吉引入的要素式的排版方式，对照片、无衬线字体和其他元素的不对称编排；拜耶对版式和字体设计的研究；朱斯特·施密特（Joost Schmidt）的具有风格派和构成派风格的具有三维透视空间感的图文排版。这些不仅是当时重要的设计实验作品，而且也把成果应用在教学之中。包豪斯对平面设计字体、编排、视觉功能上的探索成为现代平面设计的一个主要且重要的起源，并且第一次形成了理性的、系统的平面设计教育的内容。

包豪斯的基础课程中一系列理性、严格的视觉训练程序是各个专业范畴共同的基础要素，而印刷和广告工作坊的授课内容则是平面设计课程的起源。1957 年，奥托·艾舍在乌尔姆造型学院创立了视觉传达系，强调了符号学在平面交流中的作用和语言、图像、布局及信息层次的重要性，而不是只关注形式美，扩展了平面设计教育的内容，真正将设计推向工商业、推向大众。

1933年，包豪斯被迫关闭，其设计师的流亡使包豪斯教育更广泛地在世界范围内传播。日本的平面设计受包豪斯影响深远，日本的教育者根据包豪斯基础课程有关内容整理归纳的平面、立体、色彩等分支课程也辗转传入到中国，中国设计教育界接受了从日本、中国台湾、中国香港等地区间接传入中国大陆的包豪斯教学理念，并在各大艺术院校普及。这种把构成与设计混同，抛弃了长期积累的图案教学，被误解、简化、孤立的平面和立体、色彩组成三大构成成为20世纪80年代装潢设计的主要内容，取代了设计基础教学的大部分内容。虽然遭到艺术教育界的争议，但是三大构成的教学对于初期的中国现代设计教育的作用不容置疑，它使中国脱离了以工艺美术为主的、装饰性的教育内容，走向真正的中国的现代设计教育。

除了包豪斯、乌尔姆，瑞士日内瓦设计学院、巴塞尔设计学院与苏黎世设计学院在20世纪五六十年代已经形成有系统的、理性的平面设计体系和设计教育体系。瑞士的现代设计也是主要通过这几所学校发展起来的，瑞士的国际主义平面设计风格严谨、工整、理性的特征，完整、系统的设计教材和课程体系影响了全世界。设计学院的教师们，既是教育家，又是大设计家。

平面设计有着可教可学的历史，是有很多理性的教学方法可以遵循的。多年来，由于各种原因，中国的现代设计没有得到充分的发育，设计教育也处于感性的、经验式的、公式化的教学模式，对国外课程的引进也有着盲目、片面、肢解的情况。所以，真正地、全面地、真实地了解国外的教学内容和方法，对我国现代设计课程有重要的启发、借鉴作用。

3.3 课题设计与作业编排在教学中的位置及意义

在教学展开中，如何把抽象的教学目标、教学内容传达给学生，理论讲解是一个方面，对于艺术教学来说，最重要的环节是如何去设计适用的、巧妙的实践方式及方法，使学生通过实践，亲自验证概念、原理的正确性及使用样式、手段。换句话说，学生是以另一种课程内容范式——课题的实践与作业，来更为直接地掌握知识，这就是课题与作业在专业课程中的重要作用。

因此，在教学活动中，一个课题，或一组作业，可以成为教学要旨的聚焦点，是体现课程知识点的密集区域，所有课程理念与知识内容方面的教学诉求都可以被解析为课题中的目标资源、方法、程序、体裁、媒介、技能与效果等，融入每一个具体要求与展开细节中。我们可以认为课题设计与作业编排是课程内容实施与教学的重要媒介。如同物理、化学、生物等课程若离开有效的实验方法设计就无法验证课程中的概念性、原理性知识；如同小提琴、钢琴教学如果离开了练习曲，就无法进行有步骤的训练。

课题设计与作业编排根据教学目标，整合教学资源，能有效激发学生展开思考，让学生通过学习和探索来掌握设定的知识点，掌握设计的方法程序，获得思考和设计的能力。课题与作业应该是与时俱进、不断发展的，并且有趣、灵活、包容、准确。

3.4 关于教学中的课题意识与课题设计方法

自包豪斯以来的国外课程的发展经验表明，大量的优秀课题设计是课程取得良好效果的关键因素之一，这些课题设计是理性与感性的精妙融汇，在严谨中投射出游戏般的自由意韵，所揭示的是学习内容与范畴、方式与方法、对象与结果的一些列变革。正是一系列充满智慧的课题，大大地从内部充实了课程。课题在实施中的具体呈现，又是以作业的形式反映出来的。设计者设计出作业的样式、题材、体裁、方法、技能、工具材料、尺度等，学生在规则、步骤的具体限定中创造性地完成作业，在这一更为微观的层面上获得最终的课程效果，这也正是学生花费最多时间与精力进行的最具实质性的课程活动。作业可以理解为课题的具体要素，设计者如未将作业设计得准确、巧妙、生动、新颖，那么课题将流于空谈。

课程研制的方法、对课题设计科学原理的认识是教学的关键。优秀的课题设计不仅能让学生有兴趣投入其中，更能使学生通过实践掌握核心的教学内容。课题的创新也很重要，特别是实验课题，可以为学生对平面专业的探索提供问题和思考方向。

近年来，关于介绍国内外教学课程的书籍越来越多，这反映了国内

教育对课题的重视程度增强。这些书籍有的是原版教材，例如《美国编排设计教程》《美国视觉传达完全教程》等。有的是编选的课程或工作坊纪实，例如，廖洁连、吕敬人编的《中文字体设计的教与学》，记录了香港理工大学和清华美院的联合课题——字体设计；中央美术学院设计教学经典丛书《艺众》《显影》《同行》，以生动的课堂内容为背景，完整地表达了这门课程的目的、方法、过程和成果。有的是留学生在国外学习的片段和记录，例如《把你的草稿钉在墙上——在美国学设计》《欧洲视觉日记——中国设计师在欧洲》，这些类似游记和教学实录的书籍，通过生动的师生互动对话，展示教师的辅导过程、学生的草图修改等，让读者了解教学的详细过程。所以，这些搜集到的完整的课题信息成为本书的重要素材，从课题中找出课题设计的方法与规律，理性地归纳与整理出优秀的、规律性的、可发展的、方法性的内容，以达到对课题设计方法进行总结与梳理的目的。

第1章
关于平面设计教学的发展与现状

现代平面设计已在中国发展了几十年的时间,在中国特定的社会环境、国情背景、教育体制、经济状况下,平面设计的发展脉络与轨迹也逐渐清晰。袁熙旸在《中国艺术设计教育发展历程研究》一书中,将中国艺术设计教育分为四个阶段,即滥觞期——晚清的工艺教育,萌发期——民国暑期的图案、工艺与手工教育,探索阶段——新中国建立至"文革"时期的工艺美术教育,发展阶段——改革开放以来的艺术设计教育。由于社会变革和发展起伏巨大,平面设计教育也几经坎坷,历经风风雨雨,起初在艰难封闭条件中摸索道路,而后向国外借鉴,引进课程,在动荡的社会环境下,又一度陷入困惑,在碰撞中不是保持一贯上升的状态,而是起起伏伏,经历了误解与反思终归平稳。在当代,设计教育已经步入正轨,走上了现代设计教育的科学之路,但由于起步较晚,发展较为曲折,还需更多时日加以完善,需多借鉴、吸收各国先进教育所长,发展自身特点和优势。在信息和咨询发达的今日,交流愈加频繁,中国设计教育也将会以加速度模式发展,达到与世界同步。

1.1 中国平面设计教学的发展与现状

1.1.1 起点：商业美术教学形态及学科方向的偏离

从社会背景和社会需求来看，我国早期艺术设计教育发展的萌发是伴随着民族资本主义迅速发展的社会背景产生的，它为艺术设计萌发创造了基本条件，并对艺术设计人才的培养提出了要求。无论是清末民初民族资本主义工商业兴起，政府振兴民族实业，还是 20 世纪二三十年代的工商业繁荣背景，早期设计教育都与时代的商业背景和社会市场需求有着密切的联系，商业的繁荣促进了商业美术的发展和设计行业的兴旺，也对设计专门人才的培养提出了要求。

从教育体制和课程内容看，清末以师徒传承的工艺学堂为主要形式，并颁布了癸卯学制，艺术设计教育初现端倪，染织、窑业、建筑、土木、金工、木工、漆工、机器、电器、造船以及图稿绘画等所有的工艺技术科目都有涉及，手工教育涉及中小学和师范教育，它们都是以美育、修养和适应社会实践、生活需求为目标；民国时期民族资本主义迅速发展，广泛借鉴国外办学经验，推出了近代教育体制，颁布了一系列相关教育法令，促进了课程改革，建立了以图案手工教育为主体的课程体系；新中国成立之后，工艺美术教育在早期工艺教育、图案教育、手工教育和实用美术教育的基础上逐渐形成以装潢为核心的平面设计专业格局，其内容主要和商业美术和书籍装帧有关，与社会实用紧密关联。

从教育模式和培养目标看，我国早期设计教育的课程大多以垂直关系的传授为主，类似以师徒相授的方式，以各类手工艺、工艺技术和实用美术为主要内容，从以图案教育作为设计的基础发展到以工艺美术概念中的装潢设计为教育方向，其培养目的主要以实践技能的培养和技术工艺的训练为主，使学生掌握日常生活中的各类工艺制作方法，是一种实践性教育。在教学上，体现了从手工艺、装饰品到日常生活用品对设计的需求，无论是平面的搪瓷脸盆、布匹被面还是书籍装帧，乃至立体

的陶瓷、金工、建筑，在没有形成统一清晰的专业面貌之前，无论是图案主导还是工艺装饰，具体的内容都被涵盖在绘画或图案的大概念之下，例如工艺图案、建筑装饰图案等。此时的图案也具有模糊不确定的含义，作为专业名称，更涵盖了跨越现在图案概念的一些内容。早期的设计与美术绘画有着密切的联系，从装饰性的手工艺品到早期设计都是建立在以绘画为基础的形态上。教育培养的人才主要从事商业美术、商业绘画、商业制版或是教育工作，注重技能的培训，而不是以创造性的设计为教育目标，因此还不是真正意义上的现代设计教育。

我国早期设计教育以图案、工艺、手工艺的结合为主，最初的形成来源于三个方面：一是脱胎于清末民初的新式美术教育；二是直接师承手工艺作坊的师徒制传授教育；三是以日、德等国早期设计教育为主的国外混合教育体系的移植。[1]对于学科方向，早期设计教育是模糊而不成熟的，这可以从学科名称的不断更替变化看出，从图案、手工艺、实用美术、工艺美术等一系列名词的误解和混用，也显示出对设计本质的探索和不确定性。

虽然是设计艺术教育的雏形，但是和后世的设计教育还存在诸多差异。

以图案涵盖所有设计内容是第一个偏离，早期借鉴、引入日本、欧美等国教育模式的图案教育，在民国时期逐步形成了自己的特点，课程较为系统，但无论是平面、立体、陶瓷、建筑都以图案概念一统，以至概念混淆，方向不明确。

以装潢为名，以工艺美术为实是第二个偏离。与图案相伴而生的工艺美术，形成了课程设置主要以社会行业中对应的门类作为主要授课内容的格局，以"装潢美术"为主要名称内容，逐渐定格了平面设计的学科方向，但依然沿袭垂直关系的教育内容和方式，和商业美术依然有着连带关系。经过近十几年对教学目标和人才培养方向的梳理与改进，平面设计教学才逐渐从表象转向内里的反思，从学理的层面寻找如何建立有机的教学体系。

[1] 夏燕靖著：《中国高校艺术设计本科专业课程结构问题探讨》，东南大学出版社，2012年，第3页。

1.1.2 发展：封闭条件下的误解、歧义与缓慢发展

设计教育的存在和发展的基础有赖于社会的大生产和物质基础，近代中国经济发展是坎坷艰难的，在清末、民初、抗战、新中国成立初期等时代，社会经济环境是薄弱的。清朝的闭关锁国政策让当时的中国陷于封闭的境地，短暂的民国时期以日本的图案教学为主要内容，之后被战乱和动荡的社会颠覆，新中国成立之后，逐渐复苏的社会又迎来了诸多坎坷，使设计也在动荡之中缓慢发展。直到20世纪70年代邓小平同志改革开放政策的颁布和实施，中国才逐渐开始了对外的交流互通。在相对封闭的条件下，设计教育的发展是缓慢的，中国现代设计由于缺乏工业革命的大背景，其发展本身就有着断层现象，在手工艺为主的师徒传承之后并没有现代化的设计需求和意识来推动设计教育的发展。早期中国平面设计教育的特点就是一直处在漫长的探索期，没有明确的、延续的主线，长时间封闭的环境使得设计教育在摸索中付出很多代价。由于探索缺乏足够的背景条件，对国外的教育要么全盘借来，要么一知半解，导致在过程中行进得非常缓慢。袁熙旸在《中国现代设计教育发展历程研究》一书中把中国早期设计教育分为四个基本阶段，分别是晚清的工艺教育，民国时期的图案、工艺与手工艺教育，新中国成立后的工艺美术教育以及改革开放以来的艺术设计教育。

由于信息闭塞、观念保守、视野狭窄，对专业概念的界定含混不清，专业名称一直处于不明确、不统一的情形，"图案设计""商业美术""广告设计""包装装潢"等，混杂的名称反反复复，交替穿插显示了特定阶段教育形态无法定位，对专业方向一知半解，甚至产生误解、歧义的状态。从以"图案"为主要形态到20世纪80年代开始正式启用"装潢设计"这一名称，在百年的摸索中，每个阶段都有名称的更替和偏差的专业倾向，平面设计在自我徘徊中艰难探索前行。如果说晚清的工艺教育与民国的图案教育是滥觞期和雏形期，那么装潢美术教育则是启航期，平面设计专业开始具有了初步形态。在新中国成立至改革开放这段时间，受到政治经济形态的限制和束缚，艺术教育的探索一直缓慢发展甚至一度停滞不前，对工艺美术狭隘的理解，把设计简单等同于手工艺

或装饰品设计，由艺术和绘画类的专家担任设计课程的教师等都是这一时期的特征。直到20世纪八九十年代，在改革开放的热潮下，设计艺术的发展才逐渐找到出路。

1.1.3 现状之一：被动接受与原创性的丢失

改革开放以来，艰难的探索道路似乎打开了一扇天窗，从自力更生到受益于借鉴国外相对成熟的教育体系和经验，设计教育一时间似乎柳暗花明。一是外教直接授课，通过短期课程、工作坊的形式，直接把课程移植过来；二是通过合作、联合办学，使学生有相互交换课堂的机会；三是通过国外留学回来任教的老师，带回课程模式和课题。这些方式从教学内容到理念方法都深刻影响了中国的设计教育，使专业逐渐明晰了内涵和方向。在学习借鉴的热潮之后，反思现状和问题后发现，对这些课程大多只能报以被动接受的态度，因为在课程方面，缺乏成熟的模式以形成对话与交流。在此过程中，因为信息大量地涌入，社会经济高速发展，设计教育中也普遍存在追求功利的现象，很多人一味要在最短时间达到最好效果，不问过程，只求结果。快速地模仿外国设计教育的形式，将其变成一种快速收到教学成效的方法，这一方式存在诸多问题：外教的水平参差不齐，授课的断裂性无法解决，无论是时间还是课题都是临时性的，外教课程与本科原来课程有重叠，知识架构不能互补等。"外来的和尚好念经"，一些合作课程看起来高端，但是否真正代表国外最前沿的学术水平，什么是最适合中国目前状况的互补课程，两个课程之间的关系应该怎样配比，都是值得思考的。解铃还须系铃人，中国本身的问题还是要靠自身解决，根植于中国土壤的设计教育，没有原创性的内容和模式是终究无法解决根本问题的。长时间地学习和接收西方模式，使得中国特色的教育模式和原创性丢失，普遍缺乏对培养目标、课程结构等系统的思考。

教学的原创性主要指四个方面：一是教育体制的原创性，二是授课方式的原创性，三是课程结构的原创性，四是课题的原创性。

1.1.4 现状之二：统一及模仿中的高度模式化与程式化

在我国，现代高等教育是近代从国外移植过来的，主要是移植西方的大学教育模式。因而，在其制度建立之前，我国的教育可以说是与西方教育隔绝的。

清末的工艺、手工艺教育基本脱胎于日本的教育模式，民国初早期的图案教育基本是日、德等国外教育体系的移植与借鉴。改革开放以后，资讯丰富，中国与世界各地的学术交流日益频繁。在朱锷先生出版的一批介绍日本设计的书籍之前，国内还只有例如《Graphics》等寥寥几本设计类的书籍、杂志，获得设计信息的渠道很有限，而改革开放之后则有大量原版、翻译的国外设计作品、教学理论等书籍涌入。国外教授、设计师的讲座、展览、讲学日益频繁，初期以广州美术学院、中央美术学院和无锡轻工学院为代表。

广州美院借鉴在日本和中国港台地区盛行的构成教育作为基础课，立即在全国掀起设计教育"三大构成"热潮，这些课程改变了图案基础教学的原有面貌，被认为是设计教学中前沿的代表而纷纷效仿。构成课的根源来自于包豪斯，然后由日本对其课程进行了系统化、公式化的改造，但也丢失了德国设计教育原初的灵魂。对课程高度模式化与程式化地效仿归根结底还是很多院校由于各种条件限制，无法进行最直接的交流，无法与国外课程保持平行状态，缺乏一手资料，又急切地求发展造成的。迫切的需求与自身发育的不足导致对新理念、新方法的盲目信任和统一模仿，到目前为止，这种状况正随着政治经济的发展而逐渐改善。

1.1.5 现状之三：前沿的迷惑与局部的探索

中国真正的设计教育起步较晚，形成大致格局仅十几年的时间。尽管近年来，各校开展了艺术设计教育的实践，大到合并院校、调整教改方案，小到对课程形式进行探索，这些对艺术设计本科教学的改革和研讨推进了不少，可是具有实质性、权威性的方案还并不多，整体还处于讨论、反思的状态，未能获得实质性的突破，对专业发展的走向和新课程体系的建立还未达到共识，改革意识多，但改革方案少。

局部探索方面，从国家层面说，从 1998 年专业目录调整开始，一直处于缓慢前进的状态，直到 2000 年各艺术院校开始对艺术设计本科教育教学改革和课程结构进行调整，平面设计课程的优化有了很大改善。2012 年，教育部将艺术学升为一级学科，"视觉传达设计"作为二级学科的名称出现，呈现了信息时代下课程结构的新理念。

从院校层面说，院系是具体实施和实践教学改革的主体，中央美院、清华美院、广州美院、中国美院、江南大学、南京艺术学院等在教学研究方面意识较为先进，并一直尝试探索和实践。例如清华美院平面设计专业在 2004—2005 年提出了"学习限制——理性、条理训练""尝试突破——感性、创新训练"；山东工艺美术学院的假期课堂对隐性课程的提出，以及对隐性课程和显性课程关系的建构，把课堂的结构性知识学习和课堂外非结构性知识学习连接起来等。

目前急需建立一个基于新的教学理念的学科体系和科学化的课程体系。其一，大学教育的目的在于"唤醒主体"，唤醒受教育者的主体性，大学教育和职业教育有着不同的诉求和培养目标，但是不完全发育的设计教育雏形期教育者们为教育之路的探索付出了艰辛的努力和代价，且其目标也不够明确。其二，中国经济的迅速发展给教育带来困惑，由扩招带来的一系列问题和后遗症也逐步显现。各大院校为了生源都争相设置设计艺术专业，以至于无论是综合类还是专业艺术院校，设计专业遍地开花。揠苗助长、重量轻质、盲目跟从使得院校之间的特色趋同而平淡，无法面对多元化、高质量、开放性的需求。

新媒体时代下，新的教学管理方式还未跟进，例如基于互联网的作业存档方式的建立。依托院校的网站，除了发布相对固定的内容，比如学院介绍、联系方式等，更重要的是发布重要设计活动和展示学生的作品。有些院校专门设置了教师和学生作业交流平台，比如荷兰阿尔特兹艺术大学（ArtEZ）的网站（http://www.akinet.nl/），保存了从 1982 年到现在的所有学生的毕业作品。这样一个平台，容量巨大而且每天更新，已成为一种共享资源（图 1-1）。德国美因茨大学设计学院网站里有个展示橱窗(showcase)栏目，把学生的课题项目作业链接公布在栏目里。荷兰皇家艺术学院（KABK）网站的主页上就是学生作业的图片，

图 1-1 荷兰阿尔特兹艺术大学的作业交流平台 akinet

图 1-2 艺术院校的作业网站提供了很好的交流平台

点击图片可以链接到详细的内容。有的院校网站还会链接学生的博客，通过博客可以看到他们作业完成的过程和结果。再例如一些资源共享课程的建设，可以上传课程视频，同步课程过程、示范作业等（图 1-2）。

对中国传统文化的关注和主题的丢失。在借鉴吸收国外设计教育丰富经验的同时，要挖掘中国传统文化中富有价值的内容，对本民族的资源和成果应充分重视，这是立身之本，也是作为世界设计教育的一部分，具有不可或缺的特色。

1.1.6 几张教学大纲及课程表的比较

南京艺术学院在进行 2014 年本科教学评估时，由邬烈炎教授带领整理出南京艺术学院 1980 年到 2013 年具有代表性的 9 张课程表、教学大纲和详细的课程设置情况，包括课程名称、课时、任课教师等。这其中可以以小见大地反应出平面设计专业发展的探索路径。

张道一先生提出工艺美术的造物活动特点是"实用+审美+科技"。在人类造物活动中，实用和审美不可分离，使科学技术与工艺美术同步发展，科学技术为工艺美术提供不同的物质条件和技术条件，工艺美术为科学技术塑造相关的形态。

1980 年张道一、冯健亲主持装潢设计专业的教学改革，将 1958 年开始一直沿用的"装饰设计专业"正式更名为"装潢设计专业"，专业方向压缩了立体设计（陶瓷、玻璃、塑料、搪瓷制品等），明确为印刷装潢设计。张道一教授亲自撰写了教学计划的总论。

1989 级实行"2·2 制"教学计划，即两年基础课加两年专业课，专业课开设了设计原理、美术字、设计制图与设计表现、展示设计等课程，在全国率先实行了专业总分加文化总分排名录取的方式，初步呈现了"拓宽专业口径""增强学生适应能力"的特征。1995 级装潢设计专业更名为平面设计，出现字体设计、版式设计、图形设计等具有现代设计理念的课程，教学内容得以更新，设计课程从"单元"到"课程"开始进行整合，计算机辅助设计也被列入课程，教学内容从技术表达向创意方向发展，课程设置精简，内容展现了现代设计的面貌。1996 级"2·2 制加选修课"教学计划，是从学年制向学分制过渡的模式，在后两年的

专业设计课阶段开设了跨专业的选修课程，厚基础、宽口径的面貌得以成型。1996年工艺美术系更名为设计系，课程设置及名称体现了教学内容从"工艺美术"向"现代设计"的转型节奏加快。同时有别于教学的课程的理念也逐渐得以确立。1999级继续由学年制向学分制过渡，教学计划中出现了经过整合的设计基础、设计方法、设计创意等课程。同时，图形设计、字体设计、版式设计及主题性综合性平面设计课程也得以较为系统地出现。2002级进一步修改为完全学分制，在"突出课程、淡化专业"的教学理念下，"每个学生为自己设计一张课程表"，学分制实行"专业必选课程＋专业限选课程＋专业任选课程"的模式，改4年学制为3年半至8年的弹性学制，学生在修满学分后，可呈现出专业方向上有一主一副、一主多副、无主无副等专业面貌。2009级开始实行"1+3学分制"教学模式，一年级不分专业统一学习设计基础，二年级后固定专业方向，同时可以跨专业选修其他课程，四年级上学期开设综合性设计课程。2013级进一步修订了"1+3"模式，整合了媒介表现类课程。从南京艺术学院平面设计专业的课程表中反映的课程变化可以看出中国平面设计教育大致的发展道路，对专业概念的界定逐渐清晰，对教学方法也在不断探索，在一次又一次的尝试中，不断修订和完善并继续探索教学模式。

1.2 国外平面设计教学的发展

1.2.1 包豪斯的平面设计课程及其影响

包豪斯是第一所为现代设计教育而建立的学校，它对设计教育的推动是重大的。包豪斯的教育理念是建立基于科学基础之上,强调科学的、逻辑的工作方法和艺术表现的新的教育体系，将教学的中心从比较个人的艺术型教育体系转向理工型体系的方向。

虽然包豪斯时期还没有平面设计的专业课程，但是它的视觉理论分

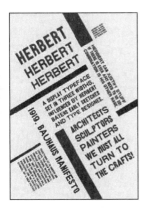

图1-3 赫伯特·拜耶开创了对无衬线字体的研究

图1-4 朱斯特·施密特设计的杂志封面

析就是解决平面视觉语言提炼的问题，它的基础课中许多课程都与视觉语言训练有关，例如康定斯基所著的《点线面》、保罗克利所著的《克利与他的教学笔记》、伊顿所著的《造型与形式构成——包豪斯的基础课程及其发展》等与平面构成的研究与实践有关，有些课题甚至沿用至今，例如中央美术学院基础课程中，曾保留利用废旧画报进行自画像撕纸拼贴的练习。它对平面设计设计教育的影响是深远的。

首先，从包豪斯开始，平面设计视觉形态走向了现代性。现代设计教育起源于包豪斯，它的现代风格迅速影响到广告、海报、版面、商标设计等，并影响到国际主义平面设计风格，且延续至今。例如，伊顿对造型艺术问题，特别是立体主义和未来主义产生浓厚兴趣，促使他后来从事几何抽象造型的画面构成以及自然材料的拼贴画的创作研究。赫伯特·拜耶（Herbert Bayer）开创了对无衬线字体的研究（图1-3），朱斯特·施密特（Joost Schumit）最早探索网格设计（图1-4），简·奇措德在俄国构成主义基础上发展了以视觉传达为核心的现代主义版面风格等。这些理论和实践方面的创举奠定了现代平面设计的发展基础。

其次，在基础课的理论研究和教学中建立了一套关于视觉语言探索的教学方法，值得系统研究。该基础课教学强调平面形式，从视觉的角度高度理性地分析平面设计的理性化视觉特征。建构视觉习惯训练系统，包豪斯的教育理念是完整而系统的，基于方法和学理的，例如，约瑟夫·阿尔伯斯的《色彩构成》一书就是他在色彩感知方面的研究与教学成果。他设计出的教学方法使学生掌握艺术表现的技能时是循序渐进的、科学系统的，他的教学不是为了得出色彩研究的结论，而是注重基于观察的"看"，注重一种研究的方法。但是，教育不能简单地复制，当年经由日本传入中国的三大构成因模式化地引入而尚未消除误解，因此引进该教学方法需要重新透彻地了解其精髓。包豪斯基础课程的一些训练方法沿用至今。

再次，包豪斯导师设计实验探索与课堂教学同步，康定斯基、保罗克利、伊顿、格罗皮乌斯等都是集授课与实践研究于一体。他们既是教师，又是画家、设计师、建筑师，有着多重身份。

最后，包豪斯是的科学、系统的教育理念，不仅对德国，更对世界

的设计教育影响深远。二战时期包豪斯的导师、毕业生避难流亡到其他国家,让先进的设计理念得到更为广泛的传播。包豪斯的设计教育方法,不是唯一的方法。和素描、色彩的绘画教育方法一样,它是用科学的方式看待事物、表现事物的一种角度,如同绘画,以儿童眼光的天真之看,以原生眼光的纯真之看,以东方视角的意境之看,以科学视角的透视之看,以医学视角的仪器之看等都是认知体系之中的不同角度。包豪斯教学是从西方理性系统里派生出来的一种理解世界的方式系统,解释了以怎样的方式观察和表现世界。正确而完整地了解包豪斯的教育理念及方法,对当前的中国设计教育有重要的指导意义。

1.2.2 现代主义设计影响下的教学内容与方法

现代主义是第二次工业革命的产物,它不可避免地深刻影响着政治、经济、精神文化生活方面,现代工业和科学技术成为教学的大背景,相比之前,教学内容更具有象征性、表现性和抽象性的特点,从中可以看出现代主义风格图式对教学的影响。

从教学内容看现代主义之下的教学可以发现,其一,确定了现代设计的基本观点和教育方向,开始重视视觉传达,从视觉原理、信息传递、文化传播与美学层面形成可教的知识性内容,创造了形式法则和训练、把握形式语法及视觉游戏的方法论。内容上从视觉原理层面研究平面设计的规律,用科学的方法引导视觉形成,与观众的交流。其二,现代主义的风格也体现在教学中,即设计遵循客观、自然的法则。抽象构成、无衬线字体、比例与节奏的编排游戏等,是视觉课程的重点。工业化设计风格的构成主义、风格派、瑞士平面设计风格、国际主义风格等都深深影响着教学内容。其三,技术与艺术相互促进,重视设计的表现、技法以及动手制作模型的能力,认为技能和艺术是不可分割的统一体,以大师和学徒的体制在工作室开展课程教学。

从教学方法看,现代主义的形式注重秩序和规矩,设计教育也走上了一条严谨的学理之路,研究表面现象之下的知识原理、秩序的形成法则,并运用于教学。包豪斯开创了系统的现代主义设计教育体系,并对视觉的理论进行了科学、严谨的分析,从包豪斯开始形成色彩、造型、

形式、材料、构成等多方面的理论。细分了诸如木工、陶瓷、编织、金属、图形与印刷、书籍装帧等专业门类以对应教学，教育体系逐渐完善，设计理论与设计风格逐渐成熟，并形成教学、研究、实践三位一体的教育模式。

1.2.3 设计风格流派与学院教学实验的互动

历史塑造了个人，个人改变了历史，设计的历史亦如此。在每个特定时代的设计行业，著名设计师都代表着先进的思想和风格，他们所做的设计探索不仅推动着设计面貌的发展和风格的突破，也因为强大的带动力，影响着一批追随者。设计师经过实践积累所凝练出来的形式手法是具有研究价值的，从中可以看出设计师的解题思路和个人图式的应用方法。

所谓"教学相长"，教学活动与设计实践是互相推动的。伊顿说："我的教学深受自己作品的影响。"书籍设计家速泰熙曾在2015年南京艺术学院设计学院本科教学评估中发言："正是在教学的氛围和教学要求的激励下，促使我创作了更多更新的作品，在设计学院执教后更多作品获得'德国最美的书'，而在实践中碰到的诸多问题也会带到课堂，作为经验分享给学生。"

从包豪斯开始，设计风格就与学院教学紧密关联，设计自身的发展有其复杂的环境背景和社会土壤，学院教学实验则有其独特的追求和学院派特征，它们各有其规律，但又相互渗透与促进。知名设计师担任部分课程教学也是国外院校普遍采用的方式，这样可以使得互动更加良性、发展更活跃。赫伯特·拜耶是无衬线字体的开创者和研究者，他为美国时尚杂志《Vogue》的版面设计创造了"新线"风格，广告设计师约翰·伊顿（Johannes Itten，1888—1967）、瓦西里·康定斯基（Wassily Kandinsky）都是在创造着风格流派的同时，将其思想传播到教学之中。

包豪斯风格探索最早始于立体主义，后来受到俄国至上主义、荷兰风格派的影响，并反映在了教学中。二战后乌尔姆学院推崇瑞士平面风格，苏黎世、巴塞尔两个城市为设计中心，以无衬线字体、网格设计等为特点，明确简单的风格影响了世界，可以说是它奠定了国际主义风格。

在西方，学院与风格流派之间具有捆注互动、平行发展、相互影响、互为体用的特点。

1.2.4 后现代主义设计影响下的课题实验

后现代主义是对现代主义文学的继承、超越和悖离，以非理性主义为基础，表现出激烈的反传统倾向。后现代主义的设计概念深刻影响到整个 21 世纪的各种艺术、设计活动，自 1972 年现代主义建筑消失事件之后，从建筑界逐渐蔓延到电影、文学、戏剧、音乐、设计、哲学和社会科学的各个领域，也影响到世界物质文明与生活方式。

在后现代主义影响下，教学的课题更加具有当代性和实验性。

形式的多重融合：割裂、错位、注入、皱褶、压缩、叠加、延伸、碰撞、链接、旋转、渐变、围合、迷惑、错觉、夸张、游戏、投射、暴露、表皮、并置、交替、黏结、隔断、拼贴、聚合、悬置、堆积、嵌入 PS……这些碎片一般的词汇本身包含了后现代多重融合、难以界定、流动、矛盾的特征。设计各因素高度的综合、自由，反对"少即使多"的减少主义，是一种交织的、狂欢的、讥讽嘲解的，从视觉上打破现代主义的体制和规则，排斥"整体"的观念，强调异质性、特殊性和唯一性。后现代主义在艺术各个领域演绎了丰富多彩的风格形式，如解构、装置、极限、狂欢、大地等。

解构主义：整个后现代主义思想的趋向关键词就是解构主义。解构主义在文学、哲学、艺术等领域广泛展开。

未知和不确定性：现代主义强调视觉传达的可读性、易读性、通用性、模数化、可视化，后现代主义的特征是没有统一答案，包含丰富的语义、不完整的图像、不清晰的设计以及不确定性。后现代主义中碎片、点阵、坏掉的图像，或是逆向、颠倒、反向，抛弃经典与严肃，以更加放纵和边缘的表现样式，来满足人的情感和心理需求，而非以功能作为唯一标准。

后现代主义影响下，课题设计更加注重过程、创造和参与：以往为了一个目标，非常明确的线性思维架构被打破，取而代之的是以过程中出现的所有为结果，目标指向不再单一，只有"可行解"而非"唯一解"。

创造和参与本身就是全部。课题更加注重质疑与反思：有问题意识与批判精神，质疑已有、既定的规则、规律、路径、方法，旨在建立更加富有想象的概念。突破对经典的信仰，否定制度化。课题更加注重多元与实验：大设计、综合设计的概念使人们从职业与技术的限制中解脱出来，设计与艺术、科学、哲学紧密联系，并一同思考社会的问题、生命的问题、创造的问题……

1.2.5　教学课题与学院设计的前卫色彩

大学是学习知识、创造知识并为社会输送人才和提供智力支撑的机构。学院集教学、科研为一体，以生产知识和培养人才为目标。学院在知识的创造方面往往更注重创造性，因此领先于社会应用。以设计为例，学院设计往往指代那些带有研究性、实验性、创造性的而不以实际应用为价值判断的设计。学院设计通常以严格的理论基础为背景，以训练有素的操作方法为手段，以前卫的思想为指导，以创造性的实验为目的。教学与科研是相辅相成的促进关系，教学的课题往往也是科研的方向，科研题目也可以作为教学课题让学生尝试。课题的提出本身就是创造的一部分，课题是思考的结果，课题的好坏决定了设计成果的高度和价值。

教学课题要保持与艺术设计的国际前沿同步，自从1919年包豪斯学院的成立奠定了欧洲设计教育体系的基础，形成了现代设计教育的开端以来，导师和学生们就不断地以各种课题实践创新精神，不断地实验，书写新的历史。这种实验精神是他们值得骄傲和不断奋斗的动力来源。20世纪包豪斯的先锋莫霍里·纳吉、马克思·比尔、伊顿、康定斯基等，他们的研究同时就体现在教学中，其中著名的教材如《造型与形式构成——包豪斯的基础课程及其发展》《论艺术的精神》等。与成熟和已经广泛应用的设计相比较，学院中的设计和课题又不断提出新的问题和解决方案，从而使得设计不断开拓新的道路，创造新的生活方式。正是这种前卫的色彩和突破精神使设计在否定与自我否定中不断开辟新的道路。商业需求只是设计服务的一个方面，除了物质层面的满足，人们还需要更多设计来引导人们的生活方式，满足精神需求，使得学院设计更为纯粹地回归到设计需求的本质之中。

1.3 当下国外课程形态与教学方法

1.3.1 学科发展与专业的交叉性

印度哲人克里希那穆提（Jiddu Krishanamurti）于几十年前就明辨了教育的弊端："在目前的文明世界里，我们把生活分成如此繁多的部门，以至于教育除了学习一种特定技术职业之外，便没有多大的意义。教育不但没有唤醒个人的智慧，反而鼓励个人去沿袭某种模式，因而阻碍了个人，使他无法将自己作为一项整体的过程来加以了解。"[2] 自工业革命工种细分以来，现代设计教育专业越来越细分，相对于大工业时代，它代表了一种先进的理念。但随着社会进步，媒介转变和学科的发展，专业的边界受到质疑，学科的交叉性和综合性越来越受到重视。

学科的发展：

从现代平面设计萌芽到20世纪，平面设计一直依赖于印刷这种古老而普遍的载体。从现代平面设计中国的发展来看，无论从清代末期的招幌、门面、包装、书籍还是到民国时期的月份牌、杂志书籍或是抗战宣传画、"文革"时期的政治海报，亦或是改革开放以来的日益丰富和种类繁多的平面设计都或多或少地依赖于"印刷品"这种载体。从现代平面设计在西方的发展来看，摄影的发明和印刷技术的发展带动看西方进入了现代平面设计的时代，印刷书籍代替了手抄本以及海报的大量应用使得信息传播更为迅速和广泛，也在此后很长一段时间里形成了以"印刷品"为主宰的信息传播方式。

如果说代表第二次平面设计的浪潮词汇是"页面"，那么能够代表第三次平面设计浪潮的词汇应该是"屏幕"。这正是当今社会的主流。一方面，1980年代之后电脑和数码技术带来现代设计手法的巨大变化，使设计的形式较之印刷与手工时代有大大改观，数码带来电子技术生成图像的功能填补了手工不能达到的一些形式感，丰富了设计样式。另一方面，信息化媒介的平民化导致全世界范围内可获得的信息迅速膨胀。

[2] 克里希那穆提著：《一生的学习》，张南星译，深圳报业集团出版社，2010年。

信息化媒介与纸媒相比，其快速传播、成本低廉、发布及时等特性让某些信息迅速蹿红，正好符合了当前快餐文化的消费观和世界飞速前进的步调，人们对慢速生活的不屑、对极速增长的需求使得如网络等信息化传播方式需求量日益增大。步入信息时代后，处在转型期的平面设计无论从媒介、手段还是工具上都受到前所未有的挑战，也许正处在混沌发展之中的平面设计无法叫人看清何去何从，但时代带来的改变与前进却已是不可逆转的。

专业的交叉性：

相对应工业革命和现代设计以"印刷品"作为信息的主流载体，平面设计教育中的有关训练也主要围绕与印刷相关的项目，比如海报、书籍、杂志、报刊、包装等。近年来，由于信息载体的变化，平面设计的角色也在转变，它的触角开始延伸至整个传达过程中并起到关键性的作用，也越来越多地使用数字媒体和综合技术。平面设计的主要任务转变为提供精准的视觉传达和选择恰当的媒介，将多种资讯整理成序，传达给受众并表达感受。所以，一些院校也将专业名称由平面设计更名为视觉传达设计以对应变化的时代内容。当前，在建筑表皮、海报、杂志、书籍、网站、电视、手机、衣服上都可以看到平面设计的身影。平面设计就像是万金油，能够创造、选择和安排图形、字体、数据等各类信息，使之在印刷品、屏幕、公共空间里传达出特定的信息和意义。如果说平面设计的平面二字针对纸质和页面而提出，那么视觉传达设计则针对信息和沟通而提出。

在科技与信息媒体迅速发展的今天，学科之间的相互合作越来越多，成果依赖于科技、设计、艺术等综合知识和手段。学科之间的界限越发模糊，由于团队合作，已不能将产品的诞生归功于某一专业，并且，这种各专业间的合作也给彼此带来启发，拓展了更广的视野和更多的领域。由于时代的这种特性，课题中的合作与跨界项目也受到关注。荷兰阿尔特兹艺术大学是一所综合性艺术院校，其利用专业门类多的优势，设计课题中常体现出专业间的合作。时装专业开设为戏剧设计戏服的课题，作曲专业学生为电影谱曲，音乐专业的学生和舞蹈编舞合作等。这种合作使学生跳出自己的专业局限，放宽视野，开拓未尝试领域，也得到未

知领域的激发而产生灵感。平面设计在新媒体变革下改变最大，因为它的传统载体发生了颠覆性的改变，印刷不再占优势和主导地位，一方面一度使平面设计专业的发展受到质疑，对平面设计的生命力问题产生疑惑，但另一方面社会需求却越来越多，平面设计的应用变多而不是变少了，平面设计渗透到设计的各个领域：建筑、环境、产品、服装、网络，当然依然还有传统的印刷，反而变得更加广泛而强大了。这使得学科交叉和多学科合作成为平面设计这一时期的主要特征。

以二维和静态为主的传统形式也被打破，因为数字媒体的介入，平面设计的传统形态部分瓦解，就像是传统书籍也面临类似的问题一样。但是平面设计的要素、原则、理论和应用方式还存在，其核心语言在其他领域被分享着，并开始向三维的、动态的、立体的、数字的领域渗透。以2010年上海世博会为例，很多建筑设计的表皮就是一种"Graphics"，瑞典馆交错的线条与大小圆点的板材的构成、俄罗斯馆外墙的各种民族图案、挪威馆剪纸元素与光线虚实交错、韩国馆平面与立体文字的演绎。很多场馆运用到多媒体，但手段很多，令人眼花缭乱。西班牙馆大量的图像媒体资料是用连续的照片动起来的低技术含量手法。捷克馆用剪辑的手法，把多部动画片串联起来，动画角色从一个屏幕穿到另一个屏幕，立刻变成另外的角色，片段的组合与重构表现出捷克动画的风格。意大利馆把设计草图过程与产品视频同步起来，展示了思维的轨迹。不莱梅馆堆积起来的方块是多个屏幕，动态图像用同步的方法使每个屏幕组合成一个不规则的大图像，其中演绎的依然是"Graphics"的内容。二维到三维、多维，静止到非静止、动态，纸质到综合材料，抛开"平面"一词的束缚，"Graphics"存在于广阔的空间中。从语言时代、书写时代、印刷时代到多媒体时代，人类信息传播方式的转变带来平面学科面貌的变化。因为"看"的广泛，"Graphics"也不可避免地和其他专业或其他学科交叉，大大扩展了"Graphics"的内涵与外延。这些现象似乎突破了传统教学的内容，为这个学科提出了新的发展方向和要求。

图形、文字、编排的训练依然是专业的基石与核心，除此之外，平面设计因其传递信息功能，还涉及编辑设计以及设计策略等。多学科交叉使得很多工作必须由团队合作来实现，因为一个人的技术和知识是有

限的，设计小组则是个很好的方式。

近年来，平面设计被讨论的众多话题之一就是其生命力与存在方式是否已经或正在消亡。因为单一的印刷媒体及传播方式越来越不能满足大众的审美和娱乐需求，取而代之的是基于屏幕的、电子的、多媒体交叉的更为真实、刺激、光鲜和可参与互动的手段。大众对于新的传播媒体充满好奇和新鲜感，因为可以参与互动、娱乐，并更为直接、大量地接收视觉盛宴，符合信息爆炸所带来的快餐式消费需求，并且可随时随地携带并应用海量信息。

平面设计从古腾堡时代以来发展了 600 年的书籍、杂志、报纸等以纸质媒介为主要手段的方式似乎正在被人们淡忘和抛弃，平面设计感受到前所未有的威胁。但事实并非如此，平面设计的大量工作并没有因为印刷量的下降而减少，就像绘画从来就不会因为摄影的出现而消失一样。平面设计在利用图形、文字、编排进行信息归纳、整理和视觉化呈现的任务没有减少，只是会利用到更多的载体，例如手机、网络，当然也包括传统纸质媒介。当平面设计遭遇新媒体时，自然会产生学科交叉。人们越来越多地同时使用几种而非单一性的载体。平面设计的触角深入到建筑表皮、环境、产品设计等。不仅平面设计，各个学科的发展都出现了交叉和边缘化的趋势。因为新兴媒体将视、听、触感作为统一的设计对象，所以，一个专业的知识技术已经不能支撑和满足受众的需要了。苹果手机风靡世界，它不仅有着良好的工业设计功能上的革新，使人们体验新技术的神气和趣味，而且在界面设计、UI 设计、图形设计方面也刺激着视觉味蕾。其设计团队来自各个专业，他们相互协作完成设计。当代建筑和环境中也能看到图形的存在，而图形与技术的结合也创造出难以想像的具有数字美感的新形式。平面设计的发展受到数字技术的影响，呈现出前所未有的新鲜活力，不再束缚于二维和静态，而直接把对信息的视觉化表现应用到广泛的载体中，应用范围之广泛，应用手段之多样前所未有。

1.3.2 典型课题案例与个性化作业并行

课题和作业是达到教学目的的主要途径，教师通过诱发、引导、推

进，针对每个学生不同的发展趋势和进度因材施教，学生通过一个课题的解题过程，学习解题方法、扩充专业知识。教师的课题案例实际上是一个载体，其目的是使学生完成思考和训练，所以，作业的自由度很大。不同学生在同一课题下的解题方法是截然不同的，甚至对教师的课题理解也有很大差异，特别是在欧洲院校，学生来自世界各地，文化、语言的差别导致学生对作业课题的理解也五花八门。当然,这也是受欢迎的。因为设计没有标准答案，教师希望学生带着自己的观点去实现课题。

 课题案例大致有两种，一种是非常开放的，一种是引导性的。所谓开放性课题是指从内容的编辑、形式的产生、运用的媒介都有非常大的自由度，教师希望学生在宽度中无限延伸，尽量拓宽视野，广泛汲取来自不同领域的内容，开拓想象和思维，不要受到来自实际项目或是外界的束缚和干扰，尽可能在自由的环境中伸长触角。例如阿尔特兹艺术大学的一个课题：为自己的前一年度做一个报告。这种看似自由的课题其实工作量很大，就好像一块空白的画布，究竟在上面画什么就成了一个问题。学生要收集资料，探索寻找资料和获取资料的方法，思考和讨论关于设计的内容与要表达的意义，找寻恰当的形式和媒体，尝试不同的方法和材料。再比如里特维尔德艺术学院的课题：舞蹈。第一节课让学生带自己最喜欢的音乐到学校，第二天即兴表演 5 分钟舞蹈，然后就以以上发生的内容分小组完成作业，随便做什么。这种课题则更为抽象，锻炼了学生的思考能力、观察能力，同时对教师的要求也相当之高，因为交流过程需要各方面的知识背景和思辨能力作为支持。如果说这是在宽度上的尝试，另一种课题则是在深度上的探索，这种课题往往会有一些限制和规定动作，就好像老师开挖了一个洞，让学生继续向下挖，谁也不能预料会挖到什么，获得什么。这种课题中，还是会有很大自由发挥的空间的，但是最终不知不觉又回归到老师给出的线索中来。例如，阿尔特兹艺术大学的图形课 workshop,第一天要求学生写出一段和自己有关句子，用一周时间去各个媒介中找关于这段话的素材，用拼贴的方式制作一张 A0 的海报，不允许留白，但可以使用材料的白色。第二周用绘画的方式画出关于这段话的内容，也要求画满，不留空白。第三周同学、教师之间相互讨论和选择，留下最有用的素材，再次拼贴，形成

一张一半绘画、一半剪贴的海报。这个课题似乎框架很多，但在前期的练习过程中，学生并不知道最终要做什么，是被慢慢引导到这个框架中来的。所以，前面的练习并不会产生限制和束缚。与自由课题不同的是，这类课题有明显的线索供学生向下挖掘。乌特勒支艺术学院的字体证明课，让学生选择一种成熟的字体，用自己的方式去证明字体的设计方法，可以不忠实于设计师原意。在完整地了解一套字体的同时，寻找设计方法的蛛丝马迹，学生的证明过程和设计师原本的设计意图产生的差异与碰撞正是教学生学会用自己的眼光去审视设计。顺着这条探寻设计方法的主线去深入研究，在教师既定的框架中探索，便是这类课题的特征。在这两种课题中，教师最应关注的都是学生的思考方式。

有些院校保持着经典课题的延续，并成为这个学校的传统保留项目的同时，更看重开发与时俱进的新课题，如有的院校要求教师每学期都设计新的课题，以不断汲取、补充新的信息和知识。对于经典的课题，不同的教师上课时会有完全不同的诠释，学生在课程中也会得到与之前的学生完全不同的内容。例如著名的荷兰阿尔特兹艺术大学字体工作坊(Werkplaats Typographie)自建立开始一直秉承精英教育的理念，每年从全球只招收 10 个左右的研究生，由世界著名设计大师来给他们上课，安排各种有趣的课题，并通常会安排出国考察以完成课题的传统。他们有很多工作坊项目，例如和几名设计师一起去其他国家共同完成一个课题。也有传统保留课题，例如"Best book：重新编辑世界最美的书"。

当然，课题是教师根据教学大纲内容自行设计，所以带有教师个性化的色彩和智慧。正是教师个体对课题的创造性使学生产生兴趣，并在设计中得到启发。例如，让学生看一部希区柯克的电影《后窗》，然后只用文字来制作一张海报。这个课题将电影艺术拉入视野，不仅拓宽了学生的知识面，获得其他专业的知识，例如电影手法、元素、表现等，并且给学生一个方向，如用字体编排的手段进行主题性的设计从而实现课题的内容和价值。教师个性化的课题体现了教师对教学内容和教学方法的思考，并用自己的角度找到切入点，引导学生通过作业理解教学内容。

而学生的个性化作业也极具参考价值，许多留学生都有共同的体会，

就是国外的教师非常鼓励学生完成他们自己的想法,尊重他们的意愿和选择,教师通过讨论和点评的方式告诉学生意见,然后由学生自己决定修改的方向,最大程度地发挥学生的个性和主观能动性,同时非常注重设计结果的得到过程。由于每个学生都是通过思考论证一步步走向结果,因此其中精彩之处就是通过沟通、意外碰撞迸发出火花,教师和学生在过程中无法确定作业的结果,结果多变而模糊,也蕴育着可能性、无限性、多向度和超预期性,好像等待一颗种子发芽、开花,其中变化无数。个性化的作业正是学生主动性和积极性的表现。

1.3.3　教学思想、教学大纲、作业设计及教师个体的作用

从教学理念上看,设计院校对专业的规划和发展理念是宏观性、纲领性的,并跟随时代不断变化。它是对学院整体发展目标、培养人才的目标所做的定位,在教学思想的指导下,院校经过多年发展,都会显现出各自的优势及侧重点。以荷兰为例,Gerriet Rietveld 皇家艺术学院的概念设计较为突出,艾因霍芬设计学院的产品设计是特色专业,阿尔特兹艺术大学的书籍设计、时装设计是教学特色,乌特勒支艺术学院各专业较为均衡,海牙皇家艺术学院的图像专业,威廉德库宁艺术学院的广告设计等。又如荷兰艾因霍芬设计学院,专业方向系统是以人为核心,然后发散到各个领域,分别是人+沟通(Man + Communication)、人+公共空间(Man + Public Space)、人+活动(Man + Activity)、人+识别(Man + Identity)、人+生活(同 Man + Living)、人+休闲(Man + Leisure)、人+机动(Man + Mobility)、人+幸福(Man + Wellbeing)(图1-5)。取消传统的专业划分,而从人所涉及的各层面的本质意义上研究学习方向,这种专业分类方式是对跨学科、大综合的一种前卫的思考,体现了艾因霍芬设计学院对设计发展的思考和创造性的做法。

教学大纲是统一教学的纲领性的文件,是对教学目标的设定,细化到课程结构、课程类型、教学内容、教学方法、课程标准等。它是教学单位对课程的统一管理,是实践教学思想的具体化操作。在教学大纲的基础上,教师就有了教学的目标和依据。然后教师再详细填写课程安排计

图1-5　荷兰艾因霍芬设计学院专业设置

[3] 邬烈炎:《关于基础教学课设计的多元方法》,载于《装饰》,2001年第6期,第64页。

划表格,包括课题、课程计划、作业安排、参考文献等。

作业设计是教学的核心,作业设计也就是课题设计。课题是课程要旨的聚焦点,它集中体现了课程知识内容、组织课程展开的方式与内容。课题是教师引导学生学习的方向,在课题的具体要求中,体现明确的要求、方法、程序、体裁、技能等。课题设计的能力直接影响到教学效果,好的课题设计正是教师对教学设想的精华所在。课题是可供课程操作的过程性的学习范式,是课程设计者为学生提供的学习路径、学习方法、学习形式的具体体现。这就如同物理、化学、生物等学科,课程若离开有效的实验方法设计,就无法真正掌握课程中的概念、原理、知识。[3]作业管理可以用网络平台的方式,这样一是可以形成课题库,二是也可以看到课题的作业结果(图1-6)。

教师个体在教学中起主导作用,教师的教学方法和个人风格往往在学生的整个学习过程中起到关键性的作用。教师根据教学大纲编辑有效、有趣的作业,使学生在完成作业的过程中获得知识点和实践训练。课题是学生完成学习目的的有效途径。教师个体与学生群体之间要注重在讨论沟通中找到设计的方向,教师起到引导、解答、建议的作用,以及帮助学生找到自己的优点,获得自己的方法。中西方教育方式不同,但教学过程中,教师这一角色都起到至关重要的作用,设计的课题要能全面表达教学内容,引起学生的兴趣,启发学生的智慧,在作业讨论交流中能穿针引线,鼓励与激发学生寻找解决设计问题的思路与方法。

1.3.4　课题资源与内容的多元化

课题的资源应该是广泛而多元的,涉及生活的各个方面。在大的格局下看设计,资源对教学来说是一种土壤,也是一个诱发因素,一个参照系,也是一种切入点。课题资源的链接可以极大地丰富课题的内涵,扩充知识容量,因此对于课题资源的开发是需要不断探索的。课题可以是某个客观物像,可以是一段文字、诗句,可以是某种虚无飘渺的感觉,可以是音乐、建筑、戏剧,可以是某个艺术品,也可以是一个社会问题,或是公益项目、商业项目、文化项目、实验项目、交叉课题等。好的课题应该是开放的、可延伸的、大跨度的、兼容并蓄的、激发兴趣的。

图1-6　课题作业数字化管理

课题资源是可以被开发和利用的素材，对资源的选择可以体现教师的视野、品味。课题取材丰富，可以是来自于世界发生的任何事件，素材和内容广泛而多元。例如荷兰皇家艺术学院的课题：为纪念世界自然基金会（WWF）成立50周年，设计一枚5欧元硬币。这是一个社会需求和公益项目结合的很有意义的案例，所有学生作品，包括草图、设计过程、工艺制作等均以各种展示方法在乌特勒支中央博物展出。其实这就是一个优秀的平面设计课题，包含了平面设计图形、字体、制作工艺、展示设计等多方面的训练。这个课题的资源和取材都是正在发生的事件、社会关注的话题，是很实际的项目，同时也具有实验性。

　　课题资源应广泛涉及人文、自然、哲学、科学，从来利于学生扩大知识容量。近年来，通识教育引起了欧美学者的关注，并将它与大学教育联系起来，强调知识的融会贯通，而不受学术分类太细、知识割裂的影响，这种教育理念与教学中扩大课题资源，使之多元化、内涵更丰富的想法不谋而合，推崇以人类发展历史中广泛的文化内容启发设计的理念。

第 2 章
要素练习的课题设计

平面设计要素课题是关于平面设计中最基本元素的分项练习，图形、字体、编排既是体现在设计作品中的组成部分，要素本身又可以独立成为作品。如果说形式训练是关于设计艺术的基础，那么要素练习则是平面专业的基础，扎实地理解和运用要素是综合设计的前提。图形是平面设计中关于图的设计、构造、应用，学习以图的方式传达信息的方法；字体则是在文字发展的历史与当今文化中学习造字与用字，与图形对比，它是一种更加抽象、理性的表达，是另一种信息传达方式；编排则是将信息统筹排布，以特有的形式感和功能性表达内容，以最适当的秩序引导视觉，或是打乱某种秩序。要素练习的课题围绕这些最基本的规则和原理展开。

2.1 图形练习的课题设计

2.1.1 关于"图"的系谱中的图形概念

"图"这个字和视觉是紧密联系的，是视觉范畴内最重要的内容。

人类获取的大部分信息都来自于视觉，而视觉正是通过视网膜对自然世界的复现或再现。通过眼睛的"扫描"，真实的自然世界被解码成

二维的"图式"。这些图式慢慢积累，按类别和样式形成系统。每个人的图式系统都千差万别，这也是为什么不同的人对世界的认识也相去甚远。而与图相关的词汇,各种图的存在方式又组成了"图"的家庭、"图"的系谱，共同组成图的完整意义。对图的概念和系谱归类分析有助于我们弄清楚视觉中的"图"是怎样被我们认知和利用的。康德认为人们在解读可视物时，是按照类别与样式去判断的，所以了解图式系统中的各种视觉样式分类具有积极的意义。这些样式之间的联系与差别，正是我们视觉表现时理性判断的依据。

图形作为大自然中存在的一种图的样式,我们可以先将其放入"图"的系谱中论证它的含义。图形存在于图的系谱中，它的界定要放在与其他名词和定义的比较中。当我们将图象、图像、图画、图案、图法、图式等词与图形并置时，就会发现每种视觉表达样式既有关联又各自不同，都有着不同的内涵和外延，以指向各自的定义。若将它们并置，则各自的特点可以通过对比显现出来（图2-1）。

图形是平面设计中使用率最高的词汇之一，然而一直以来在各种专业参考文献中却未见对于图形的准确定义，在专业领域中也很难将这一概念统一以达到共识，因为它的应用随着时代的发展而变化，而且这种变化似乎从来没有停止过，并在不同的时代有着不同的含义。首先，中文的"图形"与英文"Graphic"一词存在翻译中的误差，因为图形不是外来词，以中国古代就存在的"图形"一词对应西方文化中的"Graphic"难免有出入。其次，"Graphic Design"并不是对"Graphic"的design。Graphic Design泛指平面设计,Graphic Design中的"Graphic"所指内容大大超过"Graphic"本身的内容，不仅包括"Graphics"，还包括字体、编排、传达等的设计过程和结果。最后，图形这个词从洞穴岩画的原始刻绘开始，似乎就从来就没有离开过我们，可在每一个时代的每一个领域中却又有着各不相同的特定含义和内容，很难将其放入一个准确的时代背景和语境下去解读。

图象是宽范、宏大的概念，因为象是世间万物的呈现状态，所以图象是客观存在的，物象通过视觉意义来呈现，包含了图的系谱中的所以成员，如天象、气象、幻象等。而"像"字的"人"字旁则具有人的行

图 2-1　各种关于脸的"图"

为方式的含义。图像特指经过人为加工、记录、制作的图象，如影像、雕像、摄像等。

2.1.2 "完形"原理作用下的图形构成

完形的概念来自于西方现代心理学，完形心理学是心理学主要流派之一，代表人物有韦特海默、苛勒和考夫卡。人们会把周围事物的片段联系成有意义的整体，当图形不完整时，视觉会自动补充缺失的部分，把各个部分或各个因素集合成一个有意义的整体即为完形。完形心理学又名格式塔心理学，"格式塔"（Gestalt）是德文"整体"的译音。

人们看到的东西其实是感觉元素的复合物，其中的每一个元素都牵扯到其他元素。格式塔派认为，人的心理意识活动都是先验的"完形"，即"具有内在规律的完整的历程"，是先于人的经验而存在的，是人的经验的先决条件，人所知觉的外界事物和运动都是完形的作用。考夫卡认为，观察者知觉现实的观念是心理场，被知觉的现实世界是物理场，心理场与物理场之间并不存在一一对应，人类的心理活动是两者结合而成的心物场。完形是其中的一个特点，人们按照图形与背景、接近性和连续性、完整和闭合倾向、相似性、转换律、共同方向运动等特点完成认识。

图2-2 视觉经验会填补缺失

格式塔最初的研究领域就是视觉范围，研究发现人的经验会主动暗示填补缺失以达完整，视觉会主动补充、闭合或连接图形（图2-2）。在设计中常用这种手法欲擒故纵，留有余地。海报《圆梦》中玉镯的碎裂的部分为台湾地图的形状，就是运用了同构图形的设计手法，让人们联想到完满的圆。因为完形的心理，人们常常会凭经验判断客观存在，造成错视与误判，格式塔的许多图形表明了心理与客观的误差，设计中利用这种误差，在客观条件不允许的情况下，可以利用视觉的安排，例如对比、图底关系等达到某种错觉以平衡视觉效果。

课题1：椅子——两个折面的语义互动

椅子的两个折面构成了一个半空间的环境，利用这两个折面图形的对话，表达空间上互不重叠，但是又可以产生心理联系的视觉心理反应。

课题2：杯里杯外——利用空间的完形

在二维的平面空间中，通过透视、色彩、明暗、遮叠等手法，将三维和二维的造型手段巧妙融合，使人产生奇特的空间感受，打破观者固有的思维模式。

课题3：口罩、围巾、背心的图形设计

以与身体紧密接触的服装或配饰为元素，做同构图形，表现出与身体的关系，传达一定的观念和情感。

2.1.3　同构图形设计练习

同构图形是指两个或两个以上的元素组合在一起，图形之间的语义碰撞，产生出一个新的完全不同于之前两个元素的新概念，这种概念带有突变、惊奇、暗示、隐喻等特点，给人丰富的心理感受，是海报设计常用的手法。利用格式塔"完形"作用的原理，图形中人们常用这样的手法设计以达到观众"顿悟"的效果。这些图形所用的都是熟悉的元素，利用替代、拼置、正负、填充等方式重新组合，使新图形利用观者对熟悉元素的关注达到意想不到的奇特效果，引发观者更大的好奇心，设计也借此传达出必要的信息。同构图形引发观众对熟悉事物的反思，其实是给解读设置了一个入口，这些图形或荒诞、或悖乱、或巧思、或转换，常常借此言彼，给人以强烈的视觉冲击和心理震撼。同构也可以引起人的各种感觉之间的互相转化，视、听、触、味和嗅五感互通，彼此转化，达到某种特殊的艺术效果。

同构图形一般通过不同的方式组合元素而达到图像之间语义碰撞的结果。首先是对元素的发掘和选择，这就需要运用到符号学中对图像含义的象征与意义的解释了。图像、物体、元素在一定的文化环境下都有着或明确、或模糊、或多义的所指和能指，这就带来读图的可能性和多元性，每个人的答案不可能完全一致，但总有着某些共识，当人们解读到设计者设计的谜面时，大有一种成功解题的成就感。设计者可以通过图像之间的对话来传达信息，在读图盛行的今天，人们对图的依赖前所未有，人们对图的识别也反应愈加迅速，图与图之间给人带来的第一时间的直接感受和语言文字不太一样，虽然没有高下之分，但是当今图确

是人们更为依赖和流行的方式。元素之间形成的对比关系、互补关系、悖论关系、矛盾关系、依存关系，都暗示着设计者要表达的某种观点。同构图形中，对元素的选择决定了传达的准确性、嫁接的可能性、形式的可看性。

同构的方法通常是组合，组合的方式通常是并置、互补、替代、变异。

课题 1：东方遭遇西方（East Meets West）

课时：4 周，指导教师：Stephan Bundi（史蒂芬·邦迪）。

课题 2：一半一半

写出一句话，是你想了很久但未能实现或特别想实现的。收集素材，关于这句话的一切，杂志上、报纸上，任何媒体。用这些素材把一张 A0 的纸填满，即使留白部分也要用其他白色的东西填满。再用一张 A0 的纸，把你对这句话的理解画下来，同样画满。课堂讨论，关于你的这句话以及你收集的素材。两张合并成，经过筛选，留下想要的部分重新组合。形成一半手工剪贴、一半绘画的图形。

课题 3：脸的图形

每一张脸都有五官，但各自不同，可以用于辨认身份。脸的形态反映了人的性格，象由心生。脸反映了国别、性别、外貌、身份、健康，脸还有引申出面子、表情、脸色、脸谱、脸书等词汇。以脸为出发点，以图形语言表现其特征。

2.1.4 装饰性图形设计练习

装饰性图形是指带有明显装饰特征的图形，装饰性有装点、装扮之意，是通过一些手法来增加美感，增加艺术气息。装饰常与增添纹样、添加饰品、塑造色彩等联系在一起，也指在既有物上额外地增加美感的效果，例如装饰画、装饰品、装饰物等。这里所说的装饰性图形主要是从形式上入手，人为地增加装饰元素或为了某种审美目的而使用一些装饰性手法来塑造图的形式感。当然，图形的概念较为宽泛，其应用也十分广泛。有时候确实难以清楚地界定一个图案、一个图像、一个图腾是否属于装饰性图形，因为它们会有概念交叉的部分，并且在学科界限越

来越模糊的今天，由于多学科之间的合作与交融，已经使得图形概念逐渐消解边缘界限。用包容性的眼光来看，若这些图像被应用为专门传达某种特定含义的用途,则都属于图形的范畴。图形既可以是拿来主义的，也可以是设计者自己创造的。

课题1：图案——新装饰性风格回归（图2-3）

图案，在艺术史中占有重要的位置，从古至今未有间断地创造着。

现代设计教育在中国刚刚兴起之时，图案作为主要课程，占据了课程总时的很大比例。前与绘画相关联，后与装饰相关联，虽有理解"设计"一词之偏颇，但在装饰图形这一方面，却积累了不少可贵的作品。在既有物上增添装饰美化的图案也是中国现代设计启蒙时期的主要设计样式，例如提花被面、水瓶图案、搪瓷脸盆等。后设计概念被拨正后装饰图形逐渐淡出，近年来，电脑技术和设备的发展，矢量插图的复兴使得图案式装饰风格回归，这次卷土重来的图案带有新的时代特征，扁平化、电脑媒介的特质、程序化的辅助手段等，拷贝、复制、滤镜等让图案的制作程序变得简易，设计师也更多地关注图形的构建与思考，较之以往大部分时间花费在一丝不苟的描绘制作，确是有了新的发展。新的装饰风格回归，带来更多视觉样式，形式手法则是本课题着重需要探索的内容。

课题2：图腾——神秘寓意与符号

图腾是古老的装饰，古代原始部落以符号和纹样承载某种信息与神灵沟通。这是一种特殊的图形语言，同样承载信息、表达意义。值得一提的是图腾艺术有保留原始部落风情的非洲图腾、日本刺青艺术。荷兰乌特勒支艺术学院研究生课题"为你的同学设计tattoo（纹身）"即图腾纹样装饰图形的课题。纹身本来就是装饰性很强的艺术类型，可以达到训练学生装饰图形能力的目的。在课题的前半部分，学生需要和同伴沟通以找到适合他（她）的主题和方向，这个图形应该是有由来，并以视觉化的形式呈现出来，从这个意义上说，图形的沟通功能应被关注。然后是考虑如何将纹身和人体结合起来,选择人体的哪一个部位来表现，也就是对媒介和载体的运用，因为人的骨骼和肌肉都可以活动，这也给纹身的设计带来变化的可能性。此时，装饰性图形不再是静止定格的一

图2-3 图形作业体现了装饰风格（作者：李天雨）

幅装饰画，而是可以根据人体的动态而延伸、变化的"活"的图形。最后是怎么样将"纹身"的概念视觉化地表现出来，也就是如何用自己的审美倾向去创造出图形。个人的审美取向差异很大，因为社会、家庭、教育、环境等影响，个人的价值观对审美也有所影响，装饰的素材内容来源于生活的各个角落，宽泛的知识面、多元的文化、丰富的信息都是源源不断取材的对象。

课题3：纹样——成对与重复、延绵连续和交织

一个单形元素的二方连续、四方连续、波动、分子结构、交叉等形态都可以构成美妙的纹样，纹样的重复、间隔带来节奏、韵律的感觉。

课题4：极繁与极简——装饰的极端手法和风格的塑造

课题5：拼贴——混搭的意味

课题6：多余的装饰——对装饰的深度理解与反思

装饰在各个年代都是工艺的一种重要手法，特别是在经济发达的昌盛时代，装饰以精巧的做工、繁复费力的人工或机器生产增添了物品的附加值，但是它终究是一种手法与外在的表现，某些时候与华而不实、虚有其表联系在一起。所以，高度的符合物品内在气质与理念的装饰才能够恰到好处地表现物品的美感和调性，塑造一种独特的审美、情趣。而多余的装饰则另人生厌，掩盖了设计本来的意义。装饰的概念也并不一定以多取胜，对各个年代装饰的历史和风格的研究以及对这些作品审美情趣的评判是学习装饰手法的重要依据。在这个课题中，对装饰的正确理解与评价值得讨论。

2.1.5 创意性图形设计练习

课题来源：

创意的概念在今天已被泛化了，词义本身是对创造意识的总称，现在因被滥用而被误解为"金点子"式的聪明的想法，带有别出心裁和巧妙惊喜的含义。现在把创意设计和产业联合起来，出现了一些新兴的行业，如创意市集、创意礼品、创意家居等，这其实降低了"创意"二字的含量，是对创意的一种局限的理解。创意是创造力，或指创造、才思的过程和结果，是对创意的一种基于概念工具及精神上技巧的人类精神

现象而最终产生或发展为创意、启发及直觉的过程，它是人类进步的推动力，是 21 世纪以来重要的生产力。图形的创意是指对图形的构思、设计、制作，而创意图形特指具有明显创意特征的图形。

创意图形特指通过一些图形创造手法，以合理的方式、恰当的传递程序和思维联想的规律来调动、引导和启发受众的思维方向，从而激发思维火花，创造出具有新的意象的解读，它是设计师思维行为与受众之间情感交流的产物。

课题 1：打破惯常——驴唇马嘴

课程内容：

寻找生活中 3～5 个没有关联的物品，随机以其中两个组合做成一个图形，创造一个或荒诞、或奇特、或搞笑、或隐喻的概念。图形要求结合合理、巧妙，富于形式美感。

用共生、置换、时空转换、解构、重构等手法表达作者思维中的事物之间的相关性或是相反特质，将既有的元素打破、拆解、增删、重组，呈现新的面貌、功能和意图。

教学目的：

打破惯性思维，不用一个固定的套路或特定的方法标准解读，超越界限，逃离框架，重新定义事物与事物之间的关系。

课题 2：逻辑与直觉——图形的联想

以一个图形为基础，联想与之相关的意义，寻找可以表达相关意义的图形，设计一个联想出的图形。

课题 3：极简——以最少的图形表现一个形象

2.1.6 运用性图形设计练习

课题来源：

如果说图形的创造是设计的一种深化表现，那么运用性图形则是设计的一种外化表现，它可以实现设计的转化，解决现实问题。图形的运用十分广泛，环顾四周，大到建筑表皮，小到一个 logo，从海报、书籍等纸质品，到服装上的图形，网页、动画中的图形等（图 2-4）。

运用性图形的特点在于它的功能性，在使用中要考虑它的载体、功

图 2-4　原研哉设计的茑屋书店形象系统

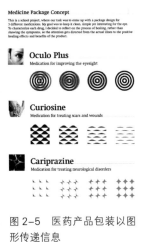

图 2-5 医药产品包装以图形传递信息

能、效果、传达方式。

课题 1：药品包装

为三种不同的药做系列包装——提升视力的药品、治疗外伤的药品、治疗神经系统紊乱的药品。

包装图形的功能一是传递信息，二是美化。Hiiibrand Awards 2102 学生组品牌形象银奖作品是一个医药产品包装，医药产品包装的图形设计是一项具有挑战性的任务，因为受到很多限制。图例（图 2-5）中的图形是一组渐变的、简洁的几何形，为每一种药品定性，不是表达症状，而是表达治疗过程。四个渐变图形以视觉语言智慧的表达了抽象的治愈概念，干净、简单，看起来有趣，且重点在于为药品疗效做了正面的积极推荐。

课题 2：logo 的图形演变以及系统的延展

从元素到 logo 设计，以自然物为原型，用简化、概括、抽象、几何化、夸张等造型方法设计一款 logo。

课题 3：海报中的图形

2.2 字体练习的课题设计

2.2.1 从"美术字"到"文字信息传达媒介"

美术字的定义与发展：

20 世纪 30 年代，从美术字开始，汉字字体设计逐渐步入了现代字体设计的发展道路。美术字是向汉字字体设计的过渡，它的出现借鉴、融合了西方设计新观念，同时又融合了中国传统艺术品格，所以探索出独具特色的形态，它在发展过程中，逐渐形成了对当代汉字字体设计有规范作用的基本准则。

美术字是对正本汉字进行美化、装饰、加工、设计后的各种字体。古代就有对文字的装饰，例如在青铜器上的铭文，多以各种字体及装饰手法纹饰。东汉许慎的《说文解字·序》介绍了秦汉时代的汉字形式分

为八体:"自尔秦书有八体,一曰大篆、二曰小篆、三曰刻符、四曰虫书、五曰摹印、六曰署书、七曰殳书、八曰隶书。"[1]其中刻符、虫书、摹印、署书、殳书就是分别用于某种特定场合的专用字体,可以说就是以装饰和观赏为主要职能的汉字的艺术表现形式,秦书八体是汉字书法、篆刻和美术字的发端。由此可见,对于文字的美化和装饰自古有之,美术字是一种具有装饰趣味的文字,通常应用于特定场合和日常生活用品,乃至后来的商业宣传之中。美术字丰富了日常生活的字体样式。在日本,美术字被称为"意匠文字""装饰文字""图形文字"等,意匠是设计的意思,这些其实都是指对于文字的设计。

汉字大致按照甲骨文、大篆、小篆、隶书、草书、楷书、宋体的演变过程发展。除了宋体字是否划分为美术字有争议外,其他字体均为公认的正本汉字,美术字即是在这些字型的基础上进行再创造以适应各种场合和需求,它可以是特定而并非系统的设计。关于宋体字,广州美院李喻军的观点:"书法可将金石纳入,为什么不可以将雕版纳入?"他认为宋体字也应纳入正本汉字的范畴,因为它主要不是以装饰和美化为目的,而主要是传达汉字符号信息。宋体字与其他正本汉字的区别在于之前都是用笔书写,而宋体字更适于印刷。宋体字的前身是仿宋体,仿宋体是在楷书的基础上发展而来的,更多地保留了楷书书法的特点,更适合书写,而宋体字的笔画因为雕刻的原因逐渐演变为更适于雕刻的样式,但这种功能需求不是达到装饰目的。宋体字传承了中国历代书法的精髓,其汉字种造型有着深厚的中国书法意韵和源远、丰富的中国历史文化背景,将其放入美术字体系中欠妥。而关于黑体字,据考证,相对背景比较复杂,虽然本质的结构笔画与字体美学是来自宋体字,但同时因为中外交流日益频繁,形式上则受到日本哥特字体和西方无衬线字体等异文化的影响。也分为黑体字与美术黑体字两种。[2]具体是否能够编入正本汉字,还有待验证。

美术字的信息传递功能:

当然,汉字追求形式结构、装饰之美和传达信息从来就是不可分割、浑然一体的。文字是传递信息的媒介,是一种信息符号。特别是汉字,属于意音文字,很多汉字都有表意功能,在本身造字中就有丰富的含义

[1] 许慎著:《说文解字·序》,出自《说文解字》卷一,九州出版社,2012年。

[2] 李少波:《中国黑体字源流考》,载于《装饰》,2011年第3期。

蕴含其中了。当然也有一些汉字既不表音也不表意，只是一个符号。研究表明，汉字作为一个复杂的文字符号系统，其信息熵比拼音文字系统高很多。同样的内容，中文版本一定是最薄的。从这个意义上来说，汉字可以从两个方面传达信息，其一，从造字本身的象形会意，其二，从文字的整体设计表达信息。显然，除了装饰，还有更多信息要素隐藏在字体设计之中，这种信息传达媒介在现代设计中越来越重要。任何一个字体设计都不是凭空而来，每个时代的字体都是在历史中吸收养分，并受到书写工具和当代传播媒介的影响。例如，印刷的普及使得固定形态的可识别字体得到大大推广，取代了手写书法的主导地位。所以，文字形态的变化保留了历史的痕迹，并承担着快速有效传递信息的功能。随着信息化社会的发展，字体设计如何更好地传达信息是研究的主要课题。原研哉在一次讲座中提到信息传播的理论，他认为信息源转化成一些符号，通过媒介转化成为另外一种符号传递给对方，信息就是这样传达出去的。像平常打手机的时候信息的传递过程是这样的：我们跟对方说话是以声音符号的形式发送出去，再通过电波传递到另外一个手机，然后再传到对方的耳朵里。文字是把信息源通过文字的内容和形式转化成一种视觉符号，再通过纸张、屏幕等媒介供观众阅读。文字有着深厚的历史人文背景，而文字符号包含两方面的信息：Context（内容与文本）和 Form（形式）。在将信息源转换为符号的阶段，一是使用了历史传承下来的文字本身的含义，例如我们看到汉字"杯子"这两个字就可以联想到杯子这个物，而这两者本身是没有什么关系的，能联系起来，是因为历史上用汉字对存在的记录延续流传下来，其他国家的文字亦是如此。二是这两个字以何种形态出现，这也是重要的信息。例如，各个朝代的字体都显示出那个时代的文明与审美取向，各种民间字体传递出百姓日常对生活情趣的追求等。所以，当代文字设计也投射出当下社会的各种信息。当然，如何能准确并具有创造性地设计这个符号则是需要进一步研究的。

课题1：民国书籍中的美术字（图2-6）

从民国书籍、杂志中寻找典型的美术字，然后进行整理，体会美术字设计初期的特点、设计规则的初步形成，在笔画结构设计中进行探索。

图2-6 以民国美术字为元素的字体设计作业（作者：邱俊杰）

五四运动前后的出版物，以鲁迅先生为代表的作家参与了大量的书籍设计，包括闻一多、叶灵凤、倪贻德、沈从文、胡风、巴金、艾青、卞之琳、萧红等都直接参与过书刊设计，陈之佛、丰子恺、陶元庆、司徒乔、王青士、钱君匋、孙福熙等人都做过大量的装帧设计，其中包含美术字的设计。民国时期的杂志封面也是美术字的一个缩影，《新青年》《语丝》《新月》《生活周刊》《独立评论》《观察周刊》《东方杂志》《良友》画报，这些具有特殊时代烙印的设计，具有民国时代特有的审美情趣。以民国书籍、杂志中的字体设计为案例可以类推出其他设计手法，例如以符号为元素，融入装饰性的字体设计（图2-7）。

课题2：商业美术字字体设计练习

搜索20世纪30—40年代字体设计，练习新兴商业美术字中西合璧的设计样式，编辑成一本书。书名的字体根据民国年代的特征和所集内容特征进行设计。

课题3：logo字体设计练习

以字体为logo主要创作元素是常见的手法，掌握在logo设计中的字体的特点，体现需要传达的信息和特征。

图2-7 以符号为元素设计字体（作者：邱俊杰）

2.2.2 结构与笔画：标准字体的摹写练习

结构与笔画是设计字体时的重要部分。中国唐代书法家欧阳询创制了临帖书法的九宫格，以此可以更加清楚地对照法帖范字的结构与笔画。阿伯里奇·丢勒在15世纪编排出版的理论专著《运用尺度设计艺术的课程》，介绍了书籍设计、装帧设计和如何用模数方法进行字体设计。模数方法就是创造具有理性规范的结构笔画，他将笔画的宽度和字体的高度设定为1∶10的关系，然后以此推断出各个字和笔画之间的比例关系。之后更是有大量关于字体结构笔画的研究和著作。可见，从古至今，结构与笔画都是字体艺术的研究对象。

欧洲院校非常注重对历史字体的研究，那些在实践中被证明了的传承了多年的优秀字体，都是学生研究的对象。但是对已经存在的字体要去体验和证实，而不是只通过眼睛去看或直接拿来使用。通过研究、摹写或重新书写，并与现有字体进行比较的方式，或通过用自己的一套研

图 2-8 对字体笔画、结构的练习

[3] 曾培育著:《西方罗马字体的字形系统与发展过程探讨——以平面设计史的观点分析16世纪到18世纪欧洲活字印刷的字形演化》,台湾朝阳科技大学学位论文,2014年。

究方式去解释笔画、结构和转角的设计意图,可以举一反三,让学生发现自己对已有字体的观点。这个验证的过程不仅可以让学生加深对这套字体结构和笔画特点的印象,更可以加强学生对已有字体的个人观点。这样对使用字体进行选择时,目标就会更加明确。从另一个角度,也可以让他们体验作为设计者设计字体时是怎样考虑这些问题的,以此作为设计字体时思考方式的依据。同时,同学之间互相分享,可以了解更多字体设计的研究方法与设计角度。

无论汉字、拉丁文字,任何文字的形成都依赖于笔画与结构这一基本要素。一种字体的设计风格和形式大部分都是取决于笔画与结构这一基本性因素。笔画是组成一个字的最小构成单位,汉字里有横、竖、撇、捺、点、折等三十多种,拉丁字体的每个字母的笔画较少,但也有各部位专有名称,衬线、轴线、弧线等。基本笔画的形态特征是主导字体风格的元素,掌握基本笔画特征是设计的要领所在(图 2-8)。古代书法中隶书的蚕头燕尾、波势俯仰,宋体字横平竖直、横细竖粗、起落笔棱角等都是对笔画特征的描述归纳。"永字八法"也是对楷书用笔方法的概括。西方字体学家也将印刷字体[纯以内文(text)的使用情形来看],按照年代顺序分为五大家族:旧型风格(Old Style)、过渡性风格(Transitional Style)、现代型风格(Mordern Style)、埃及字型(Egyptian)和无衬线字体(Sans Serif)。[3] 前三种被统称为罗马字型,而文艺复兴之前手抄本的字体大致是从安色尔字体(Uncial Style)、加洛林字体(Caroline Style)和哥特字体(Gothic Style)发展而来的。由于社会文明及人文历史的原因,字体发展有着迂回发展的道路,但每种字型都是以前人留下的字形笔画为参考。例如 15 世纪到 18 世纪,人们一直崇尚罗马字型的精神,保留了精美的衬线、对称的轴线以及笔画衬线间的柔美弧线,这些都是罗马字型的特征。而无衬线和结合哥特体的厚重理性的黑体则是 20 世纪现代主义平面字体笔画形态的特征。可见,笔画的特点对于塑造字体的性格有着多么重要的作用。

结构是构成整个字"形"塑造的关键,它是笔画之间组合规范的规律。同样笔画的字用不同结构来表现会呈现截然不同的效果,结构也是字体设计中较难把握的篇章。因为字形有长短、大小、笔画多少、斜正

的不同，所以，不能用同样大小、长短的笔画构建，间架结构要遵循重心平衡、疏密有致的原则，或利用视觉上对平衡、疏密的感受来创造不同字体的个性。汉字结构常常被分为上下结构、上中下结构、左右结构、左中右结构、全包围结构、半包围结构、穿插结构和品形结构等。字体通常为了搭建更好的结构，借助网格造字的方法。这里的网格可以参照中国传统的九宫格，也可以参照欧洲数学几何等理性方法网格设计方法。

笔画与结构是不可分的，有时候因为笔画的特点而需要调整字体结构，有时候因为结构排布需要调整笔画。设计时笔画与结构固然是两个问题，但要统一起来考虑。

课题1：临摹宋体字
学习体会宋体字的结构与笔画特征。

课题2：西文书写体
学习体会书写工具与字体笔画特征之间的关系。

课题3：笔画的意境——以徐冰《天书》为例

2.2.3　视觉表现：装饰性文字设计练习

除了传统的经典成套的字体之外，形式训练也是一种字体研究方向，对单纯的形式进行研究丰富了字体的视觉样式。带有视觉趣味性、冲击力或新鲜的形式感往往会激发人们看的欲望，这本身也是装饰性文字的功能之一。人们不可能只满足于统一、单调、乏味的形式，而希望多变、丰富、崭新的视觉体验。装饰性文字设计意味着通过纯形式的字体设计训练，使学生获得形式创造的方法和经验（图2-9）。

课题链接1：手工字体
插图或手绘字体设计：利用素描、水彩、矢量图、墨水等手工方式设计出以"绘"为主要手段的字体。
拓印、缝纫、模切的字体设计。

课题链接2：数码字体，以CG为主要手段的字体设计
课题链接3：装置字体，以装置为表现手段的字体设计
利用瓦楞纸、亚克力、细方管等材料设计空间中置放的具有立体形态的字体。

图2-9　装饰性文字设计作业

图 2-10 文字设计：生活中人与字体的关系

现成品中字体：在现实生活中发现隐藏或空间中的巧合的字体，或利用现有物设计字体。

课题链接 4：五十岚威畅的字体设计

课题 1：民间字体研究

课题 2："自然"学习，"自我"认识，"感受"生活——中文字体设计的教与学

该课程是香港理工大学设计学院与清华大学美术学院的教学交流活动（图 2-10）。课程设立了"生活中人与字体关系"的主题，要求每个学生从朝朝暮暮的生活体验中认识设计。以"文字"为主题的多次教学交流，提供了新的教学模式。两地同学通过互访、互动的方式体验了不同环境中的人文背景和教学体系。

课题 3：字体海报

以字体为研究对象，以形式为主要研究内容，设计系列海报，再从海报衍生到装置、动态视频等。

2.2.4　意象表现：作为图形的文字设计练习

文字作为传递信息的一种方式，与图像一样有着符号的隐喻作用，有时候，文字在设计的时候运用到图像或以图像的手法来设计往往是借用了图像的符号学意义。文字除了本身固有的含义（特别是汉字等表意文字）之外，通过装饰、形式变化、图像化等手法也可以使其拥有类似图像的意象表现功能。

文字的设计除了笔画、结构根据规范的字体进行进一步的变化，更多时候可以更加自由、夸张地设计成字体图形。例如，从小号里吹出的字体正好是图形的一部分，杯里的咖啡正好是字体组成的，一个由字母组成的皇冠等。这些文字作为可读又同时具有图像作用的时候，往往一语双关。

课题链接 1：六书——汉字的六种造字法

象形、指事、会意、形声、转注、假借统称为六书。

课题 1：字体海报

阿尔特兹艺术大学字体设计课程中的一个相关课题：为希区柯克的

图 2-11　电影《后窗》的海报（只用文字进行设计）

电影《后窗》设计一幅海报,要求是只能使用文字而不能使用任何图片(图 2-11)。虽然说是字体编排设计,但文字如何表达语义、营造气氛、传达信息,则可以借助图像的手法。这里强调通过对文字本身的设计以及利用、编排来展现电影内容特定的场景气氛,例如虚实关系、黑白关系、空间关系等。作为图像的文字设计,其阅读性、可读性不视为第一要素,而重点在于借用文字与意象的结合来传达特定的含义。这种手法可以通过文字设计、笔画结构本身的形式来控制,也可以借用与某些图像的结合手法,还可以用文字转换成图像的方法来实现。

图 2-12 《构字》教学实录

课题 2:字体涂鸦

增大画面的尺幅,不拘泥于结构笔画,肆意用大笔刷构建图与字的交织。

课题 3:构字(德国)

建筑语境与文字、图形设计(图 2-12)。

2.2.5 单句文字的设计练习

在设计字体的时候,可以从小入手,从字母或单个文字进行练习,这同样需要一个完整的设计思路和理念进行支撑。设计的理念、素材来源、视觉化表现、形式语言都是需要考虑的问题。在这个过程中,可以深入地体会字体设计的创造过程和对细节的把握。

单句文字的设计需要关注字体完整理念的表达,即一个字体从概念到诞生的完整过程,一个自我验证和自圆其说的过程(图 2-13)。同时,也可在设计中训练发散性思维。单句文字的练习课题往往不会有太多限制,让学生自由地使用自己擅长的方式表达。同时因为课题相对单纯,所以,在设计的完善性和深度上可以做更高的要求。在阿尔特兹艺术大学的字体课作业中,草图的修改、完善过程就是其设计概念和形式逐渐清晰与成熟的过程,教师在过程中给予的指导非常重要。单个文字设计的课题可以给予学生一些方向引导或手法限制,以此开发学生的创造力和想象力,手造字体课题工作坊就是一个典型案例。首先让学生用各种方法尝试设计单个文字的可能性,素材和手法不限。学生被分成几个小组往几个方向发展:①运用插图或手绘的方式;②印刷、剪贴、缝制;

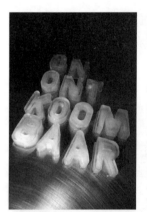

图 2-13 单句文字表达一句话概念

③数字化的设计、后期效果；④ 3D 或装置字体；⑤生活中被发现的字体或摄影等。然后根据这些草图做单个文字的准备工作，找到规律、平面化处理、变成矢量文件等等，最后完整整套字库设计。在课题中启发学生扩展视野，体验"创意"和"制造"的过程。

课题 1：一个字、五个字、十个字的活字编排

课题 2：老商标中的字体设计演绎

2.2.6 成套印刷字体设计练习

因为中文是意音文字，所以汉字的数量非常多，根据维基百科的数据，汉字由于是开放集合，数量并没有准确数字，日常所使用的汉字约有几千个。汉字数量的首次统计是东汉许慎在《说文解字》中进行的，全书共收字 10 561 个字，其中字头 9 353 个[4]。现在汉字的总字数达到 8 万多个。国家语言文字工作委员会于 1988 年颁布的《现代汉语常用字表》收录了 3 500 字。汉字的数量之多以及笔画字形结构之复杂给中文成套印刷字库的设计带来一定的难度。到现在，中文的字库字体数量仅有百余种。而且从民国时期开始中国的字模生产一直处于发展缓慢的状态，规模也较小。直到 20 世纪 50 年代引进日本技术用机器制造字模才加快了字模生产速度。而西方的拉丁字母大小写和标点符号一套字库 200 个字模即可满足基本需要，最多也不超过 500 个，所以，西方字库的字体已有一万多种。

课题 1：From typeface to font（从字体设计到成套字体）

Typeface 是指对字母表的设计，包括对字母的外形、数字、符号的设计而使其成为特定的某款字体。Font 特指包含这款字体所有字符的电子文件。一款字体最初的设计可能是手绘的，也可能是数码设计的，或是一张照片，这些只是对于一个字母的概念构想或形态的尝试，这些尝试还要通过后期规范笔画、调整外形、补充字符、变成矢量等步骤，再用字体设计软件 fontlab 或 fontographer 制作成成套字体。

课题 2：方正中文字体设计大赛

方正字体公司举办的中文字体设计大赛，分为主题字体设计、排版字体设计、创意字体设计三大类别，是国内目前最为正规和专业的字体

[4] 韩晓颖著：《〈通用规范汉字表〉与〈说文解字〉的比较研究》，山东大学学位论文，2017 年。

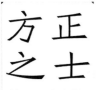

图 2-14　方正字体大赛排版字体类获奖作品

设计比赛（图 2-14）。

课题 3：西文成套字体设计

2.2.7　字体编排与综合设计练习

在现代设计中，中西文混合编排的形式非常普遍。瑞士设计教育家埃米尔·鲁德（Emil Ruder，1914—1970）说："使用外语的文字设计总是能够凸显文字设计中形式的属性。"这些混合的中文、拉丁文、符号、数字不仅是内容，也是形式要素，有其独特的存在价值。阿伯里奇·丢勒是最早运用数学和几何方法对平面设计及编排设计进行研究的大师，他编排出版了关于书籍装帧的理论专著《运用尺度设计艺术的课程》，内容是关于如何运用几何比例和图形的方式进行字体设计。

因为汉字与拉丁字母形式上的差异，使汉字版面更具有丰富的元素，更能训练学生的文字设计综合运用能力。混合编排的版面设计比例牵一发而动全身，中央美术学院杜钦在博士论文《现代中文版面肌理与排版学规范研究》中研究了中文版面设计的规则，提到"版面肌理属性不同的书写系统要共存一个版面，势必以为这需要某种程度的取舍和妥协，就需要对其中的一种文字的字形进行修改，或者对其在版面中的位置进行修正。要么是 A 为了 B 做出某种修正，要么是对 B 进行改造以适应 A；很多时候这两种修正要同时进行。字母、数量与汉字数量相差悬殊，改变字母的笔画粗细结构，以适应汉字的版面肌理则是显而易见的"。

课题 1：使用活字进行编排

活字编排的好处在于在触感中体会印刷中的字体、大小、间距。艺术院校大多都有活字印刷工作室，一来可以让学生学习传统活字印刷的历史和活字印刷的编排方法，二来可以让学生在手工的编排方式下亲身体会字模、大小、字距等。乌特勒支艺术学院一年级的字体编排课程全部要求使用活字编排，以避免直接用电脑带来的理解和感受的误差（图 2-15）。字体和大小需要耐心的在字库里挑选，这一"慢"的过程带来更多思考的空间以及对前人铸字的细细品位。例如，字体之间的间距是需要用不同大小的金属垫片隔开，不会像电脑打字那样自动生成，所以无法跳开这一步，学生必需进行思考。

图 2-15　活字编排

字体编排往往与内容有着密切关系，在字体编排中功能性是被强调的重点。所以，教师首先要"设计"编排内容，在多数的课题中，教师往往会限定一个方向，然后让学生自己寻找元素和具体的内容。例如，采访一个同学，内容自己决定，然后对采访内容进行素材搜集和编辑。再例如。阿尔特兹艺术大学研究生部的保留课题——对世界最美的书进行编排。书籍内容大多由学生自己搜索、编辑，以保证留给学生最大的发挥空间，较少地受到商业的限制，同时设计有趣的、可深入的内容（Content），让学生自己填充文本（Context），保证学生对文本有透彻的了解和对内容前后关系有总体的把握。所以，编排作业本身包含了书籍整体设计、编辑设计，其成果是内容与形式浑然一体的完整理念的视觉呈现。

课题2：绘图纸上的字体设计

绘图纸是带有标准比例的辅助方格线的工具纸，有各种规格和用途，小方格的、虚线的、标尺的等。要求以纸张本身的规格为基础，找出一系列规律和设计方法，创造一系列标准化的、可复制和可发展的系统字体。

课题3：乐高字体、积木字体、像素字体

用拼搭的方式或以一个单形元素为基础，设计以标准件构造的搭建字体。

课题4：从手作到标准——手工字体的标准化设计

折纸、裁剪、绘画等手工字体的设计也可以变成标准化的成套字体，这些手作的草图要通过一些专业设计软件的改造才能达到标准化。本课题是学习如何将手作作品或自然物的设计变为可操作和电脑可识别的成套字体。

本课题参考书目：

李明君著：《中国美术字史图说》，人民美术出版社，1999年；

王小枫著：《中西文字并排设计》，大连理工大学出版社，2013年；

小林章著：《西文字体：字体的背景知识和使用方法》，刘庆译，中信出版社，2014年；

设计资源链接：造字工房，网址：http：//www.makefont.com/

2.3 编排练习的课题设计

编排设计对应西方国家的"Typography",英文"Typography"其构词来源于"Type"(字体、象征)和"Graphia"(书写、图形)的复合。在西方国家的传统设计语境中,Typography 是一种涉及对字体、字号、缩进、行间距、字符间距进行设计、安排等方法来完成排版的一种工艺。从狭义上来讲,Typography 最早是对字体进行安排,尤其是集中在印刷、复制、传播领域的印前字体版式组织,所以,更接近中文的"字体排印"或"版式编排"。在今天的实践中,Typography 甚至已经成为与文字相关设计的统称。[5]

[5] 蒋华:《现代美术字:作为方法的汉字》,该文载于《书籍设计5》,中国青年出版社,2012年。

2.3.1 数学逻辑——网格构成练习

我们生活在受精确的数学定律制约的宇宙之中,而数学正是书写宇宙的文字。——伽利略

数学中蕴含了自然奥秘的抽象美,数学语言可以表达量和形,在数学公式和几何定律中,利用科赫曲线、H 分形、谢尔宾斯基三角形、维切克分形、莱维 C 形曲线等,制作成 GIF 动图后可以展现出迷人的精准性和规律性,符合自然生成规律的美感。形式里也蕴含着无穷和谐的张力,例如黄金分割之迷,把这些黄金分割、费氏数列、神圣比例运用在达芬奇的人体比例图、蜂巢结构、《蒙娜丽莎》以及 20 世纪诸多工业及艺术产品中,都体现了数学的恒久之美。

网格构成又称网格设计系统、标准尺寸系统、程序版面设计,运用固定的格子设计版面布局,使版面风格工整简洁,是二战后国际主义风格的基础,也依然是当今出版物设计的主流风格之一。

网格构成在荷兰风格派和俄国构成主义的影响下形成,1928 年由包豪斯学院导师朱斯特·施密特(Joost Schumit)提出并研究发展。朱斯特·施密特是包豪斯视觉教育和平面设计的重要人物,他发展了包豪

斯的理性主义并把它发扬到极致。网格编排是高度秩序化、模数化的平面设计，具有国际通用、利于传播的特点。20世纪50年代，网格设计系统在西德和瑞士得到完善，尤以瑞士的苏黎世和巴塞尔为先锋，并影响了世界各国，被称为瑞士平面设计风格。在现代社会推进中，它迎合了现代印刷的需要，统一的标准和规格也为其在世界范围内的使用提供了方便。

现代设计中的规格、模数、标准满足了印刷时代高效传递信息的要求，有了规格，视觉信息得以更加清晰地传达，尺寸、形状、位置，均满足视觉生理的需求，科学的标准赋予设计作品数学的理性、规则。无论是书、海报还是电子媒体，网格规范都是组织信息的关键。

网格设计系统的建立是利用编排的规律和方法安排图形和文字，使得内容井然有序且易于阅读。按照逻辑的、合理的、客观的要求把内容整理成大小阶次关系，按照标准质量单位计算按重要程序安排整合。所以图和文字大小比例有着严格的内在数理关系，使它们看起来有着某种合理的关系。这种联系在阅读时被称为引导性、易读性和可识别性。网格系统设计遵循客观而非主观，使得学习编排有据可依。

网格设计系统在欧洲的设计教学中有着悠久的历史，在欧洲的教学课题中被广泛使用并成为一种传统。在瑞士、荷兰、德国这些现代主义平面发展的重要阵地，学习网格设计系统更成为最基础的内容，与网格设计系统相对立的是自由性、主观性、偶发性，而数理性、标准性、逻辑性则是网格设计系统的特征。网格设计系统的应用虽然是严格规范的，但在数学的无穷变化中可以发展出无数样式，就像七个音符创造出无数旋律一样。

教学目的：训练精确的视觉捕捉能力，培养敏锐的发现能力和精准的控制能力。通过设计元素和字体的运用，编制肌理匀整的版面，训练学生基本的排版能力，夯实编排功底。

网格设计系统的重点：分栏、边距、基线、版心、页码、正文与标题、段落、字间距、词间距、句间距与行间距，正是利用这些关键词进行规划、组合、平衡信息，规划比例和秩序。首先对规格要有基本的了解，即对纸张、开本、字号、线条磅数等衡量单位的了解。由简单到复杂，

由少至多，由刻板到变化，逐步练习。

版面构成元素：文字、图片、图形、点、线、面等。

网格系统的空间规划：布局、留白、比例、构成、系统。

合理运用软件中的网格功能：在很多设计软件中，都自带关于网格的功能，对软件程序设置的模版和网格可以加以利用，事半功倍。

课题 1：10 种可能性——活字编排（荷兰乌特勒支艺术学院）

找出一段文字，用 10 种方式尝试编排。

课题 2：为学院新生设计宣传册 [例：荷兰里特维尔德（Gerriet Rietvelt）学院]

2.3.2 理性规则：比例演化练习

尊崇几何学、自然科学和哲学的毕达哥拉斯学派认为美就是和谐与比例。著名的黄金分割在视觉比例上具有神秘的优越性，可以引起美感。黄金分割具有严格的比例性、艺术性、和谐性，蕴藏着丰富的美学价值，不少呈现于动物和植物的外观与内部结构中，例如鹦鹉螺的内部结构就是一个黄金矩形。学生在学习编排的过程中要从数学关系的角度去探讨美的规律。

存在于自然界中的比例、建筑中的各种比例、绘画中的比例都给平面设计以启示，这些比例规则在平面设计中运用得更为广泛。

从余秉楠先生提出的与编排设计有关的十大关键词中可以提取出关于比例演化的训练核心：比例、力场（重力）、中心、方向、对称、均衡、空白、韵律、对比、分割。

课题链接：比例的功能与形式——扬·奇肖尔德（Jan Tschichold，1902—1974）的字体排印案例分析

扬·奇肖尔德生于德国莱比锡，在李西斯基和俄国构成主义的影响下，潜心研究文字设计和版面设计。其设计风格是简单的点、线、面纵横交错，版面元素的理性与秩序形成非对称的编排风格，在理性整齐的视觉中同时呈现出一定的形式美感，1925 年，他刊发《版面元素》（Elementare Typographie）设计专刊，1928 年出版《新字体排印》(Die neue Typographie）构建了一系列现代设计的规划，阐述了如何用不同

的字号、字意传达有效信息，1935 年，出版《印刷设计》（Typographische Gestaltung），1947—1949 年间，创立了著名的《企鹅排版规则》（Penguin Composition Rules），1967 年出版了《不对称的字体排版》（Asymmetric Typography）。

课题 1：海报设计：向扬·奇肖尔德致敬

研究扬·奇肖尔德的海报中的比例、构图，分析元素的疏密关系、重心、趋势、节奏、对比等，在此基础上，创作一幅海报。

课题 2：比例的演化——从纯文字到图文混排

自己选择一本书，以原有的文字和图片为基础，重新排版，并达到不同的视觉效果。

2.3.3　形式解构：自由版式练习

课题解读：

对于组成一个版面的若干元素，当设计需要呈现清晰、规则、逻辑的时候，我们通常借助网格的帮助，而另一种情况是当设计需要呈现混杂、趣味、主观时，我们则可以更为灵活和自由地安排这些元素。后一种编排通常被称为自由版式。

图 2-16　自由版式作业

自由版式为设计带来新鲜的血液，并带给人完全不同寻常的视觉体验。没有束缚的形式反而使设计极具戏剧性，作品也会充满丰富的细节与冲突、对比。网格设计系统对版面的元素进行放大、缩小、统一，形成一个整体，自由版式则对元素进行分解重构，走向网格设计系统的另一面。通过破碎、打乱、重叠、组合、构成，设计师的个性得到释放并主宰审美，这种操作突破常规和人们的想像，使设计异常活跃和个性化。

图 2-17　大卫卡森的"混乱"的编排风格

课题目的：

通过自由版式的练习，使学生掌握安排设计元素的技巧，用灵活的方式处理多元的信息，用解构的方法规划版面，尽量自由地发挥，使版面灵活多变的同时也能准确传递信息（图 2-16）。

课题链接：大卫·卡森的自由版面设计（图 2-17）。

提到自由版面设计，就不得不提到大卫·卡森（David Carson，1957—　），他曾经是 20 世纪 80 年代最受争议的实验设计家，他不

理会传统意义上规矩、呆板的编排规则，以个性化的设计方式给人带来强烈的视觉个性和冲击力。他的作品颠覆了观众对平面设计的印象，在同时代的人看来非常另类。他喜欢冒险，在设计中也是如此，他推翻了国际主义风格追求的理性、秩序、精准，将文字倒置，将图像打破，并拼贴组合，重新组织视觉规则，画面上充满了被截断的文字、残损的图，这些文字和图交织、重叠、并置在一起，不同的字号、字体、文字、行距、间距混合编排，没有明确的阅读顺序，看似混乱的版面，实际上处处体现着文字版式设计中的虚实、疏密、节奏和一丝不苟的变形、扭曲、叠加。在以保守、经典的风格为主流的社会，大卫·卡森洒脱、生动、反叛的设计理念赋予了视觉新的惊奇效果。国际主义理性规则就是为了更加清晰地传递信息，使人们更准确地阅读，而卡森的另类思维却出其不意地吸引了读者更仔细地观看作品。他喜爱使用残缺的字母、油墨的污迹、滚筒的线痕……作为页面装饰元素,和文字、段落切割、交叉、重组。像后现代诗一样，他的作品是碎片、片段的重组，留给观众更多自由想像的空间。他的著作《印刷的终结》(*The End of Print*) 也成为设计师学习自由版面的宝典。

课题1：《艺众》设计：以访谈的名义 [导师：安尚秀（韩国）]

这是安尚秀为中央美院学生设计的一个为期六周的"版式设计"课题。内容是学生自行编写目录提纲,采访当前各行业（大多与艺术有关）的知名人士，并做访谈记录，然后根据被访谈人的个性与职业，将访谈内容精心整理后再进行编排设计。被访专家都是活跃在各自领域的、卓有成就的、思想开放的人士，有作家王朔、导演贾樟柯、画家陈丹青等。虽然这些专家的工作性质各不同，专攻方向不同，但是他们对艺术都有不同凡响的领悟。"他山之石，可以攻玉"，一方面不同学科和专业的知识可以为平面设计提供鲜活的思想内容，启迪学生；另一方面，课题也反映出当代艺术界、学术界、文化界的总体面貌，这些集中起来，形成了内容丰富、知识面广、有文献价值的一本书。

课题2：《设计诗》（导师：朱瀛春）

《设计诗》是一本以文字的编排来形成视觉图像的诗集，在视觉律动中，文字更加生动地展示出它的内涵和意义。

2.3.4 对古典版式的借鉴练习

文字诞生之时,编排就随之诞生,古埃人镌刻的优美的象形文字,粘土上美索不达米亚密密麻麻的楔形文字,中国雕版印刷的严谨又细腻的段落与字形,种种遗留的文字闪耀文明的光彩。

古典中文版面设计:

主要指现代活字印刷之前的文字版面设计。中国传统的文字与书籍载体密切相关,因此有其独特的形式美感,龟甲、竹简、绢帛、纸张,在不同的载体上展出出不同的版面风格。纸书的基本格局为直排,自上而下、从右向左的顺序,以版框、界行、鱼尾、象鼻、书耳等一系列线框结构为版面框架基础,内文连续排版、行气贯通,基本无标点、无章节,较少余白。天头、地脚宽大,版心较小,留白以作批注或盖印,是独具中国审美习惯的网格版面。

古典西文版面设计:

主要指中世纪手抄本时期至古腾堡时期的古典主义文字版面设计。以订口为中心两边对称,强调均匀、和谐和视觉上的节奏韵律,严格遵循统一尺寸和规范,石碑、圣经、手抄本、纸质书等很早就显示出与今天的西文版面相似的肌理。另有显著特征为首字母有华美的装饰,还有卷草装饰花纹的插图环绕装饰。罗马字体是古典版式的另一重要特征,但这种特征后来在包豪斯无衬线字体的主张下,失去了主导地位。

课题 1:纵向排列与横向排列

课题 2:从善本书到实验书

以古版书籍扫描文件为原型,用实验性的方法重做,体会善本书的设计,重新构建一本新书。

2.3.5 视觉流程与信息分配练习

视觉沟通与信息传递是平面设计的重要任务和内容,解决了人们如何有效、合理、有序地接受信息的问题。人们的视觉作为眼睛这个人体器官的特有功能,是一个科学的本能反应,人们获取的信息中有 80% 来自眼睛,可见"看"的重要性。当信息复杂、繁多的时候,眼睛会依

据一些原则自动选择流程和停留的时间，一些信息被记住的同时，另一些信息则被忽略。想要弄清楚这是为什么，必须先去了解视觉捕捉信息的原则和工作原理，这是设计时分配信息和引导视觉流程的依据。信息时代的设计不再是被动、机械的排版操作。平面设计的任务扩展延伸到设计的前奏和后续、对内容（content 和 context）的编辑设计。对信息的疏理则是设计师与其他团队共同协作完成的，而非像以前那样拿现成的文稿、图片进行编排，设计的角色发生了一些转变，涉及的领域更为广泛，工作内容更为复杂，因此设计涵盖的内容也变得更加具有交叉性和趣味性。这也是信息时代的普遍现象，各领域的专业要相互融合。平面设计将信息以视觉的方式呈现并合理地分配安排在页面或空间中，以显示它们之间的主次关系、前后顺序，以及各元素之间的关联，例如标题、图片、文字、图片说明、辅助线、引导图标等的编排设计。

2.3.6 空白、疏密、边角：形式语言的极致化练习

安排信息与内容是平面设计的核心甚至是全部的任务，对比这些显性的内容剩下的那些"没有被设计的部分"——空白空间，也是设计的重要内容。对应文字的空白、对应版心的边角，这些对于设计而言都是"益"体，不能对其视而不见。相反，对这些细节的精心思考与设计是成就一个"好"设计的重要部分。对它们的独到把握往往是评判一个设计师专业素养的标准，而且往往能带来精致、完善、极致的效果。

留白的空间从视觉上让文字、图片等有形元素更加清晰和易于识别，给阅读者喘息和停顿的机会。衬托有形元素的微妙的行间距、字间距，可以为读者提供更舒适的视觉感受，并能帮助读者控制阅读速度，提高识别度，从美学角度来看，留白使画面虚实相生，松紧有致。

成熟的设计师总是能运用他敏锐的感觉和娴熟的经验把握细节的差别，体现设计的专业度。行间距、字间距要跟随字体的大小而调整，每行的长短与页面相适应，使文字的呼吸节奏转变为视觉的抑扬顿挫。留白是中国审美传统，古典中文版面留白以和读者交流也是一种浪漫主义。

课题：书籍《空白空间》的设计

2.3.7 以书籍为载体的连续性版式变化系列练习

书籍是由多个页面装订在一起可以翻阅的整体，在阅读时，各个页面相对独立，但又相互关联，这使它们成为一个完整体系。这些连续的页面有序或无序地展开，形成统一而又富有变化的系统。统一是因为书籍需要传递某种调性和风格，以便告诉读者这是关于什么的内容，是怎样的一种感觉，该遵循什么原则和规律查找内容，并保证前后衔接。试想如果每页都重新开始新的编排方法，阅读是无法进行的。它必须是连续的、变化的。编排内容也需要通过视觉形式加以解释，比如重要的、辅助的信息，各个章节、段落，哪些内容相对集中，哪些内容需分开以避免相互干扰。相应的，从头到尾无变化的形式很快就会使读者乏味或疲倦，阅读同样无法展开。在统一于变化之中掌握恰到火候的相辅相成，就需要对书籍整体和各部分之间的内容加以设计，对连续性的设计也是出于对阅读的引导。例如书籍编排中的间隔、迸进、跳跃都是形成连续的手法，使整体呈现出不同的个性（图 2-18）。有了连续性，人们很容易接收书中的信息，很快进入阅读角色。相反，无章法、混乱、支离破碎的版式设计则会导致阅读的障碍。

成套或系列书籍是对内容连续的扩展，同时也是对书籍整体内容的概括和表现，使人形成对书籍第一眼的整体印象。

图 2-18　书籍设计中页面的连续性

2.4　形态练习的课题设计

2.4.1　平面与非平面：平面、立体、空间的互动演绎

平面设计因为学科名称中平面的问题，二维的印象往往会成为束缚，总是有学科的界限干扰。其实，用"Graphics"这个名称，就会发现这些顾虑是不必要的。非平面不是现在才有的，学科中的系统设计、形态设计早已突破二维的概念。平面设计中的平面二字并非指展现在二维空间的设计，但我们通常看到的平面设计大多存在于纸质媒介是因为印刷

媒体时代是平面设计发展的主要时代，并且使纸质媒介成为它的主要载体。所以，通常会有误解，即把媒介的二维性与平面设计的平面二字等同起来。

二维也许是平面的主要媒介，但从来就不是唯一媒介。如果是泛指的"非平面"，学科中的系统设计、形态设计早已突破二维的概念（图2-19）。即使是最典型的平面的书籍设计，在人们翻阅的时候，打开、折叠、翻动的动作也早就使平面具有了动态、立体的特征，平面设计早就具有非平面的属性了。只不过，在信息发达的今天，图像时代的到来使"看"的要求大大提高了，看的内容要丰富、看的形式要多样、看的过程要科学，传统方式已经不能满足现实的需求。现在平面设计的触角已经延伸到很多领域，因此有必要对突破平面和静止状态的平面设计做专门的课题研究。

图 2-19　利用纸张塑造立体形态的海报作业（作者：金鑫）

立体形态是指用纸张或其他材料形成的实体空间，也可以指由屏幕为载体，以平面设计为主要手段形成的虚拟空间。实体空间是指利用折叠、剪切、拼装使平面的纸张可以立体，或介于立体平面之间的转换，亦或是视觉立体的形态，例如书籍中的折纸、拉页、镂空等，都延展了纸张的张力和跨度，丰富了纸的用途和趣味。使用材料是另外一种手法，例如线的使用、线的连接和拉扯也可以创造出虚空间，但它并非完全可以定义为立体或平面。另外一些印染材料、工业材料、新型材料由于加工手段的日益完善，都可以成为平面设计的辅助元素。关于纸张的研究可以借鉴折纸艺术、立体构成、剪纸艺术、纸雕塑等艺术形式。立体与平面之间的转换，增加了视觉的层次与变化，并使观众有参与感。普通的纸张，可以创造出千变万化的形态与空间（图2-20）。

视觉之非平面：立体物像，运用图片、点线面形式营造空间感

图 2-20　书籍形态的空间性

课题链接 1：芭芭拉·卡斯藤（Barbara Kasten）——二维上的几何抽象空间

芭芭拉·卡斯藤以摄影的方式研究视觉环境模式体验，几何形体、镜子、玻璃、金属板、塑料板、纸板，构成她创作几何抽象空间摄影的材料。她探索体验了雕塑、绘画、建筑和现成品等多种综合媒介的形式，利用色彩、形体、空间构建在二维中的几何空间。（网址：http：//

barbarakasten.net/）

课题链接 2：埃舍尔——二维中的矛盾空间

荷兰画家埃舍尔的作品多以平面镶嵌、不可能的结构、悖论、循环等为特点，在作品中，可以看到对一些数学概念的表达，例如分形、对称、双曲几何、多面体、拓扑学等，是数学、科学与艺术的完美融合。

课题链接 3：游戏《纪念碑谷》

利用有趣的空间交错创造出清新唯美的迷宫世界。游戏通过视错、转移、旋转、颠倒等方法走出迷阵。

材料之非平面：材料的极大丰富使得原有以纸张为主要形态的平面设计可以突破二维的载体，或者用纸张塑造空间形态。

课题 1：褶皱

毕业设计《热带雨林》是一组尝试用纸张的结构来突破平面的作品，通过裁切、皱褶、镂空等塑造森林里植物肌理的视觉效果。

毕业设计《从三宅一生到平面》是一组用纸张的皱褶形态塑造立体结构与光影效果的作品，是一组向大师致敬的海报，以三宅一生的褶皱理念作为灵感来源，材料上也尝试用日本宣纸、白棉布、针织棉布、亚麻等，创造出各种肌理效果。

课题 2：跨界之非平面：新媒体让平面动起来

课题 3：以矛盾空间为灵感，进行空间中的概念设计

2.4.2 单页——开本、比例、排列、连续的练习

如同我们星球上，从北极到南极，在每个空闲区域里都普遍存在与展现着生命和美一样，对比两极之间的各等级中蕴藏着无数对比之美与生命力。对于这些对比世界的生命力与美的发现及表现，正是启发学习创作、发现新领域的关键。——伊顿

大—小、长—短、多—少、厚—薄、连续—断续、流动—凝固、线—面、水平—垂直、曲—直，这些对比构成视觉的秩序与韵律。

按照纸张基本的尺寸概念，通常把一张按国家标准分切好的平板原纸称为全开纸。在以不浪费纸张、便于印刷和装订生产作业为前提下，把全开纸裁切成面积相等的若干小张张数称为开数。单页纸开张大小可

以作为形态的基础变化标准，按照模数关系，可以将散落的纸张排列、展开，形成连续或跳跃的规律，形成变化或有序的节奏。不装订在一起的纸张，通过大小、比例、排列可以形成相互之间有关联，视觉上有连续的形态，从而形成某种有特征的形态。

课题：一张纸的游戏（图2-21）

利用一张方正的纸，通过简单的折叠，设计出不同的形态，并进行简单的设计，让视觉与形态呼应。

2.4.3 折叠——借用、共用、错觉、变化的练习

通过折叠、切割，使纸张和空间产生关系。如一张纸因为切割了一个洞，而产生层次，像园林之门，形成了前与后的关系，引导视觉的穿越，内外渗透；折叠使平面产生厚度，通过厚与薄、形状的变化，形成微立体的形态，形成似是而非的"半平面"关系；因为折叠，打破了纸张的四方外形，让上、下层之间产生连接，一张或多张同时展现、共用形态。

例如一张A4纸，随便划两条线，就可以折叠出别致的请柬形态，展开仍然是普通的合开纸张，这就是折叠造型带给纸张的魅力。

课题链接1：立体构成的贺卡

课题链接2：《爱丽丝漫游仙境》立体书

课题1：折叠字体

课题2：翻阅的形态风景——风筝立体书

一本通过折叠概念制作的立体书，内容关于风筝的形态，书中介绍了各种不同图案和结构的风筝。

课题3：折叠插画

借用折叠制造不同的空间效果，与插画结合制造惊奇的效果。

课题4：镂空的视觉

在现有书籍的基础上，镂空和剪裁出空间效果（图2-22）。

2.4.4 装订——打开、流程、连续、整体的练习

从单页到成册，其间依靠装订来完成，装订把单页连接成整体，并决定了翻阅的过程和方式，从开启方式到翻阅方式，从浏览程序到精读

图2-21 一张纸折叠的形态

图2-22 镂空的立体效果

把玩，它决定了读者与一个整体形态结构的关系，其阅读效果大于每张纸加起来的总和。

从简策、卷轴到线装书三个时期：即汉代造纸发明前的竹帛并行时期，盛行简牍制度；汉至唐代为纸写本时期，盛行卷轴制度；唐代发明印刷术以后为印本书时期，盛行册页制度。中国装订的起源阶段大致是简策装的使用阶段。简策装是将带有孔眼、刻有文字的长条形竹（木）片，由绳连接起来。公元3世纪到公元9世纪这一时期，是卷轴装至经折装的使用阶段，书籍材料开始使用丝织品和纸张，促使书籍装订向高一阶段发展。装订方法主要以整块丝、帛、纸张卷曲、折叠成卷，但还处于散页的发展阶段，没有形成有次序的重叠组合或用线订联合成册，例如卷轴装、旋风装、经折装。从公元12世纪到公元19世纪，开始了蝴蝶装等古典装订法，这个阶段，开始将散页重叠联结，形成订口，有蝴蝶装、和合装、包背装、线装等。

机器时代的纸张装订方式：装订机械的出现和发展使装订工艺逐步完善和系统化，发展出各式各样的装订方式，有平装、骑马钉、无线胶装、活页装等。机器提高了装订效率，可以完成工业化批量生产，但也使得样式相对固定。

实验性的装订方式：书籍设计的发展促使装订方式不满足于机械工业化生产，更多实验性的、手工方式的、后现代的装订方式出现。例如裸脊是故意让书籍装订的半成品——脊背裸露在外面，这种不完整的感觉正是对传统方式的颠覆；再如穿线装，在传统线装书的概念上发展而来，将线的穿过方式以及露在外面的线的形态进行改良。还有从两个或多个方向开启的书，无阅读顺序、不装订的书。

课题1：书籍装订发展历程信息图表

通过对中外书籍装订的历史、发展、工艺的研究，更好地了解各类装订工艺。

课题2：书籍开启方式设计

研究书籍的打开、闭合方式，"取阅"一本书，翻开有惊喜。

课题3：错位的装订

通过单张或分册装订的位置变化，发现书籍形态变化的可能性，再

与视觉内容相对应。错位可以是内容顺序上的，即不一样的阅读顺序；也可以是空间形态上的，即松散的装订或位置移动；还可以是序列的，或是杂乱的。

第 3 章
视觉语言生成练习的课题设计

　　阿恩海姆的《视觉思维》一书曾提到：只有在幼儿园中，儿童们的学习才是通过观看和制造某些美的形状进行的，这无疑是通过感知进行的思维。然而一旦孩子们踏进小学一年级，这种对感知的训练便失去了在教育中应有的位置。

　　视觉语言生成练习是学习平面设计的表述方法，视觉语言是交流的重要工具，是作品与观众进行信息传递的途径。视觉语言包含有意义的符号及生成的特定语义，课题则围绕如何用一定的形式将符号编码，以传达特定的内容、意义和情感展开。运用视觉语言的前提是理解视觉生理和心理层面的特性，培养观察的自觉意识，看的方法，看的敏感度、敏锐度，理解看的意义，并以看的体验方式为指导，研究以"如何看"指导"如何说"。视觉语言的表达除了借鉴文字语言的一些修辞手法之外，还要从视觉要素：点、线、面、空间、肌理、光影、色彩等要素层面研究其构建方式，在一定的语境中将其编织成系统，形成视觉语言的整体意义。

3.1　关于看的方式与视觉体验

　　自然客观的存在，由于眼睛的"立场"和观看的"意识形态"决定

了这个客观的形态必然变成主观的样式。这个世界究竟是客观的还是主观的，无法分辨。《方力钧2013》展览前言中描述："当你以为你是理性的时候呢，里面的核心的判断都是出于感性的，或者是原始的、自发的。等到你回到你认为你是足够原始的、足够冲动的，你又发现你是被理性修改得面目全非……"自然物象如此丰富、如此生动、如此美妙地展现在我们面前，它需要的是一双发现的眼睛。自然界的植物皆有美妙的对称结构，湖水波动泛起涟漪自有节奏规律的弧线，被风化侵蚀的石头、墙面总是落下最精彩的肌理。一颗切开的洋葱，一幅遥感卫星地图，一池残荷，一辆破损的自行车，一片坍塌的墙面，诸如此类皆有动人之处。学会"看"，唤醒"视觉"，世界豁然开朗。就像意大利作家卡尔维诺认为的"掌握故事的不是声音而是耳朵"，那么决定内容的不是物体而是眼睛。

3.1.1　观察与体验：非常态物象及角度、局部的变化练习

视觉语言通过视觉方式来表达意义，与人沟通传递信息。首先是看什么、怎样看。如果具有敏锐的观察力，或者有时转换一个视角，普通事物形态的细节和非凡之处便会给你惊喜。无论是天体宇宙、自然景观、动植物还是人体，只要去仔细关注表层外衣下的结构和组织，便可发现隐藏其中的随机形态——共有、对称与对比、抽象与具象。大自然本身的构造足以让我们惊叹，像顾城所说："天然天赐，已是至境。"例如，动物的骨架显示了各个骨骼之间的连接与作用，我们依此会感受到形态间巧妙的构成和功能的架构，我们不仅看到复杂的形态结构，也看到隐含其中的物理作用和力学原理。建筑师高迪的代表作之———巴特罗公寓就是大量利用了骨骼的形态为设计元素。再例如，用显微镜去观察种子、花朵、果实，每一个都会展现出令人感叹的复杂结构，且充满着数理的美感和结构的美妙（图3-1）。中国2010年上海世博会英国馆将种子作为设计元素，让人们重新发现方寸之间竟有如此不同、形态万千。发现这些形态是创作的基础，因此对观察能力、感受力和感官敏锐度的训练就显得尤为重要。现代设计教学方法是首先要进行视觉经验的培养。这里的视觉经验就是积累的对事物表象的一种深层次的看法。

图3-1　显微镜下的花粉结构

〔1〕袁维忠著：《设计要素点击》，江苏美术出版社，2003年

在艺术家的创作中，观众看到艺术家之看，使其发现重新认识物体的角度，洞察出常态物象的非"常"状态以及常态物象的非"常"之看。吕胜中《造型原本》中认为：我们可以把平常观察认识世象、物象、事象的方式叫作"常态"，而把科学地观察认识被描绘对象的方法叫作"非常态"。目前来看，大多数受中国美术院校培养的人习惯的是后者，也就是说，我们只有进入"非常态"的情境之中，才会自如地表现这个世界，而在"常态"之中，就有可能一筹莫展。

非常态物象是相对于常态物象而言的，是指一个物体或形象在它非正常状态或存在时空下呈现出来的样子。人们对熟悉的物象总有着相对固定的思维模式，例如苹果就是"苹果"，它是水果的一种，甚至于因为人们对它的熟悉而惯性地去理解它，把它和词典里的某种解释或某种图式对应起来，注重的是它的物理特性和本身固有的属性。例如一个苹果放几个月之后腐烂掉的样子。例如一片树叶落下后风干叶肉，最后剩下清晰的纤维状经络，具有动人的细节与结构之美。例如蔬菜的截面、头发的纹理等，看似普通却又常常被忽视。例如液体或运动的瞬间状态（图3-2）。

图3-2　颜料飞溅的瞬间

可以从五个角度认识非常态：

第一，相对于物象的正常状态，生命在某一特殊的生长时刻或状态，如胚芽期、衰老期、病态期和常态颇有差异。

第二，在外界作用力下改变性状，如残败、突增、风化、侵蚀、燃烧、运动等；如日本艺术家日野平奈子的陶瓷作品制作时材料中加入矿物质，经过高温氧化，显示出生锈的质料视觉（图3-3）；再例如盆景是人为的改变植物生长趋势，使其产生怪异、特殊的造型。

图3-3　材料中加入矿物质，在高温氧化后呈现锈迹

第三，观察物象的局部，改变观察视角，从而看出"非常态"。当观察物体的局部、剖面、微观、构成之时，某些特征被强调和重视，会发现很多被忽视的形式和细节，而这些本是隐藏于常态之中，只是重新被眼睛发现了。

第四，改变熟知物象的环境或存放方式，使其产生新语境下的意义，引导人们重新解读。例如，杜尚的《泉》《带胡须的蒙娜丽莎》《自行车轮》等都是将现成品移位空间获取新的解读概念。

第五，不可能出现的状态，如矛盾空间、超现实等（图3-4）。

3.1.2 认识与分析：抽象与具象的相对性

课题来源：

抽象与具象也是相对而言的，抽象较之具象更接近形而上，具有更多的想象和解读的空间，但抽象不能脱离具体而独自存在。具象更为写实，抽象更为写意；具象更为真实，抽象更为虚幻。

图 3-4 矛盾空间

人不仅可以认知树、木、花、草等具体的事物，亦可以认识由点、线、面、形、体、比例、肌理、色彩等创造出的抽象形态，以及它们表现出的情感、韵律，就像人们不仅可以感知旋律也可以感知音乐的节奏和韵律一样。有时，介于抽象和具象之间的形态，更具有一种神秘的诱惑力，孰多孰少，各有其味。抽象和具象既是相对的，它们之间也是可以互相转换的。我们通过抽象也许可以解读出某些具体的内容，具象的事物通过个人眼睛图式的判断，也有可能走向抽象。例如在飞机上俯视地面，形成的抽象的组织结构与线条，其实是具体的、实在的房子、道路、灯光，可是多倍距离之下，就变成了一幅十分抽象的图（图3-5）。

图 3-5 地形图呈现抽象的画面

抽象形态的练习，有益于增进关于造型的思维能力，对事物的分析、归纳能力。隐含在具象之中的被提炼出来的抽象元素是否能让观众体会到，取决于能否认识和分析事物的重点和有意义的部分。

从传统现实和具象的观察世界的方式中抽离出来，取而代之的用理性的抽象视觉形式观察，是一种分析和感知的行为，需要观察主体调动自身的视觉能动性，才能重新组织对世界的视觉认知。——伊顿

课题目的：

在具象与抽象之间的转换、抉择、变化可以训练学生对造型的思维能力和理解力，对事物的归纳能力，对造型的选择和把握，对多少、分量、比例的控制，可以拓展运用视觉语言的想象力，提升审美经验。通过这些抽象元素，无论是形态特征，还是比例关系，或是明暗、色彩等，让学生掌握对形式审美的能力、对作品形式的把控能力，从而反应出学生的审美、喜好、性格特征。

课题链接1：抽象绘画与形式构成（以康定斯基为例）

课题链接2:"造型与形式构成:包豪斯的基础课程及其发展"的训练课题

包豪斯的著名导师和造型基础课程的奠基人,瑞士画家约翰·伊顿,在抽象构成艺术领域潜心研究并把他的研究成果付诸于教学实践之中。书中提及的关于造型的方法和作业案例都是很好的课题实例,除此之外,书中还有明暗、色彩、材料、形态、韵律等方面的教学方法。

从表象到表现:表象是指物体或事件的一种知识表征,这种表征具有鲜明的形象性。表象是外物的呈现方式,自然之物呈现给人的东西叫表象。表现是指把内在主观世界状况直接表达出来,如情感、想象、理想、幻想等,是主体对客体的主动创造。把外在的总体印象以表现的手法呈现出来,可以作为训练抽象表达的课题。例如,同样是一个花朵,有人以自然本性的现实主义细腻地表现它,有人大刀阔斧以概括的语言表达,有人用韵律和诗意的造型来表现,有人摈弃其他只用色彩。有人注重精神的表达,有人擅长视觉观察,有人善于表现情感。对于同一件事物,人们用不同的方式抒发感受。

这些都是通过表象加上作者主观的形的表现,生成某种形态,在抽象形态里,作品和作者保持着内在的联系,更表现出个性。伊顿在《造型与形式构成》一书中认为:一个人是由身体、精神、心智等要素构成的,这些要素的有机作用形成了其独特的个性。……如果一个人是诚实纯真的,则他的一切造型活动都是他内在的造型力量的反应,其过程都反映出个人的性格来。

课题1:德国抽象绘画(海斯特教授)

从建筑中抽象出一些概念或形态,找出共通之处,加以综合,形成画面的构图和色彩。从模仿自然到高度提炼,训练洞察事物的特点和风格的能力。对自然对象的外观加以简约提炼或重新组合,创作出冷静、规则的几何图形。

课题2:从具象到抽象——自行车的影像拼贴

道具为一辆自行车,学生通过摄影的方法来观察自行车的各个局部,以打印或拷贝放大的形式获取图片,把这些局部再随机拼贴起来,构成一个新的更加抽象的画面。

课题3：地形数据

勾勒地形地貌的等高线图或是飞机鸟瞰图，数据会自然生成线条，以地形的资料作为形状的生成基础，生成一幅图形。

课题4：具象形的抽象化——点线面

以植物为原型，抽象概括成几何或简洁的形态。

课题5：诗与肌理——高冷的同构抽象

课题6：形的叠加

寻找同一类事物，勾勒出它们的轮廓，然后叠加在一起，具体的事物由于互相透叠，产生分解和混乱，呈现出抽象的特质。毕业设计《看不见的城市》是根据意大利伊塔洛·卡尔维诺的同名小说创作的（图3-6），作者根据小说里想象的场景与提到的事物，勾勒出轮廓，营造虚构的场景。正如小说给人的感觉：一杯融合了阴谋、艺术与欧洲神秘史的诱人鸡尾酒，更是一场激荡人心的自我探索之旅。

3.1.3 经验与记忆：视觉日记练习

课题来源：

相对于文字记录，视觉日记是以图为主要方式记录信息，它有效地补充了文字所不能描述清楚的一部分内容，并且根据麦金的《体验视觉思维》所述，观看 (vision)、想象 (imagination) 和构绘 (composition) 三者结合可以有效地锻炼创造性思维。一些建筑师或者设计师的手稿能被整理出版，就是因为虽然潦草，但却充满了思考，是经过提炼、充满热情、汇聚灵感的，因此具有独特的价值。例如人们称达·芬奇的手稿为"含义模糊的纸片"，这些纸片包括了机械、工程草图、读书笔记、未寄出的信件、素描等各种字迹手稿。1994年微软总裁以3 080万美元的价格购买了连续72页的哈默手稿，这是对科学巨匠的致敬，也是对视觉记录价值的肯定。《哈默手稿》即展示了这些绘图手记稿本。《闲情偶拾》一书展示了心脏内科医师韦尔乔在病历本、处方单上的随手涂画，这些创作都是他信手拈来，是对生命的直觉，是对美的灵感，这些天才般的画面，好像上帝通过人之手在画。好像顾城的一个说法："人是一个导体，在神灵通过时放出光芒。"无论是描摹再现，还是想象与潜意

图3-6 根据卡尔维诺小说创作的海报，以勾勒轮廓的方式生成图形，介于具象与抽象之间

识的表达，它都是个人经历的片段与记忆的重组，但这种经验与记忆又不是单向度和唯一的，它包含着很多模糊的、多维度的、不确定的、可以延伸的内容，就好像打开一扇门后还有一扇门。日本插花大师川濑敏郎师从"池坊"花道，他的《一日一花》即是缘于花卉日记的构想，"我的足迹遍布山野，在寻寻觅觅中，发现那些被鸟啄虫蛀、风雨侵蚀、濒临枯萎等生死随缘的花草，比美丽绽放的花朵更加引人入胜，感觉心灵之窗被开启。正是从那个时候开始，我真正体会到插花的喜悦"。[2] 作者通过观察、寻找、选择、记录，找到了一扇通向心灵的艺术之门。

[2] 川濑敏郎著：《一日一花》，杨玲译，湖南人民出版社，2014年，第3页。

课题目的：

视觉笔记是一种思考性的记录，不同于相机记录的是视觉笔记需要选择性、创造性地选择所记录的内容，不同于文字记录的是视觉笔记可以有一些直觉感受的表现。学习怎样进行视觉日记练习，可以促使思考、分析，发展构思。

学习这些大师的视觉日记方法，以此作为课题，旨在让学生学会观察、筛选能力，培养分析问题和逻辑思考的习惯，并提升洞察事物的敏感度、对形式表现的敏锐度以及表达的准确度。养成每天在速写本上用图形记录一天的大小事情，

课题链接1：《大师的手稿：探索大师的心路历程》

该书中罗列了视觉日记所涉及的一些内容，包括自然与生活之美，生命的体验，童年、情爱、苦难的经历，社会事件对艺术家的激励，"表现性"绘画，"潜意识"绘画，形式语言的探索，再现与记录，想象与梦境，为创作而收集的资料，实现构思的过程，设计方案等。

课题链接2：《手绘的奇思妙想：49位设计师的创意速写本》

书中这些看似未完成的画作、涂鸦，神秘的符号更为生动的让人联想起作者的彼时彼景，比起很多深思熟虑的完整作品，它的鲜活和过程性往往显示了作者的另一面，太多精彩的片段、智慧的光芒闪耀其中，让人兴奋并跃跃欲试。

课题1：视觉日记

看到什么、记录什么、思考什么是视觉日记的核心内容，这些内容将会以一种或几种方式编排在页面上。视觉日记没有固定的情节或章节

设定，它可以连续，可以独立成篇，也可以是某个局部。它的设计方式是自由的，甚至可以从本子的最后向前画，或是从任意一页开始，内容也是随机的，可多可少，文字、图片、拼贴、绘画、摘录、内心独白、所见、所闻、所想都可以"塞"进去，即兴、编排、选择、混搭皆可。视觉日记训练观察和表达，训练学生找到熟悉的记录方式方法，以形成图像的方式关注四周。

课题2: 旅行日记——主题性的视觉日记

旅行中的人、事、物、景由于离开熟悉的环境，总会显露出新鲜的一面，从而引起人们认知的兴趣和好奇的关注。这是"刷新"视觉的一个方式，可以重启人的视觉认知系统，在这样的过程中，以记录的方式把感受"存放"起来，必然会有感动的内容。蒋勋说："人在一个环境太久了，太熟悉了，就失去他的敏锐度，也失去了创作力的激发，所以需要出走。"《论语·里仁篇》："父母在，不远游。游必有方。"柳永："今宵酒醒何处？"杜甫："远游虽寂寞，难见此山川。"远游也是中国传统文化精神中的一部分。今日的旅行可以更远，到达充满了文化差异和异域文明之地时，心是否可以更远。这个课题在记录中，以视觉的形式记录文化的异同，并在其中反省平衡自己的观念。

课题3: 手账

日本人日常生活的必备品——手账，已经成为日常生活的一部分，兼具备忘录、计划表、记事本、账目开支等内容。日本人的手账大多制作精美，花花绿绿，赏心悦目，包含许多平面DIY的成分，有一些贴纸、表格、纸片是专门配合手账设计的，许多国际知名品牌如BURBERRY、GUCCI、PRADAD等也纷纷推出个性手账设计，使用者再根据个人审美和使用需求，整理出独家手账。手账的独特功能在于表格、规划等，有提高效率之用。

3.1.4 视觉习性与自觉意识的生成

课题来源:

学会"看"，认知"美"，使人体会到"物"的存在与生命力，视觉本身就是思维的过程。对"看"的方式、"看"的角度、"看"的体验

进行专门的训练和专题研究会，会发现自然界的万物呈现出奇妙、丰富而饱含情感的各种形态，仿佛普通的事物获得了更多的生命力，带给人更多惊喜和发现。通过视觉解读图像符号的象征意义，人们似乎可以揭秘暗藏于事物之中的奥秘，领略前所未有的境界。艺术家正是通过自己的"眼睛"告诉人们世界是什么样的，无论是真实所见亦还是"心眼"所见，无论是"认知形象"还是"感受形象"，通过思维、情感"过滤"的物象，一定带有更多的生命力。显微镜下的微观世界可以诠释出一粒花粉中肉眼无法看到的斑斓色彩与精妙结构。X光线用明晰的黑白透视洞察内部；一朵花在枯萎时与盛放时同样精彩；一幢破烂的房屋充满解构的形式美感；各种玻璃、不锈钢、陶瓷等反射出的事物是那么有戏剧性的变形……这些都大大拓宽了我们的"视界"。掌握了看的技巧，就可以拥有视觉经验乃至发展成自觉的视觉意识。学生在看这些事物时不应只看到物的"表象"或物的轮廓，而是带有情感地去观察，与原有的形式形成联系并产生全新的形象。此时，视觉就是一个主动的、带有思考性的活动过程，而不是某种类似条件反射的生理反应。培养对自然的敏锐观察能力、感悟能力和对形式语言的分析能力是设计学的重要一课。当学生具备了自觉的视觉兴趣，他们就可以阅读出表象之下的"结构、质感、肌理、空间"乃至更为抽象的"气质、意韵、隐喻、语义"。

 传统观点认为知觉与思维是两个不同的认知范畴。前者靠感性认识获取经验知识，属于低层次的认知心理现象；后者则是高层次的依靠逻辑、概括、抽象来认知世界。而现代艺术心理学则认为视觉本身包含着思维，当你看的同时，已经包含了选择、思考、推理、想象等。阿恩海姆的《艺术与视知觉》《视觉思维》以及麦金的《体验视觉思维》等著作中都对这些视觉原理做了详尽的叙述。

 课题目的：

 培养学生"看"的主动性，使学生具有一定的审美能力，锻炼学生善于观察和发现的眼睛，解放和加强学生的想象力和创造力。

 如果在造型艺术研究上导入新的观念，那么肉体的、感觉的、精神的和智力的各种素质都应具备而且和谐并用。首先应注重技术的自由发挥，做到了这一点，才能进一步考虑技术配合实际社会的需求，然后再

考虑商业上的用途。只有这样，学生的创作才能对实际的社会与经济发展有所贡献。相反，一开始就要求学生注重市场需求，研究现实社会所需要的技术，这种急功近利的教育方法不可能培养出创造力和进取心很强的造型艺术家。

沃尔夫林说："一切绘画得力于其他绘画之处多于得力于直接观察。"这说明了历史上曾出现的图式对艺术家的影响，也说明了图式的储备对艺术家的"眼光"的培养非常重要。拥有不同眼光的人看待事物的方式也会不同，体察到的内容也不一样，训练有素的艺术家知道并会使用大量图式，这种选择、呈现的标准反映了艺术家心中的图式，同时也诱导公众学会"看"并通过"看"，使其对自身进行反省与投射，公众看"作品"即是看艺术家之"看"。颠覆观众的视觉习惯，影响主体投射是艺术的功能之一。

3.1.5　阅读与改写：阿兰·罗伯·格里耶新写实小说

阿兰·罗伯·格里耶是"新小说"流派的代表作家，"新小说"家们常常被称为"消解式小说家"。格里耶的作品的特征是破坏了传统小说赖以呈现的时间性、故事性，他同时兼具"破坏者"与"创造者"的双重身份，希望摆脱非文学的桎梏，进行"无拘无束的叙述"。格里耶关注创新的尝试，探索新的叙述模式，其中很多理念可以给设计以启示。

破坏与创造：格里耶破坏了小说中的人物、故事、情节，同时消解了时间，让小说丧失了意义和稳固的解构，使小说的阅读变得艰难。追求完美的主观性，使小说成为自娱自乐和个人表现的载体。他的创造性正来自于他的破坏性。

内心的迷宫：由于拒绝时间的线性，对叙述中心进行泛化，只注重展示现在，使读者在作者构成的幻影宫殿里迷失，难以厘清的逻辑碎片使结构分解，空间被歪曲，给读者造成一种在迷宫里行走的眩晕感。

建构与解构：不加任何有意识的组织，把幻想、回忆、呓语参杂在一起。

碎片与整合：小说的视觉、空间和物使得小说成为一堆难以清理的逻辑碎片，叙事结构不完整，支离破碎，使阅读更加自由，拓展了读者

的想象。对于这些噪音、画面、蒙太奇，观众可以跟着眼前的异常画面，让身体敏锐地感知，不做任何分析，只是感受：物像与隐喻、重构的反复、戏仿与狂欢、瞬间与即时。

格里耶在《科兰特的最后日子》里写道："从此，我们在废墟之上欢快地写作。因为，我们将再也不可能接受失败了的建筑大师的沉睡，除了零星的片段、断裂的柱子、坍塌的体系、言语的碎屑，他实在是什么都提供不了，我们再也不可能后悔地回到某种合理的、稳定的整体上来，更不能为他的失败唉声叹气。"[3]

[3] [法] 阿兰·罗伯·格里耶 著：《科兰特的最后日子》，选自《罗伯·格里耶作品选集》，余中先 译，湖南美术出版社，1998年版。

3.2 从视觉理论的层面入手

人类从各个角度研究"视觉"的理论，让人们对"看"的原理有进一步了解，从观看行为的心理学研究、哲学层面的视觉阐释、文学中的视觉隐喻以及生理层面的视觉，世界各地的学者都给出了精彩的研究成果。这些理论不仅可以解释一些视觉现象，更可以从根源上指导和反思视觉的相关设计。

例如，1989年，凯瑟琳·麦考伊在克兰布鲁克艺术学院(Cranbrook)毕业设计展所做的《看读》(See Read)海报，在一幅由近期毕业学生作品组成的摄影拼贴画上，覆盖了一系列或许自相矛盾的设计理念和一幅沟通理论的模式图——这个模式说明了如何将解构学和结构主义者、后结构主义者的文学理论应用到平面设计的视觉和口头过程中。

3.2.1 贡布里希"先验图式"与"主体投射"的实验练习

课题来源：

"图式"是本章节的重要词汇，它指的是一种类型风格或集体性样式的范式。贡布里希说："艺术史就是图式的历史。"从艺术史中学习和丰富图式是影响主体投射的重要途径。图式一旦启动，会像程序一样执

行下去，它含有格式、方式、类型之意，有时还包含有风格的含义。

无论语言、文字还是图像本身并不传递意义，观众对图的理解是基于自己的经验背景和知识结构的，也就是说只有人类感知参与到视觉图像中，两者互动为一体时才能恢复和构成指示。艺术家观察事物时，并非像摄像机那样，如实地反映看到的事物的"客观"，而是根据自己既有的"图式"来选择、判断、评价事物，艺术家心中的"图式"决定了他如何用眼睛主动寻找观察对象，对观察到的信息起到引导、组合的作用。所谓图式，是一种人脑中已有知识、经验的编码，是认知者的主观因素对事物的影响，它来自于认知主体的个体经验、感知、情绪。图式不是一成不变的，它是不断主动或者被动调整着的，艺术家根据自己想要的，有目的地对对象进行取舍，最后倾向于看到他要画的东西，这种行为被称为"主体投射"，具有主动性和思维性。投射会不断调整和适应，如果旧图式与客体存在冲突，图式即调整为艺术家满意的新图式以求适应。

贡布里希认为，拥有不同的知识背景会产生不同的眼光，拥有不同眼光看事物的方式与看到的内容就不同。贡布里希在《艺术与错觉》一书中认为：我们把这些偶然形状解读为什么形象，取决于从它们之中辨认出已经储存在自己心灵中的事物或物象的能力，意味着某种知觉分类的行为……对于我们，最有趣的是试图把偶然的形状用作我们所谓的图式，即艺术家语汇的起点。图式的积累对艺术家很重要，训练有素的画家都掌握着大量图式。

课题1：线构

线条是具有显著特征的元素，由线条构成的图像细节丰富，由线条构成的图形有着或交织或序列的特征，它可以是柔和变化的线，也可以是缠绕在一起形成错综复杂的疏密构成，也可以是阵列、序列，形成有着排列的秩序感和层级关系的线，又或是一根线从头到尾的梳理轨迹。用线条的造型重新构建的图像呈现出强烈的线条图式，是处理图形字体的手法之一。

课题2：半调

半调是一种Photoshop处理图像的滤镜，图像经过处理，有放大

印刷点阵的效果。一是弱化了图像的对比度,让图像统一在一个色调里,二是让图像有了非常明显的印刷特征——由很多个点点叠加组合成的图像。半调效果可以是弥补低图像质量的手段,其本身也是非常好看的图案化形式,可以美化图片,使其产生一种调性。

课题3：扁平化

这是一种新兴于日本的风格,趋向简单、平涂、单纯的二维效果,通过扁平化处理的图形有着时尚、简单、可爱、有秩序的视觉感受(图3-7)。Iphone手机的iOS7系统图标界面正是扁平化设计的风格。它既有欧洲图形简洁和准确的特点,又有日本设计细腻和温和的特点。

图3-7　扁平化风格

课题4：波普名人头像

名人头像本身就带有很多图式含义,例如,毛泽东的头像代表了领袖、豪迈、战略等,玛丽莲·梦露的头像代表了性感、不羁、命运等。把名人头像波普化处理,实际上是将两种图式结合,以达到强烈的视觉识别和发展各自图式的特性。

课题5：近视——特殊视觉模拟

体会通过图式的生成和掌握,把近视作为某种视觉滤镜,在特殊的滤镜条件下,一切景物被过滤,呈现一种半朦胧的状态,近似于Photoshop滤镜中的Blur。在远远的变化中,图形在调节清晰度,但总体上被虚化而呈现一种总体的预览效果。

课题6：抖动的全景——向未来主义致敬

手机拍摄的功能发展迅速,以前可以用相机平移机位得到多张图片拼接而成的全景,现在由手机手动一次完成。在拍摄过程中,受手持稳定性的限制,图像往往呈现怪异的抖动,而把破裂的图像拼接起来,反而有一种特殊的未来主义特征。即通过用多个时间或同一时间不同空间的连续组合这种方式体会构成的图式。

3.2.2　梅洛·庞蒂的视觉反射性与镜像之看的实验练习

梅洛·庞蒂在他的基本哲学思想形成的基础上,向美学领域延伸,从现象学哲学角度研究人的视觉文化,发表了《塞尚的疑惑》(1945年)、《间接的语言和沉默的声音》(1952年)、《眼与心》(1960年)等关于艺

术研究的文章与著作。

本质直观： 他认为主体感知的景象是一种整体而非杂乱的元素。看事物是以整体的方式阅读，好比印象派画家用对比色在画布上并非逐点对自然进行还原，而是使用色彩表现观察到的颜色和形状，有时忘记这是一棵树或一片田野，这么做虽然将对象淹没了，却得到一个真实的整体印象。他认为观看本身包含了对事物本质的认识，无须经过抽象思维的阶段。在《眼与心》中，他结合绘画艺术，特别指出见者和可见物之间互相召唤，画中物在自己描述自己，艺术作品是反映彼世的东西，这就是知觉。真正的哲学在于重新学会看世界，而绘画则更形象地告诉我们如何更直观地看待世界。

反身性： 即看与被看的互动性。梅洛·庞蒂认为，身体是我们和世界联结的唯一方式，身体既是能看见的，又是所见的。这种镜像正如哲学对自身的追问，让身体不断地反躬自省，不断超越。主体和世界、主体和他人的这种内在性一直存在，"看"既包含主体与对象间看与被看的互动性，也同时在"自视"。这种悖论和这种混淆正揭示了身体与世界的关系。他通过观察骰子发现物体本来只是静止不动的，当人去看的时候，物体通过视觉呈现给人，当人的眼睛移动，物体的各个面也发生变形。他顿悟到不是透视或外观的属性变化了，而是人的身体的一种变化的感觉。

当艺术家去表现一幅画的时候，甚至你的眼睛去选择时，物体其实忠实地反应了它自己，"看"不只是物理层面的，它被赋予社会的烙印、历史的记号，是心理和环境的产物。自然中存在某种召唤各种绘画的东西，如被画的山召唤画家。所以，注视就是看到可见物的非肉身化的过程。

艺术家的画表现的静物的构图，充满气质，这气质其实是主体本身的映照，像一面镜子照出自己，包括梅洛·庞蒂自己在解释塞尚的时候，其实塞尚是一个被描述对象，呈现的是作者自己，即通过看，延伸了自己的存在。

梅洛·庞蒂的《眼与心》认为：画家的眼力不管怎样都是在观看中学习，都是依赖眼力自己去学习的。眼睛看见了世界，也看见了世界要成为绘画所缺少的东西，更看见了绘画要成为自己所缺少的东西，以及

在调色板上绘画所等待的东西。艺术家工作是提供各种"看"的可能性。

3.2.3 罗兰·巴特影像隐喻与滥情、聚情的实验练习

用一个表示某物的词借喻它物，这个词便成了隐喻词。——亚里士多德

波德莱尔说：整个可见的世界，不过是形象和符号的库藏。

罗兰·巴特的符号学系统地揭示了文化信息和社会现象之下隐含的意识形态。他认为，不管照片给你看的是什么，也不管它以什么方式给人看，照片永远都是不可见的，我们看到的不是照片。摄影试图将照片成为一个符号，成为语言。人们之所以可以辨认出照片里的人，不是因为从实质上认出这个人，而是通过差别进行识别，所以，照片中的人还是那个人吗？他只是一个姿势，一个模拟的影像，照片是一种完美的相似物。通过照片，被摄影者从主体变成了客体，变成了毫无生气的"图像"。他认为，照片不仅包含了相似物本身的讯息，更重要的讯息是它也是摄影的"修辞"，包含有意识的让人解读它时所想象的一种编码。另一种讯息包含着更加复杂的所指和能指，是不固定的浓缩性的符号聚合，隐喻着潜藏的意识形态。

《明室：摄影纵横谈》中罗兰·巴特把摄影分成两种类型：滥情的摄影和聚情的摄影。所谓滥情的摄影，是指在文化的与理性的范畴中进行欣赏与诠释的照片；所谓聚情的摄影，则是指搅乱滥情之场的、语言本来意义上的偶发事件。他认为摄影师应该去捕捉精神的状态而非模拟姿态，大多数的照片都是一种滥情，表达的只不过是人物、布景、服饰等直接信息，进一步的信息则是一种象征意义，但最重要的一个层次来自于聚情，某些照片通过特殊的细节投射出一种无法名状的晦义，一种飘忽不定、难以捉摸的，甚至于脱离了指代物的意义，显示出震憾心灵的强大力量。例如，他在母亲的照片中看到了"温柔"，一种绝对天真无邪的形象。这种依靠能指的存在，正像某种偶发事件，使作者发现了"我"。

课题1：一组自1933年以来的影像课题——包豪斯大学设计学院德意志的艺术；

风景的肖像——肖像的风景；

零时间；

两个方面；

浮士德；

表现摄影；

摄影小说；

变形；

媒体摄影与语境里的语言；

放大；

改道——方向变换；

1，2，3，4，5，性（谐音6），7，8，9与0；

照片墙纸；

摄影小说；

构图摄影；

UFO；

观察；

摄影小说；

文本与图画；

广告与表现摄影；

动物摄影；

照片的历史；

博生的世界；

灾难摄影；

前面／视觉；

图片的意图；

废品探索；

边界图片——图片边界；

旅行摄影；

野性的女人；

ASA。

图3-8　图像的错觉

图3-9　重力与脸的扭曲

——以上摘自海曼·施达姆《新包豪斯摄影》（人民美术出版社，2008）

这些课题讨论了图像的主题、对于内容和艺术构思的过程、图像的表现力以及技术技巧。最重要的一部分则是对隐喻和自我内在情感的讨论以及彼此之间的关系，这是艺术构成创作中的一个重要元素（图3-8、图3-9）。

课题2：图像蒙太奇

通过图像的组合、替换、位移等手法，制造与原有图像不同的气氛、内容、情绪，或夸张、或反讽、或破坏、或反讽等，以反应在空间上、情绪上的巨大差异。

3.3 视觉语义的编码与解码

平面设计是一种把思想和概念转变为视觉形式的能力，为信息带来秩序的能力。——平面设计史家飞利浦·B.梅格斯

语义学又称符义学，是一门研究符号意义的学科，专门研究符号与它所代表的对象之间的结构关系、符号意义的内涵和外延的关系、涉及符号意义的表现方式。从另一个角度来说，语义学是研究符号通过符形所传达的关于符号对象的信息。[4] 人的视觉沟通往往是通过一系列符号的编码和解码过程完成的，传播者通过编码把内容变成有意义的符号或符号系统，接收者通过分析将符号恢复原意。

图像的正确解读要受三个变量的支配：代码（Code）、文字说明（Caption）、上下文（Context）。视觉语义的生成被视为一种文化编码，对这种文化编码进行分析则是一种解码。编码是一个过程，也是一个系统，要把传播内容变为有意义的符号及符号系统传播出去，他和使用者之间要有一种默认的约定，在所指、能指之间才能解码。例如，不懂得医学符号的人看到记录的这些编码是无法解读的，那视觉语言的编码依靠文化和审美的基础，拥有相似文化背景的人更容易理解符号的意指。

[4] 曹方主编：《视觉传达设计原理》，江苏美术出版社，2005年，第26页。

图像制作者的解释必需和观者的解释相吻合，没有哪幅图像能够自我描述。编码的逻辑也不一致，解码过程也有个体差异。经过编码的符号同时具有所指和能指，正如语言学一样，它包括像语言的语义学规则和语言语构学规则。它是发讯人信息构成的依据，也是收讯人信息重构的依据。[5]

〔5〕曹方主编：《视觉传达设计原理》，江苏美术出版社，2005年，第一章。

熟悉的东西使人产生蔑视感，陌生的东西使人暗生敬畏感，一个奇怪的符号本身就表明其中有某种暗藏的奥秘，例如太极符号。

课题链接1：《造型的诞生：图像宇宙论》——杉浦康平

此书荣获1982年德国莱比锡世界最美的书设计金奖，杉浦康平先生从图像学的角度对曼荼罗进行独创性研究，剖析神秘的图像与宇宙中人类生存的生死观，例如书中《手中的宇宙——凝缩于手指的蔓荼罗的造型》讲述了手指所结印相的意味，《天涡、地涡、蔓草涡——卷进万物"生命"的"造型"》讲述了一些纹样的起源与含义（图3-10）。

图3-10 日本巴纹是永恒生命的象征

课题链接2：ZEЯRO: 秘密的符号——记号、暗号、密码、代码、信号

《零 ZEЯRO: 世界符号大全》收集了众多有实际意义，但是又不为普通人识别的符号密码。例如莫尔斯电码、电信暗号、柏柏尔文字、国际象棋棋谱记号、数学符号、宇宙文字、医学记号、炼金术记号、克里文字、地图记号、查诺夫表情、玛雅文字、拉卡多学院自动记述装置文字、乌托邦语、切音新字、易卦等。

课题1：网络表情符号

以网络符号为设计元素，表达一些对话，并把这些对话做成一本小书。

课题2：《密码》的书籍设计（图3-11）

丰富的符号串联在一起，以精妙的编排设计征服眼球，内容充满各种神秘符号。

3.3.1 对语义、语构、语用的理解与案例分析

符号的生成依赖于一个完整的系统。语义是赋予一定含义的符号。语用研究脉络如何影响人运用和理解语言，也就是语言在特定语境中的

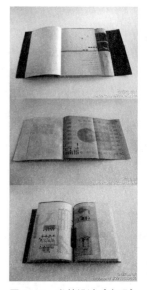

图3-11 书籍设计《密码》

使用时的意义。何兆熊先生在他的《语用学概要》一书中指出："在众多的语用学定义中，有两个概念是十分基本的，一个是意义，另一个是语境。"

语义是对数据符号的解释，研究符号意义的内涵与外延的关系。语义学是人类破译自然和社会奥秘的解码学。而语法则是关于这些符号之间的组织规则和结构关系的定义。

语构是指符形之间的关系，在设计中表现为设计功能与造型之间的关系。

语用是研究语言符号与它的使用者和环境之间的结构关系，如特定的语境、上下文关系等。

设计师通过语义、语构、语用来编码，将带有意义的符号设计出来并在特定语境下传播。由于设计师的编码逻辑程度、美学程度都不相同，作品也呈现出不同的信息量。

课题链接1：谷文达——谷氏简词

二十四节气中出现的汉字，以两个或三个汉字综合拼成一个字，具有识别性，在简体字基础上进一步简化笔画，同时保持繁体字的均衡、饱满的美感。例如小满二字，把"两"里的双人以"小"字替换，解读时既可以读到"小"，也可以读到"满"。

课题链接2：奥运会体育竞赛图标

由于奥运会体育竞赛是一个世界性的活动，所以图形的语言要通用，具有识别性，信息传达要准确，以便于不同地域、文化的人都可以读懂。同时，体育赛事也是举办国借以表达自己的文化，用于国际交流的平台，所以，在图标中，又需要体现地域文化内涵。例如中国奥运会的体育图标形态上运用了甲骨文的意向表达中国的特征。为在南京召开的第二届夏季青年奥林匹克运动会设计体育图标。

3.3.2　图像性：抽象概念的具象化练习

图像性符号是通过"形象相似"的模仿或图似（Likeness）存在的事实，借用原已具有意义之事物来表达它的意义。

图似、类比、模仿：

斑马线是因其纹路类似斑马而得名，这种形象的名称具有一种图像感。例如，莲花用来象征佛与菩萨超脱红尘，因为它出污泥而不染的特性。莲花的花死根不死，来年又发生，象征人死魂不灭，不断轮回中。以莲喻佛，象征菩萨在生死烦恼中出生，但不为生死烦恼所干扰。

再现的图像性符号：

"再现"是通过完全模仿现实对象来表达意义，基本包括纯心理的再现和通过艺术媒介进行的再现两种方式。例如，橱窗的设计用白色背景、白色驯鹿表示圣诞；用一片麦子表示有机，显示出品牌的环保特征。再现一些元素，可以营造一个场景，让人联想。设计者面向自然时的直观感受和对对象精神实质的准确把握，从而表现出设计者对自然世界的认知、对思想情感的表达、对人文精神的关注。

指示性符号：

指示性符号是利用符号形式与所要表达意义之间存有必然性、实质性关联或逻辑关系（Physical Connection），基于由因到果的逻辑关系或时间、空间上相接近的认知而构成指涉作用，让人了解其意义。如帆与风的关系，烟和火之间的关系。以一个具象的东西表现抽象，对这个元素的选择本身就是一种理解和设计，抽象是泛指的，具象的东西要恰如其份，否则就不具有说服力。

课题链接1：福寿千字文

图画文字。

课题链接2：官服补子

以各种兽类代表武官等级，以各种禽类代表文官等级。

课题1：祥瑞

研究中国传统图形中表示祥瑞寓意的吉祥图案，设计图形表现祥瑞。

课题2：跃动

课题3：过程

"过程比结果重要。"怎样看待这句话，并视觉化表现过程。

课题4：共鸣

物理共鸣：共鸣发声器件的频率与外来声音的频率相同时（即音调相同），则它将由于共振的作用而发声，这种声学中的共振现象叫作"共

鸣"。

情感共鸣：思想上或感情上的相互感染而产生的情绪。

共鸣这一抽象的词汇隐含着许多概念和哲理，通过视觉方式表现这一词汇。

3.3.3 象征性：意象词汇的形象化练习

象征是艺术创作的基本艺术手法之一，指借助于某一具体事物的外在特征，寄寓艺术家某种深邃的思想，或表达某种富有特殊意义的事理的艺术手法。[6] 有些被我们熟用的形象，具有本身物理特性之外的另一层含义，例如，鸽子代表和平，玫瑰代表爱情，红十字代表医疗，蛇杖象征医学（特指西医）。

[6] 百度百科。

医学象征：蛇杖，来自古希腊的传说。所谓"蛇杖"，就是一支盘绕着蛇形图案的手杖。一种是双蛇缠杖，上头立着双翼作为主题；另一种则是以单蛇缠杖作为主题。阿斯克勒庇俄斯（Asclepius，拉丁语为Aesculapius）是罗马神话中的医疗之神。传说一日，毒蛇爬来缠绕其手杖，被杀死，来另一条蛇，口衔药草敷于蛇身，死蛇复活。阿斯克勒庇俄斯顿悟，蛇毒致人死地，但是又有神秘的疗伤能力，是智慧的化身。此后，行医带蛇杖。在特定的文化及传播下，这种象征被人们所理解。希腊神话中创造了各种神，阿波罗是太阳神，司艺术、音乐各种文艺，好箭术；巴克斯是酒神；维纳斯是爱神、美神、欢乐之神；雅典娜是智慧之神等。这些传说广为流传，这些象征也得以实现。

太极符号：象征万物的循环，即无、混沌。古人认为：无极生太极，划分阴阳，你中有我，我中有你。图形的形态可以找到象征物的影子。香港设计师陈幼坚设计的西武百货的标志原形来自于阴阳双鱼，赋予了它美好的传统寓意。

所指与能指：能指和所指是语言学上的一对概念，索绪尔把符号看作是能指（Signifiant，Signifier，也译施指）和所指（Signifié，Sgnified）的结合。所谓的能指，就是用以表示者；所谓的所指，就是被表示者。索氏否认语言与外界的联系，认为它是具有心理性质的东西。

课题1：诗意

课题 2：生命的宇宙

毕业设计《五根信号发录机》虚拟设计了一个机器，通过这个机器，可以使人与人以外的世界沟通。例如开心眼，看见不能见的物质，与不同物种沟通等，参照了佛学、神学、神话的内容，富有科幻色彩，海报中元素的选择与表现也清晰地表达了意图（图 3-12）。

课题 3：沟通

3.3.4 拟像性：模糊语义的清晰化练习

拟像，又译作仿像、类像、幻像、仿真等，意指"后现代社会大量复制、极度真实而又没有客观本源、没有任何所指的图像、形象或符号"[7]。拟像理论是鲍德里亚最重要的理论之一，他认为，正是传媒的推波助澜加速了从现代生产领域向后现代拟像（Simulacra）社会的堕落。而当代社会，则是由大众媒介营造的一个仿真社会，"拟象和仿真的东西因为大规模地类型化而取代了真实和原初的东西，世界因而变得拟象化了"。[8] 拟像是没有原本的东西的摹本。在此意义上，原本也是一种拟像，幻觉与现实混淆，现实不存在了，没有现实坐标的确证，人类不知何所来、何所去。拟像的产生不需要实物，它依靠媒体操控的符码决定世界，参照物越来越虚拟，信息自身连锁反应或消耗吞噬。现实和意义被淡化甚至取消，图像取代了纪实，超真实越来越占据支配地位。从现代摄影术诞生到今天的图媒时代，借助视觉机器认识世界成为常态，视觉影像效果的真实性已经催生了另一种极度逼真，以至于人们从不怀疑看到的是否是客观的，继而拟像往复循环。

拟像又表现为一种幻象，常常在幻觉、幻想、梦境中产生，乃潜意识的表现和象征。其中佛洛伊德和荣格对梦的解析最具有代表性，从精神层次上分析了梦境依靠人的潜意识存在，潜伏着无法被觉察的思想、观念、欲望等心理活动，梦境体现出的真实与虚假，既熟悉又陌生，幻象不受理性控制，是现实生活经历和潜意识的复杂的交错。

课题 1：滤镜

课题 2：营造梦幻

[7] 支宇：《类像》，载于《外国文学》2005 年第 5 期，第 56 页。

[8] 百度百科。

图 3-12　海报表现了异能沟通方式

3.4 视觉叙事的逻辑与方法

叙事逻辑：现实逻辑、主观逻辑、超验逻辑、时间叙事逻辑、非线性叙事逻辑。

符号的结构——意义的被造与再造：索绪尔把语言看作一个符号系统，产生意义的不是符号本身，而是符号的组合关系。

借鉴电影的叙事手法：

电影叙事学借鉴和自创的理论模型包括普罗普从俄国民间童话中总结出的三十一种功能和七种故事角色；列维－斯特劳斯的"神话素"和二元对立逻辑结构；罗兰·巴特的叙事作品三层次（功能层、行动层和叙述层）；杰拉尔·热奈特的五个叙事概念（①叙述时间的"顺序"；②省略或连贯的"时间延续"；③重复或单一的"频率"；④叙事"语式"，包括选择的"视角"或"视点"；⑤表示叙述者与被叙述者关系的"语态"）和"调焦"分类（全知型的零调焦、叙述者所见的内部调焦、叙述者只能观察人物外部表象而不潜入人物意识的外部调焦）；阿·格雷马斯的叙事学模型；克·麦茨的八大组合段；美国电影理论家爱·布拉尼根的视点论；弗朗索瓦·若斯特的"目视化"系统（摄影机与人的目光相关的内部目视化和与人的目光无关的零目视化）等。[9]

绘本、四格漫画、书籍等具有情节性的内容都需要一定的编辑来叙事、表意。

课题1：声画蒙太奇——《夏宇的诗》

《夏宇的诗》是一组实验性海报，在画面与图像之间穿插、伴随着录制的声音，使画面与声音并列、对位和对立，形成某种意境，实现多层次的含义。画面包括诗中出现的事物、局部和碎片，描述的意境，声音混杂了音乐、朗诵、流水、警报、打击、噪音、杂音。外露的情节与潜在的内部精神线索交织（图3-13）。

[9] 百度百科。

图3-13 声画蒙太奇：《夏宇的诗》借鉴文学中的后现代叙事逻辑

课题2：芥川龙之介——《密林中》

日本小说家芥川龙之介的短篇小说《密林中》，黑泽明曾将此篇与《罗生门》合二为一，改编为电影，并根据新奇甚至诡异的情节设计了一本书。

课题3：微叙事——微信、微博、短信的叙事逻辑

3.4.1 从看图识字到看图说话练习

课题来源：

小孩子认字从看图开始，图的形象单纯、唯一，直接指向某一个"字"，于是图和字吻合起来，之后字便可以代替图成为抽象的物的指代了。汉字是象形文字演变而来的，多少还有些图的影子，西方的字则是纯抽象的、这些抽象的形象直接代表事物。此时，孩子是被教的、被动的，其认知是单向度的，首先是认可，然后才成立。也就是说如果从小教孩子"杯子"的文字是"鸡蛋"，他也不会产生怀疑。因为文字对于孩子来说，是另一种图形。随着人经历变丰富，与某些物的接触和对其的印象、经验得到延伸，人们可以顺利地把"图"和"字"从一种紧密的关系中解脱出来，从而从一幅图中可以解读出许多意义。从识别一幅图中具体指向的物体是什么，到发现隐藏在其中的故事、含义、隐喻，再到由此联想和想象到的意念，图被认知、感知和感受了，读者从而进入深层次的与情感相连的语义。人的认知也可以从单一向度到复合重叠的一图多意或一图多感。

课题：术语图解

对一组自然科学术语、诗句片段、哲学概念、建筑术语进行视觉化再现。

3.4.2 从文字到图像的转换练习

把视觉语言称为语言是因为图像和文字一样拥有承载信息和表达意义的功能，都是最基本的叙事工具和手段。由字构成的文和由图构成的像之间存在着错综复杂的关系，词语是一种时间性媒介，图像是一种空间性媒介，但词语构成的文本总想突破自身的限制，欲达到某种空间化

的效果，而图像也总想在空间中去表现时间和运动，欲在画幅中达到叙事的目的。[10] 文字的感受性是画面的，图像也存在着语义和描述，它们之间互为借鉴和模仿，是可以相互转换、互为利用的。"图像"是后现代的一个关键词，在现代生活中占据了越来越多的位置。相对于文字，图像更为直观、丰富、模糊，也容易产生歧义。有时候，图像的这种缺乏明确上下文关系而产生理解上的空间恰好是它的有趣之处，多个图像的并置或图像与文字的对应自然产生出相互的语义碰撞，观众也在各个图像中得到与自己经验关联的那部分内容，从而获得不同的解读。

翻译是从一种语言到另一种语言的转换，包含着作者对原题的深刻理解和自我观念的重新解释，也是对明确的词汇进行抽象化和提炼的过程。而文—图翻译，即文字到图像的转换，可以训练视觉的表达能力，用图像再现文本内容，既要说清文本本身所包含的写实性信息因素，也要展现图像特有的更富吸引力、更多的引导作用，更鲜活、具体的独特魅力。

艺术的根基来源于文学，对文字的解读也从侧面鼓励学生更多地阅读和更深地理解文字。图像对文本的再现有着巨大的、有趣的空间。

学习文字语言中的修辞手法并应用于视觉表现中，常用手法有比喻、拟人、夸张、排比、对偶、反复、设问、反问，除此之外，还有对比、借代、引用、双关、反语、顶针等。其中，比喻和借代是在图像中使用最多的，索绪尔符号学中的所指（Signified）、能指（Signifier）两部分构成图形中的符号，并产生意义，无论运用"图"还是"像"，都是建立在对符号意义的认同上的。

3.4.3 图像叙事的多种方法练习

从古至今，文本都是叙事的主流，而在图像极大丰富的今天，图像叙事越来越多，有着愈加显著的地位，影响和干预着社会的各个领域和日常生活。甚至有的后现代小说还模仿图像叙事的方法，使结构和形式统一于某种空间效果。图像可以描述历史、描述事件、描述情景。作为现代视觉艺术研究、实践探索中一个极其重要的研究对象——图像叙事，现在已衍生为一种全新的美学史和文学史的研究课题。

[10] 龙迪勇：《图像叙事与文字叙事——故事画中的图像与文本》，载于《江西社会科学》，2008年第3期，第28-43页。

技术发展之后，狭义概念中的电影、电视等动态图像的叙事效果更非文字所能及。

图像叙事的手法日新月异，又因技术的发展而具有更多面貌。

写实与还原：记录与描述是传统的叙事功能，照相技术发明之后，写实的方式逐渐代替绘画的地位，电脑软件的开发更是让这种技术炉火纯青，甚至比真实还真实，而且可以轻易地获得图像并定格难以捕捉的瞬间。

叙述与视角：图像叙事是由"讲故事的人"来组织、演绎的，事件总是以某种方式被描写，不同的叙述者对同一事件可能会叙述出不同的信息，因为视角和表现手法的不同，叙述者的站位不同，叙事的维度和结构也截然不同。就视角而言，就有全知视角、限制视角和复合视角之分。

课题链接：罗兰·巴特（Roland Barthes）《叙事作品结构分析导论》

课题1：关于难民逃亡的连续性叙事

课题2：科普画报

课题3：图配文，图中文以文字配合图像，穿插于图中表现故事内容，注意图文的紧密关系

第 4 章
主题性设计练习的课题设计

　　平面设计中的主题设计是指为某一个特定方向和明确内容而进行设计，这个特定主题是一个笼统、大体的方向和要求，它可能是一个社会事件、哲学观点、文化理论，也可能是一个标题或一段文本，还有可能是具体的某一个项目，设计师为这个主题针对性并创造性地探索各种可能性。围绕展开的题目，一方面，设计者必须基于主题的基础和要求来设计，所以并不是完全自由地以艺术的方式表达个人情感，反而是需要表达主题要求的意义与情感，就像命题作文，需要作答者沿着出题思路来延伸。另一方面，在主题这样一种"限定"之下，如何用创造性的思路传达信息、定义基调、塑造气氛、调动情绪等，也就是在限定之下如何用设计开发各种观众接受的可能性，因为问题有多种解决方案和阐释方法，这些就是设计可以演绎的地方。

　　主题性设计首先是建构了以问题为中心的课程方式。它往往是基于文稿内容或某种具体的标语进行有倾向的创作，以突出思想内容和观念。它的基本构建方法与展开方法：①教师给出特定主题、设置特定情境条件；②学生在限定条件下对主题进行自发性调研；③师生讨论主题的性质或特质，启发、诱导未开启的对主题的多角度的认知能力，从而启发学生设计的切入点；④从多种事物与元素中寻求与主题相关的设计资源与形式元素；⑤探讨并寻求解决问题的多种可能性，并围绕主题补充知识和技巧的空缺；⑥比较、选择、发展、综合各种围绕主题产生的可能

性，包括观念、形式、文脉、色彩、肌理、语义等，初步形成叙述主题的作品雏形；⑦继续深入研究设计的概念、形式语义、普适性、社会性、性价比；⑧寻找特定的材料和技术方法。

4.1 平面设计中的主题及其训练价值

主题设计的训练价值在于，可以锻炼学生寻找设计的切入点，并获得进行设计线索演绎的能力，促使他们分析问题的症结所在、探索解决问题的破题口、建立解决途径与方法，并运用各门类的知识综合调动资源、媒介、技术、理论等，形成系统的处理方案。一些有针对性的定向主题可以让学生思考一些平时接触较少的、陌生的，甚至回避的知识内容，有利于学生开阔视野，扩大知识范畴，并跨界学习其他学科门类的知识。

主题设计体现了对设计发展每一个环节、步骤的思考，体现了认知方法、设计程序、设计方法、技术配合、资源寻找及利用、评价标准等完整的学习形态。主题设计对设计者综合能力要求较高，需要利用掌握的综合知识来寻找途径解决问题，对陌生的题目要有一套方法来搜寻资料、查找文献、获取信息等以快速理解题源相关内容；对熟悉的题目要以个人或团队构建的知识体系寻找独特的视角和观念来点亮观众的眼睛，引起兴奋点和话题；能用视觉语言准确地传递信息，有效地将设计语言作为一种沟通手段和表达工具，迅速找到合适的资源，寻找并获得将设计构想付诸实现的制作工艺与技术；可以正确地做出预算与评价。

4.1.1 设计资源的寻找与选择

所谓资源指的是一切可被人类开发和利用的物质、能量和信息的总称，它广泛地存在于自然界和人类社会中，是一种自然存在物或能够给人类带来财富的财富。或者说，资源就是指自然界和人类社会中一种可以用以创造物质财富和精神财富的具有一定量的积累的客观存在形态，

如土地资源、矿产资源、森林资源、海洋资源、石油资源、人力资源、信息资源等。

设计资源的特征是可以被开发和利用。对于设计资源的开发，其意义在于让学生关注设计以外的社会、人、自然、心灵、事件，与更广阔的知识和世界接触，以宏观的设计观介入，整合资源、综合技术，以不断调整人类生活方式的发展。

狭义的设计资源是指国内外各类设计作品资料、设计书籍、网站链接、设计教程的集合汇总，也包括与设计相关的材料、制作工艺、素材库、图库、资料，还包括为设计提供服务和指导的设计相关协会、机构、组织。和信息设计同步的是设计资源由于网络的普及、电子产品的升级而日益膨胀，一方面，设计的便捷和快速程度之高前所未有，设计的效率提高，另一方面，设计资源给设计师提供的援助往往会使设计师形成过多的依赖而导致敏感缺失、能力退化等各种问题。如果说二十年前封面设计使用一张照片还是极其复杂又罕见的专业活儿，那么现在利用手机拍照导入电脑作为设计元素已经是简化到不能再简化的地步。人们在技术的不断发展中，熟悉掌握了扫描、复印、拷贝、粘贴等各种手段。

模版——设计的"速冻食品"：网站提供可以轻易获得的分层高清大图、矢量文件、图库、字库和若干设计的半成品，软件的发展提供了越来越多的设计模版。例如，现在人们用美图秀秀之类的照片处理软件自带的滤镜，只需轻轻点击，一键就形成"专业"暗房需长时间达到的后期处理效果，而且无失误、可多选，随着软件的升级，效果也愈加完美。制造出大量的"专业无瑕疵"照片后，人们发现自然的脸已经无法让人接受了。再例如，office办公软件可以提供大量的设计模版，通过简单的操作，也可以使文件达到"专业级"。软件高度的智能化，设计高度的工具化，但模版式设计解决了表面"专业"的问题，却解决不了设计的核心问题。

资源选择——数据的困惑：设计网站可以链接各类设计资源，和信息爆炸一样，喜忧参半。这些设计资源扩展了设计效果，但也使设计师过分依赖于资源而多产速成式、快餐式的设计。大量类似的、低质量的素材鱼龙混杂，使人耗费大量时间分辨优劣、删减选择，大部分时间

淹没其中而无法抽身思考设计的本源和真实意义。各种令人眼花缭乱的高科技和技巧常常使人陷入一种夸张的质感和机械化的操作之中，长时间的不断刺激迫使视觉感受退化。眼睛不是自动地去寻找，而是被动地被强烈刺激，就如同游戏创造的"真实感"很容易替代真实世界的安静与细腻，就好比方便面的调味料那样过头的味感刺激，让真正新鲜食材散发的细腻口感显得淡而无味。而这种高强刺激并无太多益处，它只会导致更强烈的视觉刺激需求，久而久之使人产生极度的疲劳和厌恶。当然也无法想象在缺乏资料的状况下，设计是多么举步维艰。回忆照排印刷时代使用一张照片就需要那么多设备和工序才可以完成，现在能快速方便地获得资料真是为设计的开展开辟了捷径，大大提高了效率。

广义的设计资源则是多方面的，它具有广泛性、重要性和综合性。

选择——设计资源可以是一些特定的主题及素材，例如一组来自自然的图像、一组照片、《TED 演讲》的一个题目、《Discovery》的一期节目，它是某种研究对象，可以是别人研究的，也可以是自己发现的值得研究的。对于设计资源的开发，要与作业的设计相配套，形成课程的要旨和教学元素。资源的选择直接关系到课题的性质和具体步骤的展开，充满了内容、趣味、形式和可能性的资源包含了课题的偏好和线索。

移植与借鉴——它可以是一系列词汇、一篇文章、一首诗。安尚秀"艺众"课程中有一个练习是要求每人从古代著名书法家名作中找出五个字组成五言绝句，并对五个字纵横排列进行字体设计。在几年前助手还和安尚秀一起在图书馆里翻阅资料，为集字花费了大量时间，现在，电子版书法大字典已经可以在几分钟内实现资料的查阅。当然，变为电子版的图像亦缺少了拓印的飞白、墨色等细节而变得失真了。对设计资源的选择、适度利用是设计师的另一项技能，而对资源采掘的适可而止则是不被牵绊的前提。

软件与科技——软件和网络预先设定模版，使用者根据个人喜好、期望的内容与审美选择个性元素，也是借用资源的一种方式。

4.1.2 社会实践与虚拟主题

约翰·伊顿把自己的理论比喻为一辆马车，旅客可以乘坐它在一条

图 4-1　环保主题海报

平坦的大道上极速而安全地行驶，但是，他一旦到达旅程的终点，就必须从马车上下来而继之以自己步行。设计的理论与实践也是如此。

社会实践项目可以看作是主题设计中的一类，是指在社会中实际需求和应用的设计项目，它是实战性的。设计方会对设计的方向给予明确的要求，设计作品也会带来直接的影响和效果。如果是商业项目，市场和营销还会产生直接联动反应。虚拟主题是指模拟客户需求的项目，不会产生直接的社会反应，因此设计时限定相对较少，自由度相对较大。学院派设计大多建构在历史、传统和严格的美学理论基础之上，经由严格、正规、系统的训练，师生相传，从专业的角度具有纯正的血统和内行的愉悦观感，被视为阳春白雪，但也因此比较固执和保守地遵循一贯的"专业性"，不愿与市场妥协，同时带有"近亲婚姻"带来的弊端。社会实践项目往往伴随众多外部环境因素，导致设计者并不是每一次都可以实现纯粹的设计理念。例如从追求稳健和保险的角度出发，商家更愿意接受一些在市场上经过考验的设计形式而避免设计中的激进冒险行为。但从另一个侧面，这些生动的客观因素，也正是设计者将来要真正面对的问题。主题性设计的目的之一是希望学生能够按照一个主题和方向学会完整解决问题的方法并完成设计，学习从接手一个案例开始到完整操作整个流程，包括调研、统计、评估、合作、设计、展示等。有些主题是社会、院校平行的，例如一些公益主题的海报设计（图 4-1），常常成为院校、社会、专业比赛一稿多投的选择。

这些虚拟和实际的题目互为补充，都将为今后提升职业设计的专业素养起到训练作用。所以，课题的选择有时也会从社会实际项目中寻找，例如出版社的书籍设计、一个品牌的形象系统设计等。如果说有一些课题是专门训练学生的创造性思维和开放的思想、思维的延伸，那么主题性设计课题则是训练学生在一定限制的范围内找到揭开谜题的答案，当然，题目是多解的。但是由于种种原因，比如时间的不匹配，社会项目过于商业性而带来的负面效应等，如果直接应用于课题常常有些水土不服，在这个时候往往会做一些调整以适应教学的需要，这样的课题从社会实践中产生，但在某种意义上说又是虚拟的，是一种在实践课题基础上的改良方案和假想方案。

社会实践课题的教育模式要使学生掌握一些超越知识的内容，学科以外，还有众多综合复杂的环境和有待解决的关联问题。归根结底，设计不是一个独立于社会之外的事物，社会中存在的问题向来是复杂的、交叉的、涉及多学科的。社会实践课题从以学科为中心转向综合化、整体化的知识教育平台，塑造基于世界观、价值观的现代课程导向，提供了课堂无法给予的经历。

课题：为纪念 WWF 成立五十周年而设计的欧元硬币

2011 年 10 月，乌特勒支国家博物馆展出了为纪念 WWF 成立五十周年而设计的欧元硬币（图 4-2）。这个课题展令人印象深刻。设计一枚 5 欧元的硬币，学生必须在实际硬币大小的方寸之间设计 WWF 公益主题的图形，硬币的另一面要以荷兰女王的头像为素材。这个课题含金量很高，首先，主题的资源丰富，学生可以发挥的空间较大，学生必须用自己的方式理解并向观众传递 WWF 的精神，但同时难度也很大，因为通常公益主题的设计都会利用海报之类尺幅较大的载体，而在几厘米的方寸之间如何清晰地表现图形、清晰地传达公益主题的概念呢？女王头像也必须在同时考虑的范畴之内，又如何将头像与 WWF 的概念结合？其次，它是一个切实的社会项目，硬币的设计从古至今都没有间断过，但把它作为一个设计课题出现在教学中确实是一个创举。再次，设计作品可以突破人们通常对钱币的概念，因为它不仅是一个实际项目，也是一个实验项目，旨在为硬币的设计和创意带来新的理念和思维方式，而不一定大量发行。最后，设计者提供的不仅是单纯的设计方案，它还必须切实可行，能够便于制作。在展览中，较为成熟的方案在铸币厂开模做成原尺寸大小的钱币，在实现制作的过程中，学生到铸币厂进行调研，与工艺师讨论制作工艺并进一步改进，这也是实现设计、完善设计的重要一环。

在一定的限制和要求中，学生对真实操作一个项目有了切实的了解，对设计中的问题解答、求解过程、实现过程得到了全面的锻炼。这是一个非常好的结合虚拟主题与社会实践主题之间的课题，这样的课题需要教师结合各方资源，为学生量身定制，对教师的课题设计能力、综合能力的要求很高。

图 4-2 为纪念 WWF 成立五十周年设计五欧元

4.1.3 主题的社会性与受众参与性

在主题性设计的练习中，往往有较为明确的目标和内容，当然也含有一个存在的语境，即为了某一明确的对象和内容而做针对性的设计。主题性设计倾向于实用、实务、社会实践、类型化、商业化等方面的课题。主题设计的对象和内容也许是个体、企业、组织、机构或是某个事件或公共参与的活动，例如展览、体育赛事、公益活动、会议论坛等。它们通常都会存在于社会语境中并邀请公众参与，而设计也必须为受众群体考虑使用和参与的情境。

设计行业的盛会：乌特勒支艺术学院为"荷兰平面设计100周年"而做的设计，Werkplaats字体工作坊（Werkplaats Typography）研究生作品参加肖蒙国际海报节等。在欧洲，设计行业聚会频繁，为设计师们的设计赋予了更多想象力和创造力。

社会敏感话题的反思和思考：社会责任感和独立观点的表达，如关于雾霾、食品安全、能源节约等。

关注弱势群体和特殊人群：高桥正实为盲人设计的日历，用立方体和凸起的盲文论变了纯视觉化的日历，可以通过触觉来识别。为关注盲人所设计的海报，文字为：盲人"看到"他们所听到的，帮助他们看到更多；图像为：由miao发音的文字组成的猫，由ring发音的文字组成的电话，当你看到这个图形时，会自然读出，这就是设计的意图，用更多的发声来帮助盲人看到更多。用这样的方式，使得海报具有更多参与互动性，同时传递了信息和意图。

重大事件活动的组织、参与：青奥会、大学校长论坛、电影节等各类活动，无论大小，视觉设计都是重要的部分。如何系统地设计形象，将视觉融入活动之中，让受众感觉到独特的氛围，将视觉植入哪些载体，用什么方式表现，参加的人数、活动地点都是需要思考的问题，这是一个整体解决方案。

课题1：*互动海报*

情景互动：海报上空白的部分由观众填充，例如，有镜面效果的纸张印出观众的脸，和海报印刷的内容形成完整的寓意。

填补互动：例如，需要观众绘画填充来完成的海报。再如，毕业设计《我的理想在彼岸》海报系列是一张地图，观众根据喜欢的国家，选择印章盖在海报上，支持率越高的国家,盖章越多,体现了参与的趣味性。

撕开互动：原研哉曾说过："请偷走我的海报。"这也从一个侧面反映了设计者与观众的交流。例如一张荧光色海报，海报中的图形沿着虚线框可以撕开，并有一定的警示功能，可以使用荧光色的圈作为某种提示。

课题2：叠加的文字

韩文字体是由几个特定笔画组合而成的，将文字笔画单独雕刻在透明亚克力上，自己组合，透叠看过去，形成文字。这是一款玩具式的互动作品，利用文字为切入点，形成视觉的互动，同时也是行为的互动。

课题3：小孔秘密

设计一个小孔，通过小孔看见什么？设计一个互动装置，通过装置可以表达些什么？

4.1.4　主题与内容、题材、体裁

内容是指根据主题，设计表达的具体包含的实质或意义。

以两个实际案例来分析如何表现主题的内容。

课题1：南京大屠杀死难者国家公祭日主题海报设计

第一阶段：调研考察——对主题要求的进一步明确

国家公祭日是国家为了纪念曾经发生过的重大民族灾难而设立的国家祭日。十二届全国人大常委会第七次会议决定将12月13日确定为南京大屠杀死难者国家公祭日。南京艺术学院设计学院响应国家号召，发动教师、学生进行了海报（120张）设计活动，希望海报能从各个角度表达对战争灾难的记忆，对受难民族的同情，对受难人民的哀悼，希望以海报设计作品表达反对战争、珍惜和平、以史为鉴、开创未来的愿望。

关于海报展示的构想：公祭日当天,国家主席习近平公开发表讲话，现场有大量群众参加，如果120张海报在公祭日当天陈列在南京大屠杀遇难同胞纪念馆公祭现场，则既能增强公祭现场的氛围，以饱含情感

的作品展示民众的心声，又可以达到海报真正的社会作用。

第二阶段：讨论——以丰富的历史资料为背景展开探讨

由于这是以历史题材为背景的主题设计，所以，只有正确了解在南京发生的日本帝国主义侵略者屠城的历史事实，学生才能有依据地、真实地表达，因此学院组织学生参观了南京大屠杀遇难同胞纪念馆。一方面，从观看实物资料了解历史背景，搜集设计素材；另一方面，纪念馆的雕塑设计、浮雕设计、建筑设计、景观设计等也是参考的内容之一。

从电影、音乐、书籍、反战海报等多种资源渠道启发创作形式。组织学生观看了《南京！南京！》《金陵十三钗》《拉贝日记》等影片，阅读了《拉贝日记》等相关书籍，收集了国际上关于反战类海报创作集锦进行案例讨论，介绍了彼得·艾森曼设计的欧洲被害犹太人纪念碑、丹尼尔·里伯斯金设计的犹太人博物馆等具有当代设计理念的作品，分析其设计概念和表现手法，以第二次世界大战的宏观历史背景考量这段历史的意义。

第三阶段：资源采集——搜集过程逐渐发现切入点

资源主要来源于南京大屠杀遇难同胞纪念馆的档案史料，书籍网络中的文字、图片资料，视频采访的影像资料以及摄影手法。采集过程中，学生的选择与倾向已逐渐表现出他们对这段历史的表达角度。

第四阶段：设计——比对方案的形式与表现手法

通过讨论设计题材，学生总结出许多具体元素、事件、现象、场景、关键词，例如惨绝人寰的典型事件和血腥场面：杀人比赛、慰安妇、屠城、活埋等，另有一些具有象征意义的符号：鸽子、白花、蜡烛、文字、铁丝网、手、城墙、武器等（图4-3）。

创作形式与表现：分析与讨论海报设计的内容、目的、观众、传达的信息、观念等。以大量的草图反复进行形式的探索和可能性的实验，以批判意识和反思态度不断修正观念、启发心智。对形式手法不断进行尝试，开展比对，展现风格。考虑到海报整体气氛的烘托，色调基本统一为黑、白、灰。内容上有的直接通过历史照片再现场景，有的通过隐喻的手法表达象征，有的用字体烘托压抑的气氛，有的用插画讽刺战争，有的用同构的方法表达情绪等。

图4-3　南京大屠杀死难者国家公祭日海报设计

第五阶段：展示——让海报变成一种行为（图 4-4）

由于统一以海报形式展出，在制作方面以标准尺寸规格制作。为了在南京大屠杀死难者国家公祭日表达南京艺术学院作为南京的院校参与此项活动的特殊意义，由设计学院院长邬烈炎提议让 120 个作者手举他们设计的海报，以阵列方式在南京艺术学院的复原的上海美专的牌坊前、设计学院的教学楼阶梯以及百岁泉等地点展示，形成"兵马俑"式的整齐队列，手持海报无声站立，表示哀悼，此时海报的内容和展出方式成为一种真正的公共行为。

课题 2：青奥会官方海报设计

青年奥林匹克运动会旨在聚集全世界 15～18 岁具有天赋的青少年运动员，参加高水平的竞技和丰富的奥林匹克体育项目，收获健康的生活方式。南京青奥会的口号是"分享青春，共筑未来"，南京青奥会的办会理念是"青春活力、参与共享、文化融合、智慧创意、绿色低碳、平安勤廉"。为 2014 年南京夏季青年奥林匹克运动会设计官方海报。

图 4-4　阵列展示，让海报变成一种行为

4.2　主题创意的角度与路径

4.2.1　主题与文化、心理、多元背景

主题设计往往是根据一个话题（Topic）进行解释呈现表达，对主题的理解不仅带有设计者个人的主观观念，还可以说成是基于某种文化背景和语境下的观点，或是在某种文化之下的对主题的展现。因为主题设计是由公众参与其中的公共行为和社会参与的项目，所以理解主题的文化背景更容易解释主题的意义和出发点。文化也使得主题呈现出更多可挖掘的角度和内容。

不同的文化背景使得主题表现出丰富多彩的面貌，公众的观感与心理活动成为与作品互动的内在联系。主题往往激发出人们对事物的关注、讨论、反思，引发内心的想法，重塑事物的意义。因此，内心活动的对应也可以成为主题设计的出发点、认同感、归属感、抵触感、刺激感等。

课题：南京主题插画

南京艺术学院设计学院的学生来自不同的地区，他们之中有南京本地人，对南京的历史、生活非常熟悉。有的则以外地人的身份暂居南京，南京与其故乡存在差异，他们对南京这座城市的看法、感受是怎样的？认为什么最能代表南京城市的特点？六朝古都、石头城、金陵烟雨、桨声灯影、虎踞龙盘，在这些熟悉的名词背后，还有哪些更加细腻的感受？以插画的方式表达。

4.2.2 主题训练的方法与步骤

主题训练的基本方法与设计的一般程序与方法不矛盾，只是主题训练更注重对原始资料的搜集和数据的分析，对主题概念的明确，更具有针对性。

（1）认知主题，讨论主题：对于主题，提出方往往会有要求或进行宣导，这时，要正确、认真地研究主题的目的与要求、限制分别是什么，带着观察和问题去思考。横向：对主题的正确把握要围绕主题的资源宽泛地展开，到所涉及的人文、社会、历史中寻找。纵向：对个人的理解和阐释不要停留在表面，而是深度挖掘，否定与自我否定，不断地连续发问，直到问题的解决思路清晰。主动探索，才能发现可能性。

（2）搜集资料，搜集数据：这一步是搜集论据，带着对主题的提问，寻找与之相关的素材，丰富对主题的认识，扩展主题相关知识面。论据确凿，观点可信。

（3）寻找概念，勾画草图：表达自己的观点、价值判断和设计理念，并将其视觉化，寻找设计与生活、设计与人的交汇点，以引起观者的共鸣。草图的创作是视觉化呈现概念的过程，在此过程中，通常使用符号、元素、语言、形式、文脉等来表达意义，元素从具象到抽象，从文字到图形，从隐喻到投射，从叙事到翻译,草图反映了信息的视觉化转译成果。

（4）精选创意，比对筛选：从创意切入角度、形式风格、艺术审美等方面比对意义和表达，犹如写一篇文章，可以直抒胸臆，也可以含蓄影射，但其精妙之处往往在于独特的立意、精准的词藻、煽情的描写。画面中所体现的艺术、形式、风格正是与观众交流的语言，是用视觉语

汇来传达特定观点。

（5）确定方案，电脑制作：进一步表现草图，表现方法可以多样化，以纯熟的技术技巧完善草图。

（6）实现制作，汇报展出：这一步是完成设计的句号，写完这个句号，实现了材料运用、展示展陈、媒介传播，这才形成一个完整的设计。

4.2.3 视觉张力与主题深化的同构

形式触及视网膜，负责吸引眼球，而创意穿过头脑，触及心灵。创意必须通过视觉张力表现作品的灵魂。对主题的深度理解基于人文、社会与背景知识，设计以何种图形和文字以及其他表现形式使设计思维呈现于纸面，至关重要。

主题创意切入点的寻找：

情感：情感主线是从引起观众共鸣的角度，唤醒感动。情感的抒发首先是打动自己，然后才能打动观众，从直觉、感性的层面洞察事物。

趣味：轻松愉快的方式是容易让观众接受的形式，幽默趣味的设计引起观众的好奇，受人喜爱。

视觉：有冲击力的视觉效果，就像美国大片的特技一样具有吸引力，极致的视觉表现也会让人叹为观止。

关注：巧借当下之流行或社会热点，追踪时尚，与时代并行，借力使力。

独特的表达：

秩序：有序地安排信息视觉流程，安排和强调注意力中心。在恰当的规划布局中安排图文，有助于营造井然有序的形式。

整体单纯：简约的设计语言、不浮华的装饰，才能在最短的时间传达出直接的信息，并去除不必要的、与主题不相关的元素。画面的细节太多，会分散注意力，破坏整体美，与强化主体、突出主体相悖。

否定情节：表述观点需要凝练，以小见大，达到窥一斑而知全豹的效果。局部、细节、特写的视觉张力远远比冗长的描述强烈。如果说一个概念需要使用多种情节性描述，那么这个概念便是不清晰的。取舍之间是理性的提炼过程，通过提炼观众才能一目了然。

图 4-5 视觉张力与主题深化相互呼应

象征隐喻：传达须一目了然，意义则须发人深省，给人以心灵的震撼。象征、隐喻手法通过图形让人顿悟之时，观众凭借自己的理解可以发现深远的道理，则事半功倍。

视觉的升华与主题的深化相互呼应，视觉是开启意义的钥匙（图 4-5）。

4.2.4　对多种设计要素的整合运用

主题设计是训练操作一个完整案例的能力，在过程中可能会因为各种要求而需要灵活多变。在变化的条件下，需要调度各类要素、熟悉各类方法、运用各类技术，整合资源，自如运用。

设计面对的不仅是"纸上谈兵"，传统纸媒虽然是重要载体，但是在实际案例中，它也许只是解决方案的一部分，需要转换思路和角度，介入更多的资源，不是从设计到设计，而是从设计到结果，从结果的需求考量设计的方向。在不同媒介上，设计要素的表现方式也不一样，因此，对各要素的整合就显得格外重要。

主题设计可以充分调动学校的资源和开发社会资源，中央美院课程"艺众"这一课题的设计充分体现了对资源的寻找和利用，学生通过对艺术相关行业的著名设计师、导演、作家的采访，引发思考，提出问题，并得到多角度、多种价值观的评判，最后得到生动而多样的答案。作业过程中，设计是各种环节的一部分，要求全面掌握、控制设计的能力。主题性设计训练的价值在于完整操作性。

主题设计是对学生综合素质的考察，通过完整的设计流程体验"系统设计"的价值，组织团队进行交流、研究，培养团队合作能力和协调能力，学会在设计过程中解决问题，推进设计。

4.3 多元化主题设计的练习

4.3.1 文化性主题设计的方法

解读母题：文化是一切事物的总和，天地万物（包括人）的信息的产生融汇渗透（的过程）。余秋雨在《何谓文化》中提出：文化，是一种包含精神价值和生活方式的生态共同体，它通过积累和引导，创建集体人格。解读母题要放在大的资源背景中考虑。

从设计资源看——历史文脉与文化符号：从文化的角度看，它是慢慢积累的过程，主题相关内容一定在某一段历史文脉之下孕育、发生、发展。设计时要回到文化性主题的发生地，寻根溯源。余秋雨在回答文化是什么的问题时从四个方面阐述：学理的回答、生命的回答、大地的回答、古典的回答，以此也可以作为挖掘历史文脉与文化符号的切入点。主题所涉及的内容在历史中有过这样、那样的解读，古人怎样理解，文献记载里如何描述，辞典里如何定义，与之有关联的人物怎样理解。不同地区、不同文化背景的人都蕴涵着本民族的独特审美内涵与传统文化精神，创造出的作品有着不同的视觉语言。

文化符号是从文化中抽象出来的内涵丰富的标识，是文化内涵的重要载体和形式。例如在中国，汉语、故宫、长城、苏州园林、孔子、功夫、敦煌、丝绸、茶叶、毛主席、瓷器、中国美食等都是中国文化的符号，通过这些符号，可以投射出文化的一个侧面。英语、白金汉宫、大本钟、牛津大学、维多利亚女王、甲壳虫乐队、BBC、巨石阵、大英博物馆等都是代表英国文化的符号。文化性主题就是要通过文化找出象征符号，提炼符号元素。

从设计语言看——文化冲突与跨文化性：民族的语言与世界的语言，前者是强调各自文化背景与社会环境，带有民族性、地域性，后者是强调国际化，消除语言障碍，跨越交流的障碍。

从价值体现看——人文关怀与道德品格：西方以人为本，东方以

自然为本，认为人是自然的一部分，这两种出发点，都是基于顺应关怀的角度，关心人的生存状态，追求自由，求真、求善、求美。在文化性主题之下，更多的是体现人的价值、尊严，在展开对人的生存状态追求的同时，关怀自然、环境，发展文明，呵护自然与生命。主题性设计的公众性决定了设计者的观点是一种公开的观点，是在集体中的观点，所以，设计者的出发点应该站在与人类文明相顺应的基础上，才能得到拥护。

从设计实现看——尊重自然与因地制宜：设计的制作与展示在特定的民族、地域要入乡随俗，尊重民俗、民风，尊重当地文化，保护当地的资源与生态，盲目的植入、强硬的宣导都不能实现意图的初衷。

4.3.2 商业性主题设计的方法

商业性主题有其特殊的审美取向和设计要求，在商业推广中，艺术的独特、前卫和创意带来价值。平面设计与商业主题有着密不可分的联系，从品牌的塑造到宣传推广手册、产品画册、橱窗布展等，平面设计几乎可以从各个角度找到与商业设计的联系。一些品牌也热衷于投身艺术，2008年爱马仕开始推出的"艺术家方巾"系列，邀请著名艺术家参与产品的设计，让更多的商品接近艺术，引导人们更美好地生活。爱马仕和学校在产品推广中也有合作，在大众中推出实验性视觉作品，以当季推出的领带图形作为元素，用视频互动影像、互动装置等表现手段做了一系列的作品，包括以图形变化为主的作品，规模不大但是透露出概念、前卫的风格。

商业性主题主要以单体项目方式进行，根据项目的主题展开设计母题的解读：母题是文学术语，可能一个贯穿始终的主题、要求、样式，也可能是一个意向或"原型"，其目的在于使整个作品有清晰、统一的脉络。设计母题也常常包括了设计若干知识点的典型题，对母题的解读可以帮助设计者全面地掌握设计所涉及的各个环节，以求解决的全面策略。通过对母题的重复、变异、组合等演绎，形成如下成果：

调研与统计；

系统的解决方案；

概念与草图；

构建模型与实现；

设计与预算；

制作与材料；

样品与成品。

课题 1：策划方案与视觉表现

课题 2：德基广场的艺术展

课题 3：以平面设计的手法为某品牌设计橱窗

4.3.3 公益性主题设计的方法

公益性主题关注社会问题、人类生存、地球环境等与公众有关的主题，并且重在没有利益和商业的干扰。这一类主题往往带有强烈的传播意识和正能量，需要大众来接收信息和互动。

强调概念的传播性：德国纪念二战被迫害犹太人海报，用红色颜料印刷了数十万遇难者姓名，密密麻麻一片红色，贴在广告柱上，非常醒目。公众在海报里可以寻找一些名字，更加巧妙的是海报没有做防水处理，雨后，红色颜料被淋湿，这些红色名字流淌下来，使人联想到鲜血，名字混合、模糊、消失，形成另一种画面。这种留白和欲说还休的表达，引导人们自己寻找作者已经给出的答案。

强调参与性、互动性：Love is love 是一个视频互动装置，利用高科技，可以投射出屏幕后方人物的骨骼，人物围绕"爱没有性别""爱不分宗教""爱不分种族""爱不分健康与残疾"等陆续两两登场，互相示意友好。跳一段舞，拥抱、亲吻，这些动作都被转化为两具骨骼之间的互动,平等和人的本质无差别的概念表露无疑。用爱化解歧视,消除隔阂。

强调观众的普遍性和广泛性：公共性是公益主题的特征，是出于公众的利益，所以，应当代表大多数人的利益，而不是一小部分特定人群的利益。公益广告、公益活动、公益组织，都是以正能量为公民谋福祉，所以受众积极参与也是衡量的一个指标。

强调视觉语言的生动性：在中国，红色大字报的宣传方式是特定时期的宣传风格，在很长一段时间还遗留着这种较为单向度，形式较为固

定的方式。随着设计的发展进步，现代有更多的形式语言和手段可以丰富视觉的传播，教条化的和生硬的表述方式是难以联动和产生效应的。

课题1："反对战争反对暴力"公益性主题海报设计（克里斯坦教授指导）

课题2："水是生命"公益性主题海报设计

课题3："保护生物多样性"公益性主题海报设计（图4-6）

图4-6 "保护生物多样性"公益性海报设计

第 5 章
实验性练习的课题设计

概念：

爱尔伯特·爱因斯坦说："世界上最美丽的是未知的事物。这是所有真艺术、所有真科学的源泉。"

实验（Experiment），是在科学研究中用来检验某种假设或者验证某种已经存在的理论而进行的操作。[1] 实验性设计是指具有探索性的、非主流和非经典的、尝试新的可能性的某种设计实践行为。

美国著名的实验设计家大卫·卡森（David Carson）这样定义实验：实验就是之前从未尝试过的……从未见过或者听过的事物。卡森和很多其他设计师都指出实验的本质表现在成果的形式上的新奇。用没有尝试过的方法、没有尝试过的形式、没有尝试过的材料、没有尝试过的想法创造新鲜的体验，是一种伴随着未知结果的努力过程。知道结果而去证明这一过程是"试验"，而实验却是从明确的起点出发，走向未知的结果。实验性设计的价值在于得到在过程中产生的不可预知的种种。这些种种的产生，将打破固化的惯常思维，引人思考，使人们得到启发，对现行存在的"物"进行反思或颠覆，从而使思考回归原点，以求本质。

目的：

实验性练习是设计训练的一种手法，实验的目的在于以"新"的思维方式去试图解决一个命题，对待已经存在的事物可以持"否定"也可以持"肯定"的态度，所以，它是以包容的方式，以当下为前提条件的

[1] 维基百科。

"回归"。"实验性"的表现特征是超越当前、具有前卫色彩的，主动寻求、具有探索性的，哲理思辨、具有概念性的。具有前卫色彩即超越当前，体现了一种颠覆流行样式和对抗主流的态度。对被大多数人认可和采取的方式表示不满，或以推翻，或以寻求新的方式来改变现状。具有探索性是指实验的过程中存在不确定、未知和未果因素。探索是在已知和现有的成果基础上得到其他未知领域的结果的行为过程，是主动地、多途径地寻求解答的主观行为。探索不表明一定会有解答，可一定会有过程，在某种程度上，这种过程就是结果。实验具有明确的开端，这种起点来自于某种文化理念和设计概念的支撑，通过"实验"寻找、证明和完善某种价值观。实验的价值不在于达成某种成果，而在于过程中的思考。而且实验成果一旦被大多数人认可，即又变为传统，"实验"必然再次将它推倒。实验性设计未必带来有用的产品，但是它的探索依然对未来存在价值。这些具有探索性的尝试、异想天开的概念、认真的玩笑都是最具有价值的种子，值得我们细心呵护。实验性设计是人们试图用独特的思维方式和艺术表现来预测和探索未来的生活方式和需求形态，寻求"新"和"异"，反叛传统和抛弃规律，或以极端夸张的形式要素彰显艺术魅力。

内容：

实验性设计研究三个方面的内容：一是超越现有设计状态的可能性，展开质疑与思考；二是运用现有技术和科技扩展平面设计的触角；三是跨界融合，多学科交叉启发，引发更多实验方向和角度。艺术工作者其实和自然科学工作者一样，都在以自己的方式和角度探索和认知世界，其行为从理性的、感性的、物质的、精神的、主观的、客观的等各个层面试图解释世界，反应人们对世界的思考。当然，我们不能简单地将自然科学界定为理性和物质的，也不能将艺术解释为感性和精神的，因为实际上，自然的复杂现象往往并不如我们研究的那样。它们都仅仅是人类认知世界的行为，是组成人类认知的一部分，也没有高下之分。设计与艺术试图在解释世界的实践中解释自我。实验是一种主动的、激进的、非主流的、创造性的探索行为，实验的行为丰富了对自然、社会的认识，代表着未来认知的某种可能性。在艺术创作中，尤其是在艺术训练中，

实验的意义如同结果一样重要。

实验中也许对正在做的某些事情并未深刻地体会到一切意味着什么，将走向何方。仅以此来推动艺术实践不断向前。在实验中，问题本身的提出比答案要重要得多，各个学科也因此交汇、互动和激发。

资源：

实验艺术要突破现有，寻找创新，在信息大量繁殖并占据视觉的今天，来自视觉的单纯的刺激或是细微的改动已经不能满足需要。只有与其它专业、其他行业更多地寻求结合，相互借鉴，交叉融合，才能找到更多的可能性，开辟崭新的空间。一切当代艺术，包括实验性建筑、实验性电影、实验性文学、实验性戏剧等，都是横向比较的资源，它们切入思考的角度和解决问题的方法，往往会直接引发在平面设计领域的思考。一切科学，包括新技术、科学理论，物理的、化学的、医学的新发现，都可以成为纵向结合的资源，对它们研究的一知半解和好奇，会带来意想不到的灵感，为平面设计注入强大的改造性基因。一切人文的、社会的、心理的、价值观的，都可以成为设计关注的内容和资源。当代数字化综合发展，数字平台和资源也驱使大量视觉动态影像、互动影像的产生，这一方面的研究也成为代表未来发展方向的重要内容。

5.1 概念性设计练习的课题设计

任何一个设计都需要一个好的概念，而概念性设计则是强调概念在其中起主导作用，或是不强调实现等其他程序。

5.1.1 概念的设计与概念性设计

Design of Conception —— Conception Design

释义：

概念是反应对象的本质属性的思维形式，人们通过实践，从对象的许多属性中撇开非本质属性,抽出本质属性概括而成。在概念形成阶段，

人的认识已经从感性认识上升到理性认识,把握了事物的本质。科学认识的成果,都是通过形成各种概念来加以总结和概括的。[2]

概念性是具有概念理论特征的,它不一定是字典里定义的标准,也不一定是人们普遍认同的,而是自我建立的一种"新"的能自圆其说的言论,建立的对事物的一种"观念"和抽象"定义"。概念性设计即以这种观念、理论作为基础和指导的设计。在概念设计中,更强调设计要求的抽象要素,只要它能够满足功能要求,具体采用什么方式是次要的。

概念是设计行为中指导设计的重要线索,它是设计的灵魂与核心,是设计至关重要的中心,有了好的概念,设计才可以成立,对概念的设计是概念性设计的命脉。

目的:

概念性设计的目的是提供一种与以往不同的全新观念,从本质上重新定义一个事物。概念性设计是指设计时抓住对象的本质属性,不受已有样式和结构的影响,是对"对象"的本质进行颠覆性的设计诠释。概念性设计要求用全新的眼光看待,开发出新的突破以往程式化思维的新方式。

概念性设计强调的是创造性地探索、开发一种新的设计方向或可能性,而不强调设计的实现、可操作性、成本等因素,具有实验设计的意味。概念性设计是理想化的、预言式的,也是对设计概念的物化实现。当然有些概念性设计经过市场调研、后期开发、技术完善,也可以投放市场。

内容:

概念性设计与实验性设计、先锋设计、前卫设计、未来设计、虚拟设计等相关,但又不尽相同,概念性设计在不同的语境和条件下有着不同的含义。它大体包括三方面的内容:其一是专门针对产品设计的概念性设计,是指创造性的开发设计,研究产品新的开发方向和可能性,探索人们新的生活形态与方式,研究未来的需求和可能性。概念性设计不以投入量化生产为目标和衡量标准,但对产品的未来发展起着导向性的作用。它是具体设计的最初的构想和新规定义,是现代开发性设计中非常重要的阶段,带有极大的创造性。其二是指设计教学中的概念性设计,它是指颠覆传统概念的,以创造和创新为目标的设计思路,多为实验性

[2] 邵大箴主编:《现代艺术辞典》,中国国际广播出版社,1989年,第243页。

的尝试，以寻求设计新的表现形式、表现方法、表现内容和表现手段。其三，概念性设计也可以是专门针对"概念"这一对象的设计，它的表达方式可以是文本性的或语言词汇表述的，也可以实施为具体的设计方案。

有的概念是隐藏在作品里的，因为每一个作品多多少少都是由概念生成的；而有的概念则在作品中凸显，甚至超过了作品形式的本身，例如杜桑的装置作品《泉》，作品的"物"本身已经不重要了，赋予一个现成物新的说法和新的思想才是作品最重要的部分，观念本身占了形式的上风。概念性设计特指那些在设计中"概念"占了主导地位的设计，其概念可以独立成为作品形成的因素，没有了这个概念，这个作品也就不存在了。

课题1：时间—空间—人

时间在物理上是七个基本物理量之一；在哲学上，是表达事物的生灭排列的抽象概念；在相对论中，时间与空间一起组成思维时空，构成宇宙的基本结构；广义相对论中，时间有一个起点，由宇宙大爆炸开始，在此之前，时间是毫无意义的；另一些说法，如在重力理论、弦理论、M理论中，时间是有量子特性的。

我们无时不刻存在于时间中，时间包含了细腻的情感和记忆（图5-1）。

课题链接1：

荷兰设计师卡伦·范·德拉次（Karen Van de Kraats）2010年设计的日历，将时间的概念视觉化。太阳升起的时候，因为地球表面有更多的尘埃，太阳颜色显得比正午更深，设计师用像素化噪点表现太阳升起时空气中的尘埃，以科学的视角诗意地表现日出、日落特定时间的色彩效果。时间概念主导了形式的诞生。

拼贴的乐趣——植原亮辅（Uehara Ryosuke）的日历设计里，时间充满了记忆的碎片，经过时间过滤，沉淀下来好的、坏的、不完整的、不清晰的、光怪陆离的记忆元素，零零碎碎拼贴在一起，不整齐的边缘、撕下来的纸片、剪贴的画报、一块蕾丝茶垫，看似轻松，像家里的一摞杂物或者漂亮的纸堆，却有着对形式细腻把握的专业度。

图5-1 一组以光、影变化表现时间、空间概念的作品

课题作业呈现：

毕业设计：《松散的时间》——概念日历，将日历的数字打破，随意贴在曲面的装置上，时间数字飞舞，可以看到时间的缝隙、时间的诗意、时间的流动、时间的静止。

毕业设计：《时间的复数》——量子物理学中的时间概念。插画《时间的复数》将不同年代、场景、地点的事物平面展开在一幅画面中，如梦境般交织，无顺序、无空间，但又看似合理、平静地存在着。

毕业设计：《残·蚕》——表现时间概念的日历，以蚕吃桑叶的过程，一消一长表现生命与时间的关系。

课题2：概念—行为—形式

这个课题希望学生用行为的方式完成一个概念设计，在概念生成的同时，作品形态也会跟着生成。以概念主导设计的方式，体会概念设计的核心价值。概念设计与作品形式生成要形成某种关系。在行为过程中，完成对概念的表达及完善。

课题链接2：概念书——《心经》

用点燃的香在纸上抄写佛经，因为纸易燃，所以必须非常仔细地控制每一步骤。带着信仰的心境安静地做一件事情，这种举动本身可以视为作者"修行"的过程，作者在用自己的态度和实践表达对佛教中关于"虔诚"的概念，是一种对哲理的视觉化呈现。它可以界定为概念设计，也可以是行为艺术。其作品既是一本概念书，又是行为艺术过程的一种保存。概念造就了这本书形式的诞生。

课题链接3：

焚烧一本书，让它燃尽，从而形成书籍最终的形态。

课题链接4：

马腾·巴斯的《燃烧系列》荷兰家具设计师马腾·巴斯（Maarten Bass）的作品《燃烧系列》（Burning Furniture Series）是将著名的设计师家具进行燃烧从而得到一种特殊的形态，其中包括高迪（Antonio Gaudi,1852-1926）、伊姆斯（Charles Eames,1907-1978）、麦金托什（Charles Rennie Mackintosh,1868-1928）等具有代表性的设计师的家具产品设计。这些熟悉的作品都是历史上的经典之作，燃烧后的形态具有

随机性，这些被烧过的家具看起来很酷。马腾·巴斯挑战了这些被放进博物馆的家具产品设计，另类的风格源自于燃烧这样一个奇妙的概念（图5-2）。

5.1.2 概念的转移、偷换

偷换概念是对一些看似接近的概念进行偷换，实际上改变了一些所指对象、适用范围、先决条件等。在设计中，偷换概念时常常用"巧"来故意造一个"漏"，以此来引起观众的注意。例如同音汉字的字义转换，一个新中式概念的优盘设计命名为通幽，出于"曲径通幽"，幽与"U"盘的"U"谐音，又有联通之意；玄武壶（湖），壶、湖相通，植入趣味。

课题1：本末倒置

转换、增减、偷换以达到混淆概念、蒙混局势的目的。偷梁换柱即对熟悉事物的进行改造，使其产生装饰、惊奇、怪诞、巧妙的意趣。

课题链接：

设计团体5.5 designers的作品常常用置换的手法造成视觉的惊诧感，如将咖啡杯把手塑造成咖啡糖的质感，颗粒状的砂糖、黄糖被塑形，形成有趣的错位，让人有一种要把手柄取下来放进咖啡杯里的冲动，这是西方的幽默表达方式；其另一件作品，碗的边缘逐渐到碗口变成面条，本应在碗内的食物却变成容器的一个部分，面条的形态增添了碗的艺术感，也是一种诙谐幽默的玩笑；还有将杯子的上下颠倒，使用时感觉拿倒了，将汤碗的手柄放进碗内底部作为装饰，这些故意的调味剂式的小"错误"，不仅是设计的方法，也是设计态度。

置换的方式有方位倒置、质感迁移、内容置换、材质替代等，例如石头抱枕，视觉上的"硬"与触觉上的"软"形成有趣的反差，就是一种质感迁移。

课题2：交换与对立的诗意——神秘的玛格丽特

超现实主义画家雷尼·马格利特（Rene Magritte，1898—1967）的作品常用不同物品间的碰撞、不同词汇之间的碰撞、物品与人物之间的关系来改变我们的正常思维链。例如，他画中出现的风景和画面的关系、模特与画的关系、骑马人与树林的关系、天空与鸟的关系等，常把

图5-2 焚烧的椅子（马腾·巴斯设计）

画里画外混淆、颠倒，特别是对空间的前后作巧妙安排。如一只鸟飞过遮住画家的脸部形成的肖像；一个人骑马穿过树林，树干的部分没有遮住人，反而空隙的部分穿透了画面等，从而形成视觉经验与理性逻辑之间的冲突、写实的内容与描述的诗意之间的冲突。这种突兀的转换，扭曲了因果，超越了视觉形象本身，从而具有更多的符号寓意。真实的表象还是隐藏的现象？顾左右而言他、断章取义等都是这类设计的手法。

故意打破完整的形态，类似有一些视觉病症的人，无法分辨图底关系，把地毯的图形看成背景，把背景看成图形，正如玛格丽特笔下的树林，树木忽而是背景，忽而是事物，树木之间的空隙时而是背景，时而是事物。它们似乎有意识地破坏整体结构，试图在更加破碎的状态中寻求判断和知觉。

课题3：现成品再设计

历史上最著名的现成品艺术是人们熟知的马塞尔·杜桑（1887-1968年）的装置作品《泉》，它在艺术史上的重要地位不亚于任何一幅画作。把现成品放置在美术馆，也许是一种讽刺，但人们从新的角度去看它，这样它原有的实用意义就丧失殆尽，《自行车车轮》《带胡须的蒙娜丽莎》都使原作品获得了新的内容。

5.1.3 哲理性的视觉化演绎

课题来源：

哲理也是一种概念的表现方式，是较为成熟的关于宇宙和人生的根本原理的哲学观点。人类存在于地球，关于我从哪里来，到哪里去，我是谁，宇宙是什么等问题从未有过可信的答案，但人类却孜孜不倦地搜寻。人类对宇宙知之甚少，这些探索，是关于天文的、科学的、哲学的，同时也是艺术的。关于这些思考，科学家通过猜想、计算，而艺术家则通过视觉化的演绎表现出来。人们做的任何事情都是在体验人类的生存和价值的问题，并以各种艺术表现形式将自己思考的过程、经历的事情、思想的成果呈现出来。人类的智慧虽还不足以解释人类和宇宙的终极问题，但总会出现有智慧的人，他们会对隐藏在事物表面和直接意义之下的人生哲学做出诗意的阐释。

课程内容：

哲理性的设计具有明确形而上的精神价值取向，能将普通的生活道理抽象化。一种是设计师将自己个人参悟到的哲理通过视觉化形式表现，表现出内省的沉思和灵感的顿悟。另外一种则是对别人的名言哲理的表现。历史上先哲的启示、伟大思想文明、带有哲学内核的深刻思索的诗词等都是表现的对象。

图 5-3 枯山水是日本侘寂美学的体现

课题目的：

学习和思考，利用设计达到更高的精神追求，研究和探索含有抽象哲理，包含某种世界、人生启示的设计，用独特的人生观、价值观理解设计。哲学的特征在于追问本质，不断反思，设计这类课题的目的也在于此。

课题链接 1：哲理诗——"诗中言理""以理为诗"

清华美院毕业设计作品《顾城的诗》以面粉铺满桌面，堆积抹平，观众可以用水泥刻印的模具在面粉上盖出一段段诗句，这些来去随风的作品没有固定的形态，一直在微弱地变化，气息一如顾城小时候看到白墙时空落的感觉。

课题链接 2：侘寂美学（Wabisabi）

对 Wabisabi 美学钻研甚深的李奥那德·可仁（Leonard Koren）的诠释是：一种不完美的、没有永恒不变的、不完整的时间美学。

Wabisabi 美学是一种对人生稍纵即逝的深思，接受生命中无可避免的本质，如生老病死、花开花谢。

借用枯山水的诗意（图 5-3～图 5-5），在各种材料和媒介中转译，以简单重复表达修行的仪式感，以残缺表达惜物，以缩小的世界表达开阔的心境。

图 5-4 以枯山水为灵感的服装设计

课题链接 3：象征的意义

乔治·德·基里科（Ciorgio de Chirico，1888—1978）对于揭示表象之下的象征意义非常感兴趣，其表现特点是使用形而上的绘画手法和造型手法。

图 5-5 可以食用的枯山水

在无差别的领域——自然领域中，点的积聚是经常发生的，并且它们常常是无目的的和本质上是必然的。自然的形式空间中真实的微粒，

具有与抽象的（几何学的）点同样的关系，就像绘画的点一样，显然这个圆满的"世界"在另一方面可能被认为是一个封闭的宇宙构成……然而无论大小，都始终创自于点。——康定斯基

课题1：零与形而上——The Nothing

零是一个数字概念，整数系统中一个重要的数，小于一切自然数，介于正数和负数之间唯一的数，记作"0"。罗伯特·卡普兰所著的《零的历史》涉足数学、哲学、科学、文学等领域，从科学研究的角度将零的曲折身世深入浅出地娓娓道来，带领人们透视了这个通往无限的圆圈。

在哲学中，佛教大乘空宗的"空"也是零，可以看作是原点，也是万事万物的根本出发点。道学中老子"万物生于有，有生于无"，对于有无之思，存在着的"无"（有的无）和"无"的存在（无的有）。

从零作为切入点，思考东西方文化之下的对零的不同理解。

课题2：Bruce Mau 成长不完全宣言——乌特勒支艺术学院工作坊

Bruce Mau 是著名设计师，宣言是他对设计方面的心得，学生以每一条格言为出发点，任意做出一件作品，可以是静态或动态的，也可以是作品或行为。例如"少即是多""过程远远比结果重要"等设计理念的视觉化表现。

课题3：关于思辨——惠子"历物之意"的十个命题

解读惠施的十个命题，体会他对自然界的辩证分析。例如："至大无外，谓之大一；至小无内，谓之小一""大同而与小同异，此之谓小同异；万物毕同毕异，此谓之大同异""天与地卑，山与泽平""日方中方目光物方生方死""南方无穷而又穷"等。设计要求以现实世界的事物象征存在物，并窥视、表达精神世界的追求。

课题4：绝对与平衡——黑中之黑、白中之白、黑中之白、白中之黑

5.1.4 形态的变体与演绎

课题来源：

形态是指一个物体的外部形式、外观和状态。一个物体之所以成为"物"，它除了拥有特质属性之外，还必须通过外观形式加以表现，即

它是一种实体。形态是物的多重感官集合体，是质料和形式的综合。物体的性状在环境中不断地运动，例如，水的固态是冰，水的液态是汽。还有一些特殊状态，例如中子态、超固态、等离子态、费米凝聚体。这是科学中的一般形态分类，在艺术设计中，经过艺术家的创造、艺术的加工，可以利用外部形态表达内容和情感，通过具象、抽象的形式给视觉、触觉、听觉等以感官刺激，从而传达信息。当然，艺术设计中还可以出现偏离现实、超现实、虚拟现实的形态，如从单一形态向混合形态的变化、具体形态向虚拟形态的变化、固定形态向运动形态的变化。在设计的现实中，形态则可以超越自然，完全按照人的构思表现。

课题链接 1：自然形态的演绎——高迪的建筑

高迪的建筑将众多自然元素进行变体和演绎，这些形态似有似无的变形重现了自然中的物，让人时不时地体会到那神龙见首不见尾的点睛之笔。巴特罗之家的楼体是动物骨骼的变体，屋顶的烟囱利用马赛克和陶罐拼接成鳞片和脊柱，像一条蜿蜒的龙的局部，马赛克便是那层叠的鳞片，略带圆润的几何性状，并非写实地再现自然，而是精彩的点题，通过艺术手法来进行变体与演绎。再如一片挨着一片的拱形的石膏屋顶，像是庞大动物的骨架，让人有种被吞噬在巨兽体内的幻觉。圣家堂是高迪一生最宏伟的巨作，他在该建筑中尽情使用大量来自自然物的元素：成片的森林、堆积的果实、集结的鸟儿、曲线、层叠。高迪的作品中自然物与建筑的交叉体现了人类大胆的想象，也是形态演绎的佳作实例。

课题链接 2：《皮肤＋骨头：时装和建筑的平行实验》

这一组实验作品来自于两个不同专业的交叉，探索了艺术、建筑和服装之间的关联性。

课题链接 3：折叠——对一组图像的诠释

美国艺术家 Eli Craven 的作品《荧幕恋人》是一组以折叠形态重新诠释图像的作品，这一组摄影图像表现了人与人之间的亲密关系。图像内容通常是一对恋人亲吻、爱抚的瞬间，作者通过折叠缩小了空间上的物理距离，把零距离变成负距离，这通过现实超越了现实，塑造了不可能的距离，从而诠释一种内在的心理距离，诠释了人与人之间的关系（图 5-6）。他喜欢日常看画册的时候将那些经典电影图片收集起来，

图 5-6 折叠形态诠释图像意义，塑造不可能的距离

然后进行创造性的重组、折叠，最后做出这个系列作品。四两拨千斤的形态变化造出神奇的负距离，透露出作者对爱情、情欲的理解。

形多指平面维度下的，态多则指立体维度中的。在平面设计中，不乏对形的变体与演绎。图形的渊源久远，甚至超过文字，岩洞壁画中的狩猎与记载其实便是自然物的变体了。随着人类智慧越来越发达，人们开始用抽象的象征物和几何性状（包括文字）表现自然，再发展到宗教物品和工艺装饰品上的图案，从质朴的简易装饰到繁复的精雕细琢，无不是或多或少的自然再现，这些表现都带有无意识或有意识的变体与演绎。摄影技术的发展让记录变得简单，再现的功能被弱化而表现的功能凸显。艺术的主要功能在于发现，而不在记录。除去记录功能之外的艺术形式中，"高于自然"的那部分尤其具有价值。形的变化、态的变体是艺术创造中脱离现实，表现人的视角与参与的部分，体现了人的主动性的价值。电脑和各类技术的发展使得人们有越来越多的手段更加大胆地表现和创造，例如同构图形就是将两个或两个以上的不同性质的东西嫁接，使事物偏离在自然界中的本来面貌，从而使人们产生疑问和思考。电脑的功能就可以不费时日地将不同人物、场景、片段置于同一空间，表现出穿越时空的超现实景象；亦可以生成连续不断的复制图形，产生规则、连续的美感；也能形成超越自然规律的图形，例如将不同动物的肢体拼接在一起。艺术的价值在于表现事物的视角是怎样的，即艺术家是如何看待这个事物的。通过艺术家的表现和演绎，将有特点的形态展现出来，普通的事物也就变得有情趣了。而态则在形的重复、累积和组合下产生，在传统平面设计中多表现为多张纸的重叠的书籍的形态，或由多个面组成的包装设计等。除了这些平面的常态，新媒体下的当代平面设计已打破对"态"的概念，在虚拟与现实中，使用更多的自由维度诠释视觉范畴内的"态"。例如，像电脑屏幕保护图案那样生成变幻无穷的曲线或不断链接的水管，这是平面的动"态"；利用视觉差和视幻等原理创造的图形，可以通过特殊眼镜等辅助工具观看，这是平面的虚拟"态"。

课题 1：自然的形态——雪花的变异

课题 2：形式的抽离——从美食到首饰

木耳边、平菇的肌理，鱼翅、鱼骨头的形态，馄饨、饺子等面食的可塑性，从形式中提取某些特征，发展成设计的形态元素，进行首饰的设计。

课题3：视觉的相遇

视觉的相遇并不是真实的相遇，而是在平面之中，通过图形、图像的方式跨越时空，包括平面中的矛盾空间与视错觉、穿越。

课题4：延异的节奏——扩散与转换

课题5：病毒——来自自然的解构

5.1.5　形式的纯粹性、游戏性

课题来源：

对单纯极致的形式探索也是实验性设计课程训练的重要内容之一。有的设计师主张形式与内容不可分割，形式来自于内容和功能，但也有的崇尚形式至上与纯形式主义的风格，认为纯粹的极致夸张的形式表现也是艺术形态的内容，具有独立意义。对于形式与内容有没有必要一定要捆绑在一起的命题若暂无定论，那么就艺术设计教学而言，对形式的单独研究确是有必要的。因为它承担着审美、视觉感官等功能，而这些从某一角度对使用者的感受和心理也产生着重要影响，有时甚至是决定性的。特别在信息过剩的今天，形式感引起的视觉注意力前所未有的重要，尽管这种注意力被批判为畸形的和有害的。形式是指事物的外在形态的表现，这些表现可以是人为的、刻意的，也可以是自然的、选择的。通过形式感的训练，可以使设计者敏锐地发现、把握和运用具有独特气氛、风格、腔调的形态。不断追求新的、未尝试过的形式感也是大多数设计师喜爱和乐于探究的，从字体、图形或是立体的、装置的、动态的设计样式，能引起人们的注意力，挑逗人们的兴趣、带来趣味感的形式都是设计师乐此不疲的事情。

课题目的：

以形式本身作为课程的内容，在形式这一单向度上，寻找语言的狂欢，探索形式的趣味和极限。

课题1：制图＋拼贴——建筑制图、高等线、数学制图、地图、说明

图 5-7 摩尔纹

图、服装制图等一系列元素的演绎应用

课题2：平铺＋生活

将生活中出现的一系列物品以平铺的方式展现，形成一种平面的排列，造成视觉的密集感、规则感、秩序感、趣味性。

课题3：数据＋设计

课题4：网眼＋错位——摩尔纹的形态（图5-7）

5.1.6　书籍的概念与概念书的设计

课题来源：

概念书是区别于传统书籍而存在的一种探索书籍设计可能性的形式。对书籍表现的可能性、存在的可能性、艺术审美的可能性、编辑的可能性等诸多方面进行研究尝试。概念书的设计可以分为两种，一种是院校概念设计训练的一个课题，另一种则为艺术家实践的小众出版物。

书籍的概念是指由单页组成的可阅读的承载信息的媒介，是文字与承载材料结合在一起的整体。书的发展演变过程是缓慢的，真正书籍的产生是从纸张的发明开始的。

概念书的设计，可以颠覆传统书籍的图式束缚，重新回到对书这一基本概念的认识上，即合并多页而形成一个整体。在这个概念下，书籍的装订方式就打破了骑马钉、胶装、线装、圈装等单一的传统形式，例如，结合多种装订方式于一本书，混搭不同纸张，可以从各个方向翻阅，甚至不装订而只用折叠的方式累叠等。

（1）基于概念的设计：指书籍设计的核心概念。《蒲公英》是一本会长出植物的书。书籍以简笔画的形式讲述了小孩子和蒲公英的故事，撕下任意页面，种进书籍的包装——一个铁盒子，浇上水，就可以长出真的蒲公英，充满了浪漫主义色彩。其他概念设计的书有《可以吃的书》《给未来的一封信》等。

（2）图文形式的把玩：后现代的阅读方式、编排的游戏。

（3）纸张质感游戏：纸张的质感是对细腻程度、敏感度、触感的考验。选择不同质感的纸张，可以使读者体验微妙的色彩、柔韧度、肌理等。（图5-8）

（4）空间的多维形态：卷、订、套、切割、透视、折叠，除了对图片、文字、字体进行编排，营造空间、疏密、层次，书籍的形态还可以在勒口、书脊、切口等地方创新设计。

（5）装订的趣味尝试：实验性的、破坏性的、反常态的、游戏性的装订方式。

（6）材质不循常规：常规的书籍以纸张为基本材料，创新材料可以使用布、麻、板、木、瓦楞、锡箔、亚克力、混合材料、金属甚至压缩食物（图5-9）。

图5-8　用纸张模仿食材

（7）阅读顺序解构：《四方连续》提供了一种新的阅读方式。

（8）套书系统构建：以系列作为主要设计点，从整体与部分中找到切入点。

（9）体量极致大小：口袋书、巨型书，体量变化带来不同寻常的视觉可能性（图5-10）。

纸质阅读方式的概念中，阅读不只是纯粹关于文字内容，也不只是视读，它应该扩展为包括翻阅的动作、纸张的气味、纸张的触感、听觉、形态的互动等全方位的体验。吕敬人先生提出书籍设计的五感，和人的视听触嗅味五感相通，是一种综合的感知方式。

图5-9　用亚克力材质雕刻的书籍封套

数码时代的概念书与无文本阅读：以电子编排为手段的书籍设计，去掉纸张的介质后，是对书籍的形式和阅读方式的新探索。无字之书以及无内容之书，是探索"书"的边界在哪里的问题。

概念的浓缩精华演变成单纯的形式手法：编辑设计被视为近年来书籍设计的飞跃，设计师的介入使得书籍的翻阅和编排形式更加好玩、更具吸引力、更富有品质感。

课程目的：

引导学生能够以创造性的思维设计书籍。思考书籍的概念、本质，思考书作为承载信息的载体的功能和表达方式，思考人的使用以及和生活的关系。能够从书籍的整体设计角度出发，从策划、选择内容开始，到编辑、材料等各方面，均介入设计师的想法。

课题链接1：伊玛·布（Irma Boom,1960—　）的书籍设计

"社会能量"展评价伊玛·布是当代书籍形态设计发展的特别贡献

者。她的书籍设计往往是概念书的代表。伊玛·布说互联网从概念上改变了书籍，改变了书籍缓慢的静态传播特性，数字媒体技术被引入视觉设计领域，使阅读呈现另一种不同的状态，它并不是将文字信息简单地数字化，而是基于视频和互动，以图形、色彩、声音以及动画影像等方式达到多感合一的更为丰富的表现。在此基础上，应探索利用数字科技带来的更富魅力的设计，用发展的眼光去想象更多阅读方式的可能性。

课题链接2：以生与死为主题的设计——张宪

课题链接3：一组概念书

徐冰的《天书》、陈琦的《虫洞》、朱瀛春的《设计诗》、宋协伟的《半本》。

课题链接4：吕敬人关于书籍设计的概念——书籍五感

课题设计：

课题1：四方连续（中央美术学院）

四方之言——方言说；

四方连续——新的阅读方式；

四方延异——维度的剖析；

貌四方连续——续事——开放性叙事。

课题2：口袋书（德国）

极限、大小引导了书本格局的变化：超出一般尺寸的书，即超大的书装置或超小的口袋书，在极限尺寸中，体会设计的可能性（图5-11）。

课题3：装订的二次改造

折叠装订方式改观、挑逗阅读情趣：因为书籍具有系统化的特征，所以通常会以从头至尾标准的页面呈现，可是，在阅读时，某些页面的尺寸大小、折叠方式、纸张材料发生一些变化，将会给阅读带来一些调节和惊喜。只要掌握尺度，在阅读时偶尔的一些插曲、变调会给书籍带来变化，或强化书籍某一部分的内容。书籍开启方式研究也是研究书籍形态变化的重要角度。

课题4：手工书

手工制作保留人为痕迹；

当代艺术融入书籍载体。

图 5-10 书的体量变化：小的书和大的书

图 5-11 口袋书

课题 5：材料——跨越了纸张和印刷概念的书籍

材料的大胆尝试突破传统带来新意：如受到特殊限制而做的材料的调整，解放区的宣传品用仅有的纸张进行印刷，相同的内容被印刷在不同的纸张上，显示出一种独特的时代背景。

课题 6：数字媒体技术下的概念书

5.2 前卫性设计练习的课题设计

5.2.1 体现当代文化理念的设计

课题链接 1：无限放大的 100 元——顾长卫

用视觉艺术来定义这组作品是比较准确的，在显微镜下放大或超近距离拍摄纸币，超近距离地欣赏这些符号，发现会完全进入了另一个微观的视觉世界。和每天的生活有所关联的素材经过镜头呈现的模样是陌生而令人惊讶的。无限放大把素材从熟悉带入陌生，从宏观带入微观，从理性带入感性。选择纸币作为表现对象，是作者对于当代生活的一种观察，这并不简单意味着某种喜好、褒贬，它是在生活中累积的感受，是一种长期的思考。它所体现的文化寓意也是多元的。

课题 1：为特殊人群、弱势群体设计

盲人日历——高桥正实。

课题 2：环保生态、可持续发展的设计

思考关于"全球化"现象对人性尊严的挑战，寻找设计中人与社会、自然与生活、设计与自然之间的交融。

5.2.2 具有先锋色彩语法的设计

先锋与保守相对，先锋派的作品往往带有激进的反叛精神，主张反对传统模式，实践革新，抛弃旧的成规，创造新的设计观念、叙述方法。先锋的本质特征就在于它的独创性、反叛性与不可重复性。具有先锋色彩语法的设计，是对审美理想中的自由、反抗、探索和创新的艺术表现，

是与世俗潮流逆向而行的操守,是对设计语言的可能性前景的不断发现。

每个时代都有那个时代的先锋人物和先锋作品,也作为那个时代的标志性的样本,是敢于挑战传统的思维和固定模式,并突破性地创造出新语言和新观念的行为。

课题1:先锋的字体:为先锋电影设计片头字幕

课题2:杂乱的能量场:噪点、噪音、干扰信号、打乱序列、电子、偶然

课题3:扭曲的视觉

(1)弱视:模仿各种弱视(例如近视、弱视、色盲等)人群的观察,体验弱视,做几组字体。

(2)窥视:以图像的方式表达这一主题词,可以利用影像、照片、后期处理等手段呈现。

(3)透视:利用科技手段为辅助,设计一组具有透视性质的海报。

(4)幻视:以迷幻、幻觉、变幻、奇幻、梦幻为关键词,设计一段视频。

课题4:凝固的动态

5.2.3 借鉴当代艺术手法的设计

当代艺术能表现多层次的心理结构,表现内心的碰撞、矛盾、冲突、升腾、逆转、激荡,也可以表现对生命的由来去向的思考,对世界意义的思考。通过当代艺术,对于人在世界中的存在,感受心灵的流动、变化,这一切来源于人类在宇宙中的孤独感,人的生存之孤独感,生命对抗世界不确定性之无力。

当代艺术的语言不再以传统的形式和古典技法设立门槛,而更加注重纳入多元的表达。

课题1:毁坏——残损的作品

以平面设计为切入点,以毁坏为手段,设计一个装置作品,并展示陈列效果。

课题2:对立——并置的作品

两个作品并置,体现其中的关系,如矛盾、冲突、抵制等。

课题 3：潜伏——隐藏的作品

以多种手段将作品隐藏起来，例如可以借助光影、材料、科技等手段。

课题 4：未完成的作品

故意留白或留空，引起观众的关注、猜疑和联想。

图 5-12　只有在红蓝光下才能显现的图形

5.2.4　具有未来意义的设计

课题来源：

具有未来意义的设计究竟会是怎样的？在科幻小说、电影里常出现超科技的、匪夷所思的、形态酷炫的场景和产品，是人们构想的在未来模式下的生活。除此之外，立足于检视今天人与物的关系，改善人与自然的关系，以未来为指向，孕育明天的种子。以未来问题为研究对象，对未来做出预测、进行研究。如 Norman 所说，预测未来最好的方式是创造未来。

20 世纪初，未来主义绘画主要阐释运动、速度、变化的过程，讴歌现代机器与科技。在那个年代，立足于工业社会，反叛现世而倡导新科技，是那时所能预测的未来，而当今后工业社会，在新技术革命、智能时代、大数据时代的背景下设计的未来又是怎样的。自然科学、天文、物理、化学、机械、电子等都是科幻的素材。

课题 1：科幻（Science Fiction）（图 5-12、图 5-13）

科学幻想在电影里出现的场景是未来的，幻想宇宙中其他星球是怎样的，穿越时空、异度空间、不死之身、隐形能量、驾驭自然等，这种人类愿望和科学愿景往往在视觉上超越现实，飞碟、机器人、服装、道具、宇宙飞船等形态的设计都代表了概念设计的一个新高度。设计作品时借助材料表现科幻的视觉效果，利用透明荧光剂、裸眼 3D 效果、红蓝互补色 3D 眼镜、led 灯等材料表现奇幻的光。

毕业设计：会呼吸的海报——光导纤维海报

毕业设计：《白》这一作品中，白墙看起来是空白的，只有在蓝紫色光激光笔的照射下，才会显现出内容。

图 5-13　越来越多的科学技术应用在设计中

课题 2：高技派

科学技术的发展带来技术革新，新机器为设计带来未曾预料的效果，同时，设计的发展也对新材料、新工艺的革新提出要求。

课题 3：生长—变异

5.3 "反"的意味设计练习的课题设计

在人类文明积累的过程中，我们会对已有的成果达成多数的认同，对推崇的主流和经典设计也是如此，那些大师的作品在人们心目中总是熠熠生辉的。同时，也会有一部分人对这些经典提出质疑，甚至逆向而行，另辟蹊径。"反"的意味的设计是逆向思考，"反"设计、"反"装饰……

5.3.1 体现矛盾性与复杂性的设计

英国建筑师的作品《悬空的建筑》，是在市中心建立了一座视觉上完全悬空的石材建筑，它其实是利用泡沫材料制作而成，所有钢架结构安装在依靠在这栋建筑边一个隐蔽的贩卖车上。

质感的诧异：石头海绵沙发，模仿石头的质感，却是泡沫的触感。

课题 1：不可翻阅的书——从《不裁》得到启发

课题 2：悬浮

课题 3：第三只眼

5.3.2 价值与功能的颠覆性设计

实用与功能并不是衡量设计的唯一标准，正如设计师的服装秀里出现的大部分服装并不是为日常所用。在商业社会，消费主义、功能主义至上的今天，还有一些颠覆价值与功能的设计，它们有着独立存在的价值和必要性。

当一些概念被设计出来，它还仅仅只是概念，没有实现的条件和可能，例如一些概念车的设计，还没有技术可以支持生产，但是概念的提

出，就颠覆了原有的设计。创新不是局部调整，而是质的飞跃。

（1）对价值的颠覆：对重新定义、道德建构、生存方式、利益判断、心灵羞涩、价值去化等问题的思考。

（2）对功能的颠覆：对不能使用的设计、不能实现的设计、功能转换的设计等问题的思考。

对传统的颠覆，是从另一端看过来，从逆向的角度去尝试，这种对立的立场，在设计中与经典对峙，形成另一种模式。一些看起来毫无意义的设计有没有存在的必要，例如生长的书、吸墨水的日历等，这些设计的存在有没有价值？但当人们发现"无意义"的意义时，它又有向另一端无限展开的可能。

5.3.3 变异的、另类的、逆向思维的设计

《诺贝尔奖获得者与儿童对话》一书肯定了孩子提问的价值，诺贝尔奖获得者与儿童这两类截然不同的人群的对话，显然把儿童放在了一个与顶尖人物同等的平台上，凸显了提问的地位和价值，尊重了儿童的思维和好奇心。书中例举了十几个天真的提问，并请诺贝尔奖获得者一一作答。例如，你究竟为什么活着？我们为什么必须上学？为什么有男孩儿和女孩儿？空气是什么？这些问题看似简单但又非常深刻，有些甚至关乎人类的生存和意义。据说孩子的好奇心会随着年龄的增长慢慢减少，在他们学会更多的知识后，接受比质疑占有更大的比重。成年人很少考虑这些幼稚和无用的问题，对答案也敷衍了事，而这些提问正是人们了解世界的角度和课题，往往只有科学家和行业中的顶尖人物才能解答。因为孩子对世界一无所知，在他们没有被现有的文明教育之前，他们的求知欲和好奇心本能地驱使他们提出问题来了解世界。儿童可以随随便便提出关乎人类生存的重大问题，可见其中有两点是非常宝贵的，其一是未知，其二是好奇。未知可以清除既有的干扰，让问题回归到零点，而好奇则帮助发现问题，寻找答案。实验性也正好具有未知、偶然和兴趣、好奇的特性。

课题1：挤压、破坏、瓦解

压缩一切，把具有空间体量的东西压扁，例如一个可乐瓶，发现其

中的变化和形式，利用这种形式作为设计的元素展开进一步设计。

课题2：暗黑系——崇尚黑暗的、魔幻的力量

课题3：植入身体

如何运用科技的、虚拟的或一些有趣的手段，将图形植入身体。

5.4 数码化设计练习的课题设计

5.4.1 非线性实验练习

"线性"（Linear）原本是数学概念，"线性系统是指系统对于某种力的响应，是严格成比例的,不会出现像混沌行为那样力的巨量扩展……非线性系统的行为模式则是变化多端的，几乎不能用精确数学描述与分析"。[3] "非线性"（Non-linear）指变量之间的数学关系，不是直线而是曲线、曲面或不确定的属性。非线性是自然界复杂性的典型性质之一，与线性相比，非线性更接近客观事物性质本身，是量化研究、认识复杂知识的重要方法之一。[4] 非线性系统表征为各变量变化不均匀也不成比例，系统存在着不确定性、随机性和偶然性，变量本身或之间牵一发而动全身，是不稳定、不规则、无中心、非秩序、不可预测的（图5-14）。

[3] 詹和平、徐炯主编：《以实验的名义：参数化环境设计教学研究》，东南大学出版社，2014年，第17页。

图5-14 非线性的随机性和非秩序性

非线性编辑是相对于传统上以时间顺序进行线性编辑而言。非线性编辑借助计算机来进行数字化制作，几乎所有的工作都在计算机上完成，不再需要那么多的外部设备，对素材的调用也是瞬间实现，不用反反复复在磁带上寻找，突破了单一的时间顺序编辑限制，可以按各种顺序排列，具有快捷简便、随机的特性。非线性编辑只要上传一次就可以进行多次编辑，信号质量始终不会变低，所以节省了设备、人力，提高了效率。非线性编辑需要专用的编辑软件、硬件，现在绝大多数的电视、电影制作机构都采用了非线性编辑系统。[5]

课题1：繁衍——变量、变质的过程

单形元素的不规则演化，从一条曲线的流动开始，向无数种曲线渐变与交织。《高山流水》《雨打芭蕉》等筝曲系列海报作品就是利用线条

[4] 百度百科。
[5] 百度百科。

的繁衍，找到自动生成的变化规律，形成优美的韵律。

课题2：生成——平面中的参数化意向

课题3：分形艺术（图5-15）

分形理论的提出最早是在数学领域，由数学家芒德勃罗提出，其理论基础是分形几何学。分形艺术（Fractal Art）作品是基于分形理论通过计算机程序编辑生成的艺术创作作品。分形艺术研究不规则几何元素带来的无穷玄机和美感，其维度并非整数的几何图形，而是在越来越细微的尺度上不断自我重复，是一项科学与艺术的融合，以科学激发艺术想象，又以艺术美感激发科学想象。分形艺术的应用领域跨自然哲学、建筑艺术学、计算机图形学、音乐学等多种学科领域，体现出许多自然法则与深奥的数学哲理。分形艺术把数学方程式转化为视觉化的、可见易懂的艺术作品，把抽象显现化，并通过数码技术展示了无尽的图形繁衍的可能性。这种图形繁衍可以称之为数字图形繁衍，是因为它符合了自然生长的法则，具有某种神秘的生命感和生长性，以计算机编程为母体，每个局部都有极强的繁衍功能，如此以秩序加混乱往复。

图5-15 分形艺术图形

《淹没》（设计者：Squidsoup，其中包括国际艺术家、研究人员和人员）是混合媒材装置艺术，8064盏灯悬浮在一个天花板上，观众穿越琳琅满目的灯，挑战自然的空间观念。该作品结合声音、物理空间和虚拟世界，使人产生沉浸的感觉，参与者可探索、体验在屏幕和环境光之间的场景。游客通过成串浮动的灯泡时，灯光开始闪烁，疯狂而充满活力，移动照明搭配电子配乐，带给观众一个不同的体验（图5-16）。

5.4.2 数码化印刷实验练习

数码化印刷的印刷全过程都数码化。印刷技术发展到今天已经顺畅地衔接了设计和制作的各个环节，不仅简化了传统印刷繁复的流程，减少了众多的设备和复杂的工序，而且解决了传统印刷需大批量起印的麻烦。它是区别于手工丝网印刷的机器化印刷。

课题1：试错印刷

课题2：瑕疵与坏片

课题3：CMYK（印刷四色模式）

图5-16 利用分形设计的混合媒材装置艺术

课题 4：印刷网点

5.4.3 数码化综合性设计练习

数码技术以数码科技和传媒技术为基础，它的发展大大改造了平面设计的面貌，并以难以想象的速度发展着。它利用科技让设计呈现出更为多样的一面，确实延伸了手工无法企及的部分，使人类的想象力得到新的解放（图 5-17）

数码后期：数码后期狭义上是指利用电脑技术对照片的渲染、美化处理，但因照片的数码化也模糊了照片与图片的概念，所以我们也可以理解为数码后期是利用电脑技术对图片进行加工处理，特指在原图片的基础上继续处理，也可以指对动态视频做特效，电影里的这种手法被称为视觉特效。数码几乎改变了设计师的工作方式，大多数工作都可以完全在电脑上完成（图 5-17）。

虚拟视觉：在凸镜、放大镜、红蓝镜等透视下产生的虚拟的视觉效果

图录树：数码编程在信息设计应用中的典型案例群。

微观影像：以微观摄影为基础的影像实验。

课题 1：寻找滤镜的力量

滤镜是运用图像处理后的各种效果。特别是在 Photoshop 中，菜单中包含了很多简单易操作，但看起来又具有神奇效果的滤镜，此外还有很多其他外挂滤镜可以下载使用。滤镜操作简单，一键到达，可是光靠滤镜是难以达到完美效果的，因为滤镜的效果直接而强烈，使用时需谨慎、恰当。这些滤镜的设计本身就只是一个单独的效果而已，它并不是一个完整的设计。

课题 2：代码绘图

代码绘图是指利用编写计算机程序来实现艺术设计。Processing 这种新兴的计算机语言，将艺术概念和程序设计相结合，用运算的方式实现艺术作品设计。艺术家在网络环境下，学习程序语言，如虎添翼，除了通过对图像和文字的摆布，进而可以摆脱软件的限制，跨领域地对数字技术和艺术进行想象，通过计算实现图形设计，连动态模式和互动模

图 5-17 利用数码技术软件设计的图形

式都可以全盘掌控。例如，一个动态的蜘蛛网不断生成变化，通过程序的编写，观众走过画面，会牵动蜘蛛网而引起有趣的互动。再如，利用重复、旋转、倒置、链接创造出庞大的高设计密度的图形。还有信息图表中的动态数据生成也是依据程序编写而成的，它很好地结合了科技性、艺术性和功能性，使之融化为一体。

5.5 偏重于材料、工艺与技术的课题设计

5.5.1 材料实验性设计

材料可以体现物体的质感，这对于真实触摸到的作品的设计有重要意义。

材料一直以来是设计者源源不断的灵感来源与创作基础，对材料的特性、质感、延展性的研究具有重要价值。包豪斯的设计课程体系中对造型材料的研究、表现技法一直占有很大的比例。欧洲现代设计教学也延续着这个传统，材料课程归类为多个工作室而存在，学生可以按照自己的创作需求选择合适的工作室。工作室的分类大多是以材料类别分类的，例如，南京艺术学院工作室就有陶瓷、木工艺、金属、玻璃、印刷、漆艺等种类。材料也是贯穿设计始终的，是设计表现的依赖。对材料特性的了解和自由运用是艺术设计学习的基础和重要能力。

在装饰工作室里，我们总能发现稀奇古怪的废品、零件、破旧材料，它们被捡回房间后，这些粗糙、细小、废旧的大大小小的古怪东西却总是散发出独特的光芒。当它们被拼接、安插在造型构成中时，我们会惊奇地发现这些材料的组合竟然有着不可思议的可能性，带给人们无尽的想象空间。

材料不仅带给人们丰富的视觉冲击，而且还挑逗着人们的触感，人们对这些触感的经验又反射到视觉中，影响着人们的思维判断。例如，*Spoon* 是一本关于产品设计的书籍，封面使用弯曲的钢板，颠覆了传统视觉上书籍的柔软质感，取而代之的是工业感和刚硬挺括的线条，塑造

图 5-18　纸雕

图 5-19　金属材料加雕刻工艺

图 5-20　毛毡材料

图 5-21　线材料装置

出酷感的同时还可以托住厚厚的内页。原研哉先生设计的著名的医院导示系统，利用棉布套袋和充气囊代替型材，营造出柔和安全的环境，一改标识系统采用金属型材的习惯性做法，是运用材料实现设计思维的经典案例。它既是实际应用的案例，又是前卫的具有实验性的作品。

纸张、木材、玻璃、织品、毛皮、金属、陶瓷等材料，带给人们各种心理体验，温暖、现代、柔软、时尚、坚实或细腻。这些材料作为设计的一部分，要么和谐地装载着造型样式，要么和形式发生冲突或反差，要么引导人们重新思考材料存在的理由，总之它不可避免的成为设计的重要部分。材料有着各自的语言，放在那里，材料自然就会说话。材料的语言不仅有着直观的、粗犷的表达，也有细腻、微妙的感情。例如，平面设计中占有重要地位的纸张，它的厚薄、挺度、白度、韧性等方面的细微差别就足够让人细细品味。也许这些形容比较抽象，那么想象翻开一本书的时候，"沙沙"的响声便是软硬适宜的声音。在翻读右页时，被轻轻握在左手卷起的页面，正是用材料质感在与人们进行互动。最重要的是人们阅读的每一个字迹、图画都被纸张以温和的颜色衬托出来，形成对视觉的安抚。信息时代的到来让人们置疑过纸张、书籍是否会继续存在，但就像照相技术不能取代绘画一样，纸质书籍也必然以其不可取代的特性存在下来。技术的发展使纸张也突破了传统的概念，不仅在染色、折皱、纤维、质感等方面有了很大提升，使得采用新工艺的纸张层出不穷，还利用打碎、折叠，与布、金属、塑料等材料进行新概念式的综合开发，在特性、细节、质感上开创了纸质材料的新天地。

通过材料的并置与堆积，粗糙的木块、反光的锡纸、柔软的绳子、尖锐的玻璃碎片、塑料、木片、刨花、易拉罐等在平面设计中让学生感知运用这些"真实"的材料会大大突破"平面"的局限性。延展平面视觉样式，并促使学生从触觉、视觉等多维度认识材料、使用材料。将多种材料综合、并置、组合、构成，每种材料的特性各自呈现并相互对话。在设计中学会运用材料的性格、语言和工艺。在 2011 年艾图霍芬设计毕业展（图 5-18～图 5-23）上，一只由木头、纤维、石头、金属等材料组合成的小熊玩偶唤起人们在冷漠都市的情感，让人们从过多的虚拟世界中对电子产品的视觉、听觉单向依赖中回到多维多感的现实。

现代平面设计的开端是伴随着摄影和印刷技术而诞生的；西方的设计艺术教育萌芽是在"工艺美术运动"时期，行会对以工艺为主导的生产模式的训练中成熟起来的；包豪斯自创始以来的各个时期，技术与艺术一词就被紧密地联系在一起，工艺的实践与探索成为设计探索的重要方面，可见，设计自诞生之日就一直伴随着工艺技术而发展，从未间断。工艺是达到最终制成品的方法与过程，设计品的最终呈现效果与其有着密切联系，好的工艺能使设计尽量还原构思者的设想，以精巧技艺展现艺术之感，反之，不到位的工艺则使设计大打折扣。在平面设计的课程中，不仅要求学生探索以印刷为主体的工艺形式，包括丝网印刷、胶印等，还要求学生能掌握其它工艺的技巧，例如：陶瓷、木、金属、纤维、玻璃、塑料等，以便综合运用。学生因为能够运用这些技能、技术参与到实践中，制作和实现出创造性构想的设计作品。

图 5-22　木板上的激光雕刻

课题 1：编织的平面——纤维、刺绣、缝纫

课题 2：平面的肌理——综合材料

课题 3：透叠的平面——透明材质

图 5-23　刺绣书

课题 4：映射的平面——通过反光材质塑造映射的视觉效果

5.5.2　工艺实验性设计

现代平面设计是伴随着摄影和印刷技术而诞生的；西方的设计艺术教育是由"工艺美术运动"时期，行会对以工艺为主导的生产模式的训练中成熟起来的；包豪斯自创开始的各个时期，技术与艺术一词就被紧密地联系在一起，工艺的实践与探索成为设计探索的重要方面。可见，设计自诞生之日就一直伴随着工艺技术的发展，从未间断。工艺是达到最终制成品的方法与过程，设计品的最终呈现效果与其有着密切联系，好的工艺能使设计尽量还原构思者的设想，以精巧技艺展现艺术之感，反之，不到位的工艺则使设计大打折扣。在平面设计的课程中，不仅要求学生探索以印刷为主体的工艺形式，包括丝网印刷、胶印、特种印刷等，还要求学生掌握其他工艺技巧，能综合运用陶瓷、木、金属、纤维、玻璃、塑料等材料。学生因为能够运用这些技能、技术参与实践，所以能制作和实现创造性构想的设计作品（图 5-24～图 5-27）。

图 5-24　凹凸工艺

/第 5 章 实验性练习的课题设计

西方的设计教育的发展是延续性的，从手工艺到工业革命之后运用各种设备创造设计产品是一贯的传统。设计教育强调动手制作的能力，同时注重技术的更新。

设计促进技术的不断发展，技术支持设计不断探索。设计行业的人们永远不会满足于停留在对现有技术的应用上。设计是创新、创造，通常对材料不同寻常的运用可能会改变现状，发现新的可能性，让生活变得更有趣味。对于工艺，设计者还是保持着一贯的实验态度，才能发现新的花样，创造新的样式，变换新的形式感。对现有工艺的实验方法有：

① 将现有工艺应用在不同的材质上；

② 将错就错，或对错误的重新解读；

③ 几种工艺的混合实验。

图 5-25 利用模切技术产生光影空间的书籍设计

有的机器在制作的时候是有专门供应的材料，那么制作出来会是我们通常知道的效果，但如果将其中一种材料换掉，就会产生无法估计的结果。例如雕刻机是用来雕刻有一定硬度和厚度的板材、金属、有机玻璃的，如果换成低质硬板，试想一下结果，纸张的材料特性使其碰到激光高热会烧热，通常这种效果无法预计会烧热到何种程度，所以带有偶然性。正是这种不确定性使作品产生有机的魅力，从而突破机器雕刻规则的痕迹。在美国版画 50 周年展上，就有利用这种实验工艺创作出来的作品。边缘的残破肌理呈现出忧伤、怀旧的格调，是单纯用机器或单独用手工都无法实现的效果。

图 5-26 印刷中的烫金工艺

在印刷过程中，印刷的废料因为多次的叠印产生出层次丰富的色彩与构成，效果也富有戏剧性和偶然性，这些被称为"坏片"的废品，在设计者眼中却有着后现代的混杂、无规律节奏之美。在印刷工艺中，有意地利用叠加、透叠、错位等校对过程中的无意之美，可达到意想不到的形式感。

另外，印刷校对之用的对准线、校准色框等边条有着色谱类似的线条与色块。无论是色彩还是形式都有规律地展示了颜色的色相、饱和度、透明度，极具形式美感，也给予设计者很多灵感。利用此类工艺的"错误"可以发现或创造出另类的视觉感受。

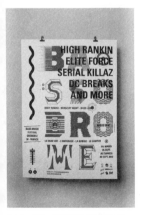

图 5-27 印刷中的荧光色

现代工艺中，各种工艺并非独立存在。材料的混合，工艺的穿插配

137

合使用使作品产生丰富的质感，延伸出千变万化的可能性。例如在书籍装帧中运用刺绣工艺，使纤维艺术和印刷工艺结合使用，令人耳目一新。这种局部使用工艺的手法因为各种工艺的实验现在已经被广泛使用并不断产生出与新工艺材料的碰撞。书籍设计中工艺的提升和实验反过来使得工艺大大进步，为未来的工艺创造更多可能。所以如果在几年前，喷会还只能使用写真纸进行写真喷绘。利用如宣纸和特种艺术纸版的实验使得技术开发者对材料进行改进，现在有了专门模仿油画布、国画纸的材料，使得喷绘效果有了更多的选择。设计者还有理由期待更多效果的研发和普及。

对于纸板的实验和开发也层出不穷，例如利用热敏纸传热变色的性能设计名片，当对方接过名片阅读的片刻，拇指接触的一端变成红色，观众惊讶地发现这种工艺带来的趣味性，让名片传递这一互动变得更加有意义。

这种高技性、跨越性的融合与合作延展了工艺的所能，为设计增添了无限可能。

5.5.3 技术实验性设计

科技手段创造了新技术，并应用于艺术领域。高技术与低技术同样可以出色地表现艺术，这是艺术家个人的擅长和选择。

课题1：雕刻时光——3D技术
课题2：错误的实验——非常规技术应用
课题3：参数化与平面设计

参数化（Paramatric）是建筑领域产生的概念，由追溯变量化设计而来的，是一种计算机技术构造机械、模型的方法。它的迷人之处在于以工程关系和几何关系来指定设计要求，可以设计出相关构件的关联变化，充满自然和数字的美感。在南京艺术学院设计学院，2010—2014年间展开了多次中外参数化设计课题实验，成果丰富。参数化作为一种新的设计思潮和风格，正在从建筑拓展到各个领域：医学、景观设计、服装设计等，平面设计亦可以借鉴参数化的形式特征，作为设计的表达。在《以实验的名义：参数化环境设计教学研究》一书中，徐炯的教案中

提到了许多概念与教学方法：

混沌理论（Chaos Theory）：一种确定性的内在随机性，从有序中产生的无序运动状态，无序中蕴含着有序。

涌现理论：蚂蚁结队前行、鸟群的集体飞翔、鱼群的动态游走，是一种远离平衡状态下的稳定的动态。

褶子思想：褶子叠褶子，褶子生褶子，直至无穷。

生成思想：英国语言哲学家维特根斯坦（Ludwig Wittgenstein）认为，"生成的结果是形成无数处于时空边缘、'家族相似'但不能'类同化'的'事件'，而系统就是在这种关联的拓展和重组中穿越不同的层次，不断改变自身性质，而根本无法固定在某个特定的领域之内"。[6]

参数化构成的形式法则可以作为平面设计的借鉴。

[6] 詹和平、徐炯主编：《以实验的名义：参数化环境设计教学研究》，东南大学出版社，2014年，第10页。

5.5.4 综合性印刷效果实验练习

印刷是平面设计发展几十年以来最重要的载体与媒介。印刷的发展跨越了三个大时代：雕版与活字印刷的传统印刷时代、以工业机器为基础的现代印刷时代以及正在经历和发展中的数字印刷时代。印刷工艺的课程让学生了解印刷发展的历史、各种印刷技术的主要原理和印刷流程，学习印刷设计的要求与制作。从印刷的发展历程看来，每一时期的印刷都产生了印刷技术飞跃发展而令人刮目相看。传统雕版版印刷的手工与斑驳之美、丝网印刷的油墨层贴与堆积之美、现代印刷的机器工艺痕迹都是值得保留和细细品味的。

印前印后工艺的综合效果应用，也让平面设计显得更加多彩，如透明的菲林片，从100%的黑色到域网灰度的色阶变化，让设计表现单色的过度变化之美。印后还可以使用各种工艺，如烫印、印白、凹凸、索线、专色印刷、panton及荧光色、模切等（图5-28）。

从印章、雕版印刷等视觉肌理得到启示，利用最原始的刻、转印保留了印刷的斑驳、飞白，用橡胶水来转印这一技术也是模仿拓印。而转印的过程经过100%地还原原图、原物，这种图像的损失在某种程度上对于现代印刷来说也是技术上的局限，可是对于设计来说却蕴含了人工的自然痕迹。现代印刷避免了手工印制难以套准、色彩不还原等缺憾。

图5-28 印刷的叠加效果

图像因为像素大小问题在印刷时会产生不同网点（网点是由图像分色形成，用放大镜可以看出）、马赛克，而这种数码图像持有现代的形式感。

课题1：印刷的视觉——以 Carl Martens 为例
课题2：特种工艺的实验
课题3：海报设计——CMYK
课题4：叠印实验

5.6 实验性设计练习的课题设计

5.6.1 偶发性设计练习课题

课题来源：

关于偶然性：设计与艺术都来自于自然，自然看似有规律，其实是未知和偶然的，有序中包含无序，无序中蕴含着有序，设计越接近自然，越接近人的本质，就越容易与自然达到和谐，符合自然的规律。实验的好处在于因为过程中的自发性和偶然性的出现，可以让人参悟到某种"必然"，并在"必然"中找到线索，找到思索的源头。学生可以从必然与偶然之间找出设计的出路。偶发艺术（Happenings）是指盛行于20世纪60年代的即兴发生的表演艺术和美术流派。偶发是形态迷人的、不可重复的、随机而不可多得的，这种富有变化、难以琢磨、不可预知充满神秘感和惊喜。

课题目的：

通过对实验过程中偶发事件的记录、观察、控制，提高审美判断力，掌握对偶发形态内在复杂结构和周期的判断，观察非机械模式的能量转换与平衡，并在此基础上引发设计灵感，得到设计的元素或概念。研究偶发形态的种类和生发方式，在设计中展开以此为参考的形式生成原理。

课题解读：

偶发形态的变化性：在《探索·发现》栏目里，海洋里鱼群的集体

游走变化，总是令人百看不厌，鱼群像是一个充满柔性空间曲面的整体，下一秒就生发出意料之中又意想不到的状态，从这里涌现到那里。

艺术家可以创造一些条件让自然形态发生，事物在运动中留下变化的痕迹，捕捉到瞬间的无规律形态。偶发形态具有不确定性，在行为进行时，并不知道最终结果是怎样的，以及何时以何种方式出现。例如，墨汁滴入水中的形态是无法控制的，每次的墨量、释放角度、速度都会引起形态无穷的变化（图5-29）。记录色粉粉末运动瞬间的影像作品也表现了作者沉浸在自我创作空间，探索色粉受到力的影响跳跃、弹落的各个偶发瞬间。

图5-29　水墨的偶发性实验视频

对偶发的控制：艺术家对偶发过程的控制与选择正是他思想、精神的轨迹，凭借忘我、尽兴的创作，在其中游戏、诱发、干扰、顺势、调整、处理，以达到自然天成中寻找精神与形态的高度统一。在创作中，放松心态，投入创作，即时记录下痕迹、效果，体会大自然和人共同创造出的过程中的有效形态并得到愉悦。艺术家对偶发的时间和效果的控制与操作是决定设计最终效果的关键（图5-30）。一些利用偶发手段的作品，例如用圆珠笔系在柳树枝条上，风过笔动，在纸上"写"出、"画"出诗意的痕迹，貌似自然天作，实际是艺术家借自然之手展现内心的禅意。

图5-30　字体的构建与瓦解

课题链接1：《火药系列》——蔡国强

《火药系列》创造了实验性的绘画方式，利用爆炸瞬间留下的痕迹，用破坏的方式去塑造形态，探索一种偶然与必然之间的可能性。

课题链接2：《蚕花》——徐冰

《蚕花》让蚕在书籍、电脑、铅字片、报纸上孵化、吐丝，各种载体上的材料被蚕丝缠绕混合在一起，载体上的文字也随之若隐若现，甚至消失，借此表达文明与自然的关系。徐冰在展览会上，在大花瓶里插满桑叶，展览会的期间，蚕宝宝吞食桑叶，花瓶里的桑叶每天呈现不同形态，整个过程便是展览的内容，充满未知的变化。

课题1：磁粉的实验

用磁粉的物理特性，在磁场作用下，聚合、离散、坍塌等，呈现出物理实验般的神奇视觉效果。

图5-31　毕业设计《关于色彩的实验》

课题 2：颜——关于色彩的实验影像（图 5-31）

李天雨的毕业作品研究色彩在液态、固态、纯净、混合时的各种状态，并用多种手段实验并记录过程：包括影像、手工制作凝结固化、声音频率控制运动状态、延时摄影等。

5.6.2 纯粹的视觉形式的实验

功能性和形式感是艺术设计讨论的两大主题，对于功能至上、形式至上还是功能与形式结合的讨论也很多，有人主张功能是设计最核心的内容，好的形式感是伴随对的功能而生的，功能对了，形式感自然就"美"。也有人主张，形式感是设计艺术领域关注最多的部分，是视觉艺术的核心，独特的视觉形式感以及对形式的单纯探索创造出的这种美感，也就是尼采说的那种"形而上的慰藉"。

逾越了功能和某种实用的纯粹形式是一种诗意的自我表现，建筑和音乐通过不断的自我修正，使形式走向纯粹化。

课题 1：显微镜下的雪花——分形艺术

分形艺术是数学概念衍生出来的，自相似原则和迭代生成原则是其重要原理。在分形程序下，几何变化成规律的不规则生长，不同尺度的对称，无限延伸的精细结构，就像切开的花椰菜的内部结构或者海洋贝类的螺旋形结构，自然以一种无限的方式不断放大自相似的图案，它有着数学的数理美感、自然的生长美感以及类似计算机程序构造的美感。即使看起来相对简单的方程式也可以推导出无限复杂的系统，产生独特的美感。

课题 2：万花筒的图像生成

课题 3：行动轨迹——视觉路径

5.6.3 学科交叉的实验

平面设计作为艺术领域中的一个部分，也可以分享、借鉴其他艺术门类的思维。实验电影、当代艺术、实验音乐、当代文学、戏剧，其思考方式、表达形式，甚至载体都渐渐趋同或融合。艺术的各个门类自发地相互合作，已然成为一种自觉的行为，并越来越普遍。当然，因为越来

越多的跨学科研究的盛行，也让合作从艺术门类本身跨越到不同学科之间。例如数学、医学、天文等自然科学的内容与设计相互激发；再如分形（Fractal）是当今科学最前沿的概念之一，但它从提出那天开始就与艺术紧密地联系在一起。分形艺术（Fractal Art），来自于"科学计算的可视化"命题，通过在电脑中输入一个数学公式，电脑运算后自动生成一些复杂的但又有规律的图形，它不仅为人们探索数学世界的构型，同时也利用科学和程序生成美妙的图形，成为科学和艺术互为利用的共生品。好的科学图形同时也是视觉艺术的一部分。分形图形所包含的数学内容不是模仿自然对象，而是绝对真实的"自然"，但这种真实却不是现实的，可以称之为"虚拟现实主义"，[7]这是一种新的图形风格。相反，科学家也承认绘画、图形、观念等艺术也给予他们众多启示，他们正试图利用这些开发研究新成果。TED演讲中曾有一名医学博士，受到医学插图以红、蓝两色标注动、静脉血管的启发，意图设计一种药品，让癌症患者服用后身体某些部分呈现不同色彩，以便为医生清晰辨别各部分（因为人体内部器官的各个组织都是一样的血肉颜色，并不像医学图示那样分明），避免传统凭经验切除的失误，这也都是跨学科实验的成果。

图 5-32　毕业设计：根据DNA实验的痕迹设计的书（作者：洪炜）

[7] 参见刘华杰著：《分形艺术》，湖南科学技术出版社，1998年。

关于跨界课题的尝试，洪炜在毕业设计中以DNA科学实验为背景，尝试寻找科学语言和实验痕迹所产生的图形，并利用这些复杂多变又貌似规律的自然结构传递她关于进化论主题的构想（图5-32、图5-33）。这些图形的特点是无限放大横坐标，总有意外的细节出现，另外，无论怎样操作，每次的都有意想不到的不同结果出现。它是自然界的产物，是偶然中的必然，似乎同时具有电脑图形复制与倍增的特点与自然界不可复制、绝无相同构造的特点，在科学中称之为"自相似性"。同时，科学图形也是图的系谱的一个分支，具有自身强烈的特点和美感，来自科技、生物和平面设计的跨界启发。

以前，人们用很多科学的手段证明了事物按照线性发展，也就是按照一定的规律发展，非线性相对混沌，代表了复杂性和千变万化，而非线性近年来引起了科学界更多的关注。

图 5-33　利用光导纤维模仿呼吸的海报（作者：洪炜）

因工业化发展专业细分的要求和教学分科的需要，各学科长期以来

划分清晰，这种单向度的发展使各学科之间严重脱节，例如科学界不懂艺术、艺术界不懂理工、设计界不懂构造等。而在现实生活中，自然的存在是没有边界的，以致于人们只能看到事物多面体的其中几个面，而不能观其全部。各个学科的交汇、互动和激发，全学科的知识则可以弥补这些缺憾。

还有一些如《从建筑到文学》尝试了以世界著名的当代建筑作为背景创作小说，小说也同时融合了建筑设计的理念。《鸟儿为什么歌唱》纪录了由自然学家、哲学家、音乐家和鸟儿展开的私密"对话"。音乐家尝试与鸟儿合奏，正是因为这样，生活才会变得有趣、丰富，才能多一种视角重新理解事物。《皮肤和骨骼——时装和建筑的平行实验》（Skin+Bones—Parallel Practices in Fashion and Architechture）是一场关于服装和建筑的平行实验。以建筑的构造、表皮、光影、局部、质感、造型为灵感，在身体上构建一个立体的服装，形成一个个形态和空间。艺术之间思考方式的平行推移也会带来非同凡响的效果，这也是一种手法。

不同艺术专业的学科交叉实验：

课题链接 1：奇怪吸引子——澳大利亚科学与艺术展

课题链接 2：超级关系——2013 国际科技艺术展

课题链接 3：设计与弹性思维——MOMA

不同学科之间的交叉实验：

课题 1：科学＋视觉

毕业设计：磁粉的实验——利用物理规律、化学反应等制造视觉效果。

毕业设计：DNA 的图像实验——以科学图像作为形式的诱发基因。

图 5-34　平面陶瓷作品

课题 2：手工艺＋视觉

平面陶瓷作品（图 5-34）书法陶瓷作品。

课题 3：音乐＋视觉

课题 4：建筑＋视觉

建筑表皮（参考上海世博会）。

课题 5：雕塑＋视觉

制作一组构成装置，然后在空间中置放它们，使它们产生空间关系，

图 5-35　建筑与视觉

装置最终转换成平面视觉作品（图 5-35）。

课题 6：原生 + 视觉

艺术家构建的相对封闭而独特的世界，无意识地寻找关于"我"的行为。一些自闭症儿童、精神病患者、通灵者等原生艺术家，他们都有非同一般的表达手法和形式，似乎他们能比常人看到更多"真实"的东西，甚至另一部分的世界。他们的画作或图形不同于一般自然的形态，而是经过极端的图形来展现他们独特的世界，这些不同在他们的世界里便是自然，便是真实。画作的内容也是他们思考方式的结晶，是他们所见与所思的表现，往往是他们在探索自己的内心世界，构建自我意识形态。例如，一个设计师把孩子画的歪七扭八的儿童画做成玩偶，收到意想不到的呆萌效果；利用原生造型做成一个设计，形式不限。

第 6 章
研究性练习的课题设计

对某个专业领域的研究目的是了解该领域的发展现状，加深对课题的认识，通过对相关文献资料的搜集，对不同作者间的论点的比对，对以往研究和现在研究成果的梳理，找出现象，找出数据，找出论证。研究是出于内心的热爱或是出于外部的需要寻求某种论证。

对学科专业本身的研究会促使研究者提出问题，找到自己的研究方案。一方面，通过研究本身可以更好地梳理思路，让创作有个坚实的理论基础；另一方面，可以以研究内容为设计素材，在设计的过程中以理解内容的方式去研究，让内容清晰地视觉化。

6.1 从设计史层面入手

6.1.1 现代平面设计风格史及图表设计练习

课题来源：

艺术风格指艺术家或艺术团体在艺术实践中形成的相对稳定的艺术风貌、特色、作风、格调和气派。它是艺术家鲜明独特的创作个性的体现，统一于艺术作品的内容与形式、思想与艺术之中。艺术风格是艺术家走向成熟的重要标志，是衡量艺术作品在艺术上的成败、优劣的重要

标准和尺度。平面设计的历史也是一部平面设计的风格史，平面设计的风格分为设计师风格和设计作品风格两种。

一切历史都是当代史：历史是当代生活的参照系，如果说研究历史是为了创造历史，那么研究平面史就是为了创造当今的平面设计。对于一个专业领域历史发展脉络的了解非常重要，它是本学科得以延续、发展的根基，只有将当代的设计和历史的设计相重合，才能为人所理解。

在历史学研究中，量化历史是一种新兴的用一系列数据分析的方法来研究历史的技术。大数据时代，常利用数据的综合来建立模型，找到其中规律，以发掘对历史全面的认识和比对，获得价值。设计史同样可以使用量化历史的方式进行研究，虽然充斥在每个行业和领域中的巨量资料是重要的生产因素，但是极度的数据爆炸又使得人们难以真正辨别和使用这些资料。信息设计则是用以解决人们在使用数据时的麻烦，以图示或程序来完成信息的视觉化模型的生成，以便更好地理解数据。

课题目的：

通过线索的梳理，使学生更清晰地了解现代平面设计风格历史、发展过程和脉络，熟悉在历史中有重要影响的设计师和设计作品，并了解这些作品背后的时代、社会、事件是怎样影响设计作品和风格的，了解作者的世界观、生活经历、性格气质、文化教养、艺术才能、审美情趣之间的关系。通过图表设计，掌握利用一种线索，例如时间线索、人物线索、空间线索等梳理信息的能力，学习信息数据的采集和整理分析方法，掌握符号的设计方法、图表设计方法、以信息图表传递信息的方法。

课题内容：

工艺美术风格、现代主义、青年风格、分离派、未来主义、装饰主义、立体主义、达达主义、风格派、包豪斯、构成主义、超现实主义、理性主义、流线型风格、有机设计、国际主义风格、生态主义、斯堪的纳维亚风格、瑞士风格、波普艺术、欧普艺术、反设计、高技派、后工业主义、后现代主义、新浪潮、解构主义等，如何把这些闪光的点状元素串联成一组熠熠生辉的多切面，是这个主题的入手点。如何把这些汇总的内容和数据定性和定量，是最初要进行的步骤，充分地理解信息是表达的前提。

设计构思与表现方式：图表的设计需要一个线索或者一个结构，可以按照叙述的内容从大到小、从总到分，也可以先分后总，或按时间顺序，确定图的类型是适合于做成流程图、指示图，还是网状图或者别的类型。

设计要素：统计图、图表、图标、插图、字体。

编辑编排：分类、流程分析、编辑设计、系统整合。

课题：现代平面设计风格史信息图表设计

6.1.2 书籍史与印刷史研究

课题来源：

书籍的历史要远远长于印刷的历史，在没有发明纸之前，书的形态有甲骨、玉板、竹简、木简、帛、皮等，可是都还称不上真正的书籍，因为昂贵、量少、笨重，不能广泛流行，直至纸和印刷的产生，书籍与装帧才多姿多彩起来。书籍与印刷相伴，历史长而又长，东西方更是在不同的文化传统下形成大量的闪耀文明的作品。书籍作为承载文化和思想的载体，长期以来一直陪伴着人类的精神世界。平面设计是伴随着印刷与书籍而发展的，书籍的历史反应了平面设计发展的一个侧面。以时间为轴线，可以纵观整个人类以纸张为基本材料记录、承载信息的方式。也可以看到各个时间节点上闪耀着的东西方经典设计，看到时间变化下的书籍设计风格发展史。以内容为轴线，可以看到各个学科门类以插图、文字来说明、表达、记录的样式，例如医学书籍、佛教书籍、文学书籍、科技书籍、艺术书籍、工具书等。以某个专题为轴线可以看到主题下的设计手法、形式、理念，例如善本书、概念书、菊地信义作品、荷兰当代书籍设计、民国教科书等，可以开发出众多专题或专题系列。

印刷从中国发明印刷术开始，就作为信息存贮的重要方式在历史中扮演不可或缺的角色。从雕版到活字，从古老的印刷品到各种工艺，印刷不仅记录了社会生活、历史文化，起到交流、传播的功能，其本身也是文化历史的一部分，内容光辉灿烂。几千年来，对于印刷的实验、研究、改进和不断的改革，使平面设计在表现上拓展出更多的领域，如虎添翼。印刷历史的研究可以包含以下几个方面：① 印刷的历史包含了印刷的

发明、传播、发展、改革；② 印刷的历史也是手工技艺、机器、工艺的发展历史；③ 印刷的种类和与此对应的作品的表现特征。

课题目的：

让学生了解书籍与印刷发展的一般历史，熟悉传统平面设计中最重要的媒介载体——印刷和书籍。一方面，从历史的角度，梳理书籍与印刷的发展的各自线索与两者之间的关系。另一方面，从比较的角度，研究东西方不同文脉下书籍与印刷的相互传播以及历史发展脉络。通过信息设计，掌握整理资料和梳理线索的能力、分析资料与编辑材料的能力、系统整合与设计表现的能力。

课题内容：

（1）关于书籍史

书籍是装订成册的图书与文字，由多张单页集合而成。书籍的历史伴随着文字、纸张、印刷的发展，也与文学、艺术、科技发展相关。早期可以追溯到古埃及的纸草书，古希腊和罗马用动物皮制作的书籍，中国的简策、帛书、卷轴、线装书等；现代书籍可以考察纸张发明之后，当代印刷发展条件下各种书籍设计经典案例，包括书的式样、装订方式的历史、发展与创新；未来则是电子时代的书籍设计。

（2）关于印刷史

印刷跨越的三个主要历史时代：

雕版印刷与活字印刷时代——信息传达的转折；

影像时代——印刷媒介的工业时代；

数字时代——高速的信息时代。

（3）印刷史与书籍史之间

书籍是印刷发明后的重要载体，印刷的发明与传播历史和书籍有着密不可分的联系，直至当代，书籍仍然是印刷最亲密的伙伴，以书籍史与印刷史的相互关系与大事件为线索，整理出条目清晰且内容完整的信息，设计信息图表。

（4）印刷与书籍——东西方比较的历史

手抄时代：手抄本/卷轴；

活字时代：毕昇的活字印刷/古腾堡的金属活字印刷；

东西方古籍比较：中世纪的书籍/东方善本书。

课题资源：

商务印书馆：1897年在上海成立的商务印书馆是中国历史最悠久的出版机构，其成立为书籍出版开拓了中国现代出版业的新局面。

民国前后的出版物：具有中西合璧的特点，装饰性强，装饰纹样、字体设计、书法、漫画都是值得研究和再设计的。

课题：书籍与印刷历史信息图表设计

6.1.3　中外字体设计史及比较设计练习

课题来源：

中文字体与西文字体是两个截然不同的造字系统，中文字体建立在"图像"的基础上，从根本上说是图画，字符之间的关系是非层级的，不能用系统和模数关系的设计方法。而西方字母则完全是抽象的艺术形式，各个字母与指代物脱离了关系，使用者靠抽象思维识别线性代码，26个字母为基础字符。

横向比较：横向比较汉字与日文、汉字与韩文、汉字与西文，通过对中外文字体的历史来源梳理可以找出不同文化背景下字体发展的流源，对应出设计线索，汉字的表意系统和西文的表意系统在设计之间存在的异同。

Helvetica字体探究：Helvetica是由米耶丁格和爱德华德·霍夫曼为铅字排版制作的，这款国际字体风格作为无衬线字体的代表，被奉为经典，这也是苹果公司电脑的默认字体。导演加利·哈特斯维特（Gary Hustwit）在该字体诞生五十周年时拍摄了纪录片，就叫 *Helvetica*（《赫维提卡体》）。

美术字的演进研究：美术字是现代汉字字体设计的开端，它在传统的字体演进的土壤中，融合了西方设计新观念，形成有系统、有规范的、有准则的方法，独具中国特色，反映出中国现代设计的探索。

黑体字、宋体字流源研究：

课题链接1：实验性中西文设计：徐冰1994年的作品——英文方块字书法入门，"用汉字颠覆英文"。

课题链接 2：《比文较字——图说中西文字源流》，顾欣著，重庆大学出版社，2009 年。

课题 1：汉字、拉丁字、阿拉伯数字组合设计练习

课题 2：书写工具与字体实验

6.1.4　当代木活字与造纸术的田野调查

木活字印刷始于北宋，距今已有 700 多年的历史，目前仅存的两处木活字活态印刷存留地是福建宁化和浙江东源，基本为印族谱而维持。

课题 1：《设计：以考察的名义》——中央美术学院设计教学经典丛书系列图书之一

课题 2：手工造纸田野调查：贞丰手工造纸、安徽泾县宣纸

课题 3：金陵刻经处

课题 4：木活字田野调查报告

6.2　对名家风格的摹仿与变体

6.2.1　对不同语系地区设计手法的比较性解读练习

每个时代，每个名设计师，一定都有自己独特的审美习惯、形式取向和构图方式。越是成熟的设计师，越是有着明显的风格特征，鉴古论今，研习这些名家的风格手法，从名家的作品中寻找技巧和思维方式，从成熟的作品中探寻设计规律，也是一种学习方法。即使是大师，也是从学习开始，钟情于某几个喜爱的艺术家，在积累中慢慢发展自己独特的语言。例如日本著名设计师福田繁雄，多用正负形构成的手法，表现对立和相辅相成的两种事物。他的形式语言来自于荷兰画家埃舍尔的矛盾与错视图形，由此也可以看出日本在借鉴西方的艺术时怎样成功地融合本民族的文化发展为自己的语言。

在传统的观念下，模仿是强调真实和再现事物的原貌，而罗兰·巴特从文学的角度解释说，模仿不是原样照搬的重复性活动，它作为一种

能力，应该使作品超越现实的既定序列，而展现为多重意义复合的独特整体，为作品的多义性和可理解性提供有效的保证，模仿从本质中心退居为作品借以实现自身的一种工具和手段，由作品指向的终点转变为作品得以存在的中介。

不同语系地区首先是文字不同，然后有着自己的图腾和民族图案，研究这些各具特征的审美习惯，比较中解读方法，用以发展自己独特的设计语言。

6.2.2　对不同流派作品集体图式的移植练习

发展线索与数据：对历史上曾经出现过的大量设计作品进行分析，以风格为主线，理清一条眉目清晰的线索，让平面设计风格发展在时代背景的映衬下还原其真实面目。以信息图表的方式对现代平面设计风格历史发展线索进行梳理，首先要进行大量的资料搜集和整理工作，设计不是孤立存在的，它和特定的时代发展——政治、历史、经济、国家、地区、传统习俗——社会、人文都密切相关；典型设计师、设计作品、专业动态等有着密不可分的联系。西方平面设计史顺着时间轴延续，中世纪圣经手抄本的字体、编排与插图，17—18世纪的巴洛克、洛可可风格，18—19世纪的哥特字体，19世纪的维多利亚风格，19世纪下半叶的工艺美术运动包含以威廉·莫里斯主导的自然风格和新艺术风格中比亚兹莱的伟大插画。进入20世纪，开始涌现大量现代平面设计风格，首先是受现代艺术影响的立体主义、未来主义、达达主义、超现实主义，此时，摄影术的诞生对平面设计的发展也至关重要。然后是受ARTDECO和现代主义影响的"图画现代主义"运动，包含了德国"海报风格"运动，一战、二战时期的海报设计。尔后各个国家出现的风格奠定了现代主义设计思想和基本形式，包括俄国构成主义、荷兰风格派、德国包豪斯设计学院、美国国际主义风格。随后，奇措德的新版面设计风格、荷兰的独立现代主义设计运动兴起。20世纪50年代美国现代主义设计运动、以苏黎世和巴塞尔为中心的瑞士国际主义风格、纽约平面设计派、美国观念形象设计、波兰海报设计、欧洲视觉诗人、日本现代设计，以及20世纪60年代的超人文主义、超平面风格、后现代主义平面

设计掀起了新的浪潮。孟菲斯风格和旧金山派平面设计促成了后现代平面设计的发展，到今天数码时代的到来，开拓了平面设计风格的新纪元。

课题：风格扑克

运用 54 张扑克牌作为载体，对历史上出现的设计风格流派进行插图设计。

6.2.3　对著名设计师风格的模仿练习

艺术风格标志着一个艺术家在创作上的成熟，对著名设计师的作品进行研究和临摹，可以提高对画面构成、秩序安排的敏锐判断，训练对韵律、质感的灵敏感觉。对名作进行分析，可以认识大师是怎样处理和表现同样的问题的。当然，如果不加取舍地机械模仿，这种方法便会成为我们的障碍。

模仿设计师作品，重要的在于把握作品的整体气息，提纲挈领地领会作品精神，再反复推敲细节，如字体、字号大小、位置、比例的选择等。通过反复练习，可以移情到设计师创作的情景中，像钢琴演奏一样，移情地再现一首曲子，再加以比较、分析。

日本设计对欧美的借鉴与模仿：威畅五十岚曾潜心研究赫伯特·拜耶的作品，福田繁雄为埃舍尔的作品倾倒。

课题链接：埃舍尔与福田繁雄

这两位图形设计大师都以矛盾、视错、正负形等手法形成独特的风格，并成为经典，但同出一处却又截然不同。他们的共同特点是用异质同构、图底关系、矛盾空间等视错觉原理，用单纯的点线面形式和诙谐的内涵，创造出富有哲理性和创新性思维的视觉世界。日本设计师福田繁雄（Shigeo Fukuda，1932—2009）研究过荷兰艺术家、版画大师摩里茨·科奈里斯·埃舍尔（M. C. Escher 1898-1972）的作品，并在自己的海报和装置中尝试这种变幻莫测的图形。虽然都是使用不可能的图形，不同之处是，埃舍尔的思维深受理性、数学、分析、几何、规则的启发，源泉是西方理性的，沿着科学认知的方向，画面形式严谨、写实，充满想象，他冷静分析图形形成规律，并用哲学的思辨方法体现画面逻辑，看似合理的作品充满悖论和荒谬。福田繁雄则在矛盾图形和正负图形上

深受埃舍尔的影响,但与埃舍尔精准、复杂的"科学家"气质不同的是,他在设计形式上同时受到西方现代设计的影响,风格上更加精简,他主张"设计中不能有多余",多采用最少的语言、简化的图形和平涂的大面积色彩,不装饰、不多余。从表述方式上,他的语言多以隐喻和比拟表达内涵,再如代表作同时幽默、情趣地把东方思想融入其中,其创作源泉是东方智慧,再如对于虚实相生、阴阳转化等,引人思考。这是一个从大师得到启发而形成独特风格的经典案例(图6-1)。

课题1:设计师致敬海报

向某位大师的致敬海报是提取设计师典型设计元素和典型设计手法,然后用自己的语言和主题加以表现,做出另外一张不同于原作,又富有该大师特征的海报,需要学生高度提炼设计师的精神。

课题2:设计师典型元素变体

提取某一位设计师作品中的典型元素,并加以创作,例如福田繁雄的矛盾同构,横尾忠则的多元迷幻主义,Craig和Karl的扁平拼帖等。

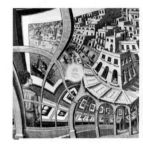

图6-1 福田繁雄受到荷兰画家埃舍尔作品的启发开创了个人风格

课题3:移情再现:蒙特里安

6.3 对中国元素的学习与练习

中国设计风格来自于中国独特的文化,以及与其他民族文化的差异化的部分,表现为形式上的踪迹、精神上的寄托,也是中国设计在多元文化背景下最富有价值的部分。

西方现代主义建立了较为完整的设计系统和语言,中国改革开放后的几十年,在现代设计方面大多是通过交流和网络来见识和学习这套系统,努力地模仿与变体,可是真正的设计概念的诞生必须依附于根系,即本民族的历史文化,因为只有这样,才是自然而然的好设计,不矫揉造作。木心曾说"真能体会中国诗的好,只有中国人",就是这个意思。这里头有骨子里的东西,灵魂的东西,中国人的诗意,不是表面的格律和理性的分析,是一种自然天成的协韵。

设计需要从传统文化和观念中找到现代生活相关的结合点，传统文化的存在是在特定历史时期和环境中的，现在已经远离了那样的环境，所以它要以另一种语言和姿态来适应现代的生活方式。

对中国元素的学习与联系，从内容上看，可以从以下三个大的方面入手。

外观：对中国元素的提炼，对象征物的运用，从基本形提取、概括，然后以现代图形、图案手法再造。学习与理解传统图形、吉祥符号、图案，避免误读与盲目使用。运用一些基本造型手法对基本形进行演绎、抽象、简化、复制等，以符合现代审美的需求。

内观：对中国精神、哲学的体会与传承。

古为今用：传统设计的现代演绎。传统设计蕴含着的很多智慧在现代化的过程中逐渐被丢失、遗忘，应重新研习传统工艺、设计，以现代的方式重新演绎，是一种对传统文化的尊重和传承。例如，中国传统线装书是独具特点的装帧方式，但也逐渐被机器生产替代，近来，印刷的衰退和手工书的盛行又使得人们重新关注线装书，设计师将线的缝订方式进行巧妙改造，大胆突破四目骑线式，演绎出更多造型，透露出古为今用的新意。

6.3.1 关于中国设计风格的分析练习

中国设计风格来自于历史，面向于未来。

中国风格不是歌曲里的中国风，不是中国元素符号的堆砌，不是青花瓷、剪纸、水墨的外在形式，而是来源于东方国家几千年历史沉淀出来的生活方式、文化品位和审美取向。它的形式生成于中国的审美，是会通物我，是忘情融物，是大美不言、大象无形，是朴拙天饰、枯槁苍劲，是气韵，是吞吐，是氤氲。它的解读方式是妙悟开慧、心灵体验。不同的文明创造出不同的审美情趣。

一组与西方风格的对比：

藏——对比西方的显露；

悟——对比西方的科学与逻辑；

拙——对比西方的精准；

虚无——对比西方的求证（中国哲学里认为事物无解而将人引入虚无，西方认为通过科学的方法推理求证，可以求得事物的真相。两种价值观带来方法的差异，以致不同的结果）；

留白——对比西方的理性布局美（在构图和编排方面，中国审美强调空疏之美，西方注重在实体空间的排布，这两种倾向构造了迥然的风格，前者有空灵、感性给人带来停顿与驻留，后者是协调、理性给人带来引导和规律。研究中可感知传统文化中对朴素、简单、大象无形的追求，"丹漆不文，白玉不雕，宝珠不饰"的素雅。留白：简洁素雅，大音希声；留白：潜在的可能性）。

课题 1：电影里的中国风格分析

通过色彩、镜头、布景等方面，分析影片是怎样用电影语言塑造中国风格的。

课题 2：中国古代绘画"六法"的审美

6.3.2　关于中国主题及中国文化精神的体现方式练习

课题链接：中国港台设计师

中国港台设计师靳埭强、陈幼坚、李永铨等是中国现代设计第一批代表人物。香港现代设计比大陆萌芽早一些，因其处于东西方文化交汇环境下的优势，经济活跃，其设计也表现出独特的风格。

靳埭强较早探索中国现代设计，他的作品以中国传统文化为依托，以现代设计语言体现，代表作品水墨系列充满灵性和中国韵味，展现了东方的美感，较早地流露出东方绘画性的视觉特征。陈幼坚则是典型的中西合璧风格的代表，洋气是用来形容形式语言里带有西方审美原则，其作品现代、生动、时尚，但同时，设计的出处又充分显现出民族文化的根基，他的设计作品东西坊系列产品、西武百货 Logo 等是中国现代平面设计早期的代表作。

课题 1：留白

留白是中国审美中的重要因素，传统绘画中讲究着墨疏淡，空白广阔，以留取空白构造空灵韵味，给人以美的享受，以无胜有。留白予人想象，是中国绘画创造意境的一种形式手法。

课题2：园林

园林是古代文人的精神居所，寄予园林主人很多理想与情怀，是一个有别于释家正统文化的场所。古代造园与自然、建筑、文学、生活息息相关，园林从不同的角度可以有很多研究的价值。通过对园林的分析和演绎，可以体会到古人的审美、传统的文化，也可以体会到穿越时空、历久弥新的现代意味。

课题3：文人的审美情趣——"逸"和"隐"

课题4：素朴——自然、本性的感官伦理

素，生丝；朴，原始木材。"素"常与"雅"或"朴"联系在一起，所谓"素"有节制之意，即添一分嫌多，减一分则嫌少的极致之美。素也有不着痕迹的自然之意，中国崇尚未经人工雕琢的自然美。朴素最早称为"素朴"，《庄子·外篇·马蹄》："同乎无知，其德不离；同乎无欲，是谓素朴。素朴而民性得矣。"庄子认为能够像生绢和原木那样保持其自然的本色，人类的本能和天性就会完整地留传下来。

课题5：盆景

盆景，以小见大，以植物、山石、土等塑造自然，用枝、干、叶、果的千姿百态来表现意境。盆景的设计需要结构上的相互照应，曲直、疏密、聚散、刚柔、巧拙、增减、反复、争让、掩映、离合、写实与留白等，反映出传统审美和造型意趣。

6.3.3 关于中国符号与元素表现方式训练练习

课题资源：

中国元素是能够凝结华夏民族传统文化精神，体现国家形象和尊严的符号，它们是传统文化的一种象征。提到能够代表中国的符号和元素，太多词汇展现在眼前：水墨、茶、京剧、竹子、汉字、竹简、篆刻、旗袍、中国结、祥云、中国红、糖葫芦、笔墨纸砚、筷子、饺子、皮影、兵马俑、四合院、胡同、牌坊、园林、玉佩、线装书、太极、武术、阴阳、五行、八卦、禅宗、观音、民乐、龙凤、石狮、对联、龙舟、麻将、中医、针灸、唐诗宋词、四大名著，等等。具有中国内涵和精神的设计，一直是中国设计致力于研究的问题，它是中国设计近几十年来借鉴西方设计方法之后

急需找到中国设计自己的历史脉络、文化底蕴、设计道路的需求。这些传统元素怎样换一种语言，以另一种姿态获得与时代同步的生命力，是这一课题希望探索的。生活中也不乏看到有些设计中的生搬硬套、拿来主义，而且在今天的环境中也不合时宜。中国符号元素的应用不是让时光倒流，而是把传统文化中代表中国文化精神内涵的古韵通过作品延续下去。

课题1：无水之墨：数码的水墨意向

外国设计师的水墨涂鸦：西方人理解水墨更多是从形式感和视觉效果上，对两色之间的融合所产生的偶然变化和生长性着迷。解除更多传统手法的技巧和意义上的纠结，用大胆的方式挥洒涂鸦，可以让水墨呈现特有的效果，展示水墨的自然特性。

课题2：形神之间：苏州印象

海报设计——苏州印象，是以典型的江南文化代表城市：以苏州为原形，以衣食住行、古今形意为依托，以信息传递为目标。

课题3：中国传统图案的再设计

中国传统图形与现代视觉设计的碰撞：每人找到一个传统图形，可以是刺绣纹样、绫罗锦缎、民间布匹、蜡染编织中的纹样，器物图案，吉祥符号等，不用原始图，而设法从形式感中抽象出一种形态，凝结色彩，再设计一款现代视觉感的图形，要求与原图案有所关联，包含原图案的信息，而手法是现代的。

6.3.4 关于中国传统图形与文字表现方式练习

汉字是目前世界上仅存的连续使用时间最长的文字，也是目前唯一一个将文字书写变成艺术的文字。它体现了中国人的智慧。汉字将音、形、义结合在一起，是世界上最复杂的文字，但无规律可言，能沿用至今，用于书写交流，也是一种奇迹。对中国传统图形文字进行研究是我们发现几千年文化根系，了解中华延绵千年的设计精华的有效途径，是一件有着重要现实意义的事情。

民俗文化：《汉声杂志》是中国台湾地区报道中国传统民间文化的一系列主题书，一直致力于抢救、保护、发扬中国民间传统文化，采用

田野调查兼图片、摄影等手法记录中国偏远山村丰富多彩的民俗文化。

中央美术学院实验艺术系教授吕胜中，长于研究中国传统图案，他在"85美术新潮"时期创造的红色剪纸人造型成为代表性的风格。作为教师，他也以传统图案为角度设计了一系列课题。

民间字体：《美哉汉字：传统民间美术字》（张道一）将古今以来的美术字依其字图特色，分为填加字、添饰字、组画成字、组字成画、巧借笔画、嵌画字、复合字、板书八个大类。

课题1：中荷作用

中荷作用是一个聚焦传统手作的中荷文化交流项目，是南京非物质文化遗产（传统手工艺）与荷兰设计的碰撞（图6-2）。

（1）百云图：传统纹样云锦的西方视角；

（2）当荷花遇上郁金香：秦淮灯彩荷花灯与结构骨架设计；

（3）绒花启航丝绸路：绒花与荷兰设计；

（4）玩乐拓儿的剪纸：剪纸与荷兰设计。

课题2：造符——符号字库

汉字的形状、结构包含着很多含义，隐含着几千年文明的密码，它是历史和祖先智慧的凝结。以符号为出发点，设计一套字库，将各种编码符号以借用、隐喻、抽象等方式重新构造字体。要求字库生成后可以使用，并考虑与观众的互动性和使用意义。

课题3：图形字体

传统文字艺术里，有许多创造性的文字设计方法，例如，将招财进宝几个字综合在一起，共用笔画，又相互独立；五福捧寿将蝙蝠的图和变形的福字结合在一起，形成一个完整寓意。从民间吉祥图形字体启发，将图与文结合，进行福禄寿喜的文创产品开发。

谷文达、徐冰、方力钧、冷军等艺术家较早接触西方当代艺术，但他们的作品都透露出个人成长的文化背景，这种影响是深远而自然的。设计师也是一样，在现代设计的断层过后，西方设计的冲击下，中西方艺术的汇合融通，需要发挥不同地域文化的价值，所以，对中国元素的学习与练习是平面设计中不可或缺的内容。从内容、形式、方法、资源等不同层面进行研究可以发掘更多有价值的内容。

图6-2　中荷作用项目

6.4 对其他艺术门类手法的借鉴

学科间的捭阖互动使课题更具有无限可能性,他山之石,可以攻玉。借助其他艺术门类的手法,触类旁通,可以拓展艺术表现的空间。

6.4.1 对建筑语言与设计方法的借鉴

课题链接 1:艾森曼的解构主义建筑

美国建筑师彼得·艾森曼(Peter Eisenman)的碎片式建筑语汇具有很强的实验性,使得他的建筑更倾向于雕塑或是装置艺术作品。解构的形态具有偶然性,形成细节和冲突。形式构成极具视觉美感。

课题链接 2:图形化建筑表皮

巴塞罗那农贸市场建筑(Santa Caterrina Market)以图形作为设计首选要素,将水果、蔬菜的照片进行晶格化处理,尝试了图形语言极致放大的视觉冲击力。这个建筑的特点是巨大的、明亮的、铺满图形的表面,像一块巨型飘动的布(图 6-3)。

课题链接 3:参数化建筑结构

课题 1:《看不见的城市》

意大利作家卡尔维诺的小说《看不见的城市》描述了 55 个城市,利用隐喻、比喻、联想把读者带入一个没有围墙的迷宫,小说可以从任何一个篇章进入,描述的是虚构的、模糊的、意识中的城市。书中描述了记忆的城市、欲望的城市、连绵的城市、符号的城市、贸易的城市、死亡的城市、隐蔽的城市等,这些内容是城市各个片段拆解后进行调换、拼贴、移动、组合、倒置而来。

课题 2:建筑框架

建筑以结构塑造空间,结构则是骨架。这些承载着力学、物理学、数学的构造,其功能中体现了平衡、牵制、对比等,作为视觉元素可以启发设计师,从中获得许多灵感(图 6-4)。

图 6-3 图形建筑表皮

图 6-4 建筑框架形态美感

图 6-5　建筑鸟瞰的网格形态

课题 3：建筑绘图

建筑制图是复杂而优美的，标示的详细的线条相互穿插，形成井然的秩序。通过复印、描绘等手法，将建筑制图作为设计出发点，设计一本书。

课题 4：建筑鸟瞰（图 6-5）

建筑鸟瞰浓缩地反映了城市的规划和后期自然发展的状态。地表的形态高低起伏，这些山地、高原、平原、丘陵和盆地的形状在平面上投影展开，形成交织的线条。地形图分为高等线地形图和分层设色地形图。

课题 5：建筑表皮

以图形的方式设计建筑表皮（图 6-6）。

6.4.2　对音乐语言与创作方法的借鉴

陈丹青在《音乐笔记》中说自己以外行的身份谈及对大多音乐的感知，其实是通过"看"绘画的方法类比出的"听"音乐，或者说其实不是"看画"与"听音乐"本身，而是对某种认知方法的掌握，是对共性的元素提炼出的"抽象"的理解。所以，也可以理解为"听"图像、"看"声音。音乐中的旋律、节奏、韵味、层次与图像中的布局、疏密、意蕴如何在不同的专业间互相转换，这奥秘就是其中都有一种纯粹的语言游戏。"立体派绘画回向素描的本质，好比音乐中的室内乐，那些排列重叠交错闪避的笔触，具有弦乐重奏的丰富律动"，[1]流露出通感的快感。

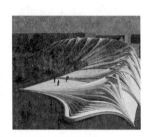

图 6-6　建筑表皮

听觉艺术中，音乐语言是由音色、音高、节奏、和声、旋律等构成，就好像绘画中的色调、构图、明暗、笔触，也类似雕塑与建筑中的体积、比例、肌理、空间、光影等（图 6-7）。

从某种角度来看，音乐是时间性的艺术，而视觉艺术依赖于某种空间形式而存在。音乐的音程代表音乐在时间上给听觉造成的间隔，乐曲以节拍和节奏感的形式创造了一种时间性，而空间在视觉上所体现出的间隔可以在绘画、雕塑、建筑中得以体现，并且产生特有的空间性。视觉可以与音乐互通，视觉上的创作表现手法与音乐有着很多相似和一致性，两者在教学中可以互为启发，音乐的视觉化以及视觉的音乐化，它们内在对于节奏、对比、反复、变奏的控制是处理作品共同的法则。在

[1] 陈丹青著：《纽约琐记》，广西师范大学出版社，2007年，第243页。

各个风格时期，音乐和绘画有着某种巧合的类似性，例如巴洛克的华丽复杂、浪漫主义时期的优美、印象主义时期的朦胧梦幻、现代主义时期的抽象构成等。视觉艺术家多为忠实的音乐爱好者，作品中时常流露出音乐般的美感。

图 6-7　音乐与视觉

课题 1：基础课——关于视觉的训练一组课题（孙晶）
（1）边听边画；
（2）乐谱名作的色彩、图式转换；
（3）当代乐谱的构成方式和分析演绎；
（4）寻找建筑体中音乐要素被凝固的痕迹；
（5）音频与色彩波长的视觉化记录；
（6）德彪西印象；
（7）指挥棒的动态节律；
（8）夜空中的音符；
（9）空间的流动；
（10）撕碎的谱纸及音符的解构；
（11）律动——维瓦尔第的《春》。

课题 2：意境与留白——德彪西的东方现象
课题 3：爵士乐海报——音乐风格的再现

6.4.3　对电影语言与创作方法的借鉴

电影是一种客观而生动的活动影像，作为一门综合性的艺术形式，它不是简单的视觉加听觉艺术，而是集大成的综合体，是一种结构性的整体。例如图像在电影中的表达，依靠时间的形式叙述，图像的内容、影调、时长是电影的视觉语言，用特殊的句法结构展现，部分图像必须依据整体关系才能产生意义。电影表现手法和绘画、设计有诸多相通之处，电影中的音乐不是纯粹的音乐，它和声音、图像表达融为一体，引领人们切身地感受图像的内在节奏以诠释情感、戏剧性和诗意的内容。电影表达作为一个整体，而非各部分机械的总和或是额外地添加。

时空交错、镜头切换的蒙太奇手法：蒙太奇来自于法语"剪接"之意，是电影中镜头剪切组合的艺术手法，可以指影像与影像之间，也可

以指影像与声音、声音与声音、光影与光影之间的拼贴，表现一种象征和隐喻。在运用图片中，多个画面并置、重叠、交错而合成统一的作品，图片可以是不同角度、不同影调，或者甚至完全没有联系的，画面中所包含的信息互相碰撞，彼此对话，可以叙述情节，亦可抒发情感，也可表现心理。

平面设计运用图像蒙太奇手法的妙处在于语义的抽象和多解，它可以模糊地描述某种似是而非的内容，往往会产生单独图片所不可能包含的特定含义，而且留给观众想象空间。蒙太奇手法包含剪辑和合成两个方面，图像蒙太奇手法也可以分为选择和拼贴两个步骤，对素材、场面、段落进行筛选，在不同的时间和空间分切与组接，创造独特的视觉效果和心理暗示。

镜头语言的分析：拉、移、跟、摇、升降、推等各种镜头语言，在塑造形象中表现力各不相同。我们可以研究这些拍摄的动作和方法，并比对视觉效果。

课题1：操纵时空的自由度——《时间的复数》
课题2：《孤独的纬度》

6.5　走向综合性的设计

图6-8　作品类型模糊，呈现出综合的样式

信息化的时代下，基础性、技术性的设计工作日益被电脑所替代，设计更趋向于概念和综合，纷繁复杂的跨域和融合是设计的必然之路。现代设计被划分的专业已不能满足解决全局性的问题，多元化、多角度才能使设计更加综合化（图6-8）。

6.5.1　设计样式的模糊性与类型的边缘性

文化批评家冯原说："设计是一种世界语言，而不是一种方言。这要求我们必须在世界的层面上去获得观念和追求。"

我们在试图人为地给各个专业划上一个清晰的界限的时候，从来就

没有成功过，而且被划出的这个界限会不断地被打破，处于一直动态发展的状态中，今天是对的，明天也许就是错的。实际上并不存在这样一个框架，在此之内的是这个专业，在此之外的就不是。这个框架是人为界定的，受到人的认知的局限。但是我们在教学时又不得不划分出专业以明确所学的知识以正专业之名。各个国家、各个院校对于设计专业的划分也各执一词，并没有形成共识，但教学的发展并没有因为专业划分的不同而受到影响。这其实反映出其核心的内容是与某种内涵相联系而与外延并无太大关联，简单点说就是由此进入，并不等于亦由此出。

在众多的设计中，我们可以看到设计样式也并非因专业的限制而局限在某个范围内，而是自然而然地根据题材、内容、环境的需要呈现出模糊的专业面貌。不仅在形式上相互借鉴、参照、并用，而且使用相似的材料，置入相似的载体、媒介，你中有我，我中有你，相互综合、混杂。电子产品的普及让以前专业领域的技术也日常化起来，普通人也能使用手机软件的一键美化功能修复自己的照片，而这些在十几年前是件特别专业的事。这些软件的进步带来同质化的形式资源，软件的功能越来越强大，操作越来越简便，这让许多设计不再有技术门槛。因此，各个领域的人都可以参与某一领域的设计，这也为设计样式的多元提供了条件。在这个时代，产品设计师设计家具，平面设计师参与环境设计，服装设计师设计珠宝等已不是什么新鲜的事情了，并且，品牌的发展和市场对于个性化的要求也为此提供了土壤，因为他们可以在不同的领域发现更有意思的视角，打破有矩可循的方法，使设计变得异常有趣，满足一部分标新立异或突破常规的需求。

乌特勒支艺术学院课程汇报：课题是为荷兰平面设计100周年展览准备的一分钟短片，这些学平面设计的三年级的同学，用他们的视野给予荷兰平面设计一个定义。其作业形式并不是传统意义上的平面，而是扩展到了多媒体。在短片里，学生们运用以前所学到的平面设计手法，结合视频制作，表现以艺术性的视角理解荷兰平面设计的现状，一组短片从侧面反映了荷兰设计师、设计行业的现实状况。英国伯明翰大学字体设计课程最终的作业形式由学生自己决定，要求是形式一定要符合内容的需求，可以是一个装置、一个产品或一组草图。对于最后呈现的这

个"形式"究竟是什么,是个未知数,这也正是课题需要解答的症结所在。学科之间的相互交融和穿插已经不再将专业作为围栏和限制,专业边缘变得模糊和不清晰。不能简单将其归类为哪一门类独有的设计形式,专业不再有明确的图式概念,它是自由和宽泛的、交叉和兼容并蓄的。在多媒体时代的今天,这种现象尤为明显。

设计类型的边缘模糊化,设计的边缘也开始模糊。DROOG 设计公司是世界知名的汇集优秀年轻艺术家、设计家作品的艺术中心。其 2011 年的一件重要作品是 Designs for Download(可以下载的设计),设计师只是设计若干模块,用户可以按自己的喜好和需求来自行组合或增减模块来设计家具,最后由配套的生产厂家完成制作。客户变成设计者的一部分,最终是由他们来完成整个设计的。飞利浦公司的概念设计中也有类似的构想,让客户通过简便的操作真正直接参与到设计中来,而不只是选择这么简单。此时,设计师的角色发生了很大变化,由设计的操控者变成了设计可能性的提供者,由完成一个作品变成了设计模块和标准。设计者上传这些模块,由用户随意下载,然后进行简单操作,便可以完成设计。

6.5.2　设计展示的综合性与效果的交叉性

设计材料的丰富、科学技术的发展、设计学科的交叉、设计视角的拓展、设计门类的融合让先进的设计展示呈现出前所未有的样式(图 6-9)。一个设计概念的实现不再是以往那样仅仅以陈列和静态的方式等待观众的驻足,而更多的是以新颖的展陈形式,如互动的声光电音效果主动地挑逗受众。在欧洲的众多历史博物馆、自然博物馆、当代艺术博物馆、设计博物馆,令人目不暇接的展陈方式向我们展示了骨骼、标本、实物、文献、画作、模型、书籍是如何通过各种墙面、柜体、家具、灯光、空间、虚拟空间诉说故事的。世博会展馆各种展示陈列,其手段之丰富,形式之美,可谓另一种"设计的博物馆"。观看的过程顺着设计好的轴线不知不觉在每一处驻足停留,仔细观看,不停地刺激着视觉。

以图像为主体的手法在空间里更多以半立体、平面加立体、多层次的叠加而动态地出现,视觉环境平面与立体相互交织,墙面贯穿于图形

图 6-9　展示效果的综合性与交叉性

始终，与真实的材料、实物之间来回穿插。写真喷布、亚克力、金属板等材料塑造出丰富的层次，巨大的图像投影幕布循环播放以再现场景，通过影像墙分隔空间，画面本身既是墙也是动线，上、中、下立体层次环绕包围，把观众带入情境中。声、光、电音效果的综合唤醒感官功能，很难用任何一个专业门类去界定，因为它在空间的基础上交叠编织了图像、媒体、雕塑、装置、建筑，形式语言上移植和借鉴了音乐、舞蹈、文学、影视、多媒体的表现手法，是更为综合、多元的系统解决方案，使人们的理解也从线性序列的思路发展为多向度的、多解的模糊答案，消解了知识、专业的隔阂，从各立门户到跨界综合，更多地以本质相通的、抽象的、连贯的符号呈现出来。这种交叉性和综合性体现出展示概念与前卫、当代的形式——后现代解构拼贴意识下的碎片碰撞，如 2012 年韩国丽水世博会中，意大利馆将整个交响乐团的椅子和乐器倒挂空中，形成震撼的视觉。

课题 1：唤醒器官

课题 2：中国的展示

6.6　个人图式练习

6.6.1　偏好与趣味感的分析

玩物丧志，其志小，志大者玩物养志。——木心

偏爱和喜好一种图式到某种程度，必会发展成独具特点的作品。

课题链接 1：手绘插图编织的字体

课题 1：斑驳的趣味——转印

有多种方式可以将图像"印"在纸张、木板、墙面、地面、纺织品上，例如通过复印、打印、丝网印刷等。另外，还有一种手工的印制方式——转印，方法是首先将图像反转复印（因为转印后将获得反向的图像），然后在复印纸背面刷上橡胶水，在未干之时，用硬的笔或尺子将图像用力刮在承印纸面上，因为复印的材料是粉末材质的，所以，受力脱落，

如果是激光打印或是水性材料,就不能采用以上方法。如此获得的图像,形成极为自然的斑驳肌理,和印版画一样,每一次转印都获得不同深浅、不同效果,这些微小的差别正是图像独特的地方。设计时这种自然形成的手工感千变万化,从作业中可以体会到,制作过程充满了乐趣和挑战,印制效果也超出想象。这些元素不仅本身可以成为完整的作品,同时还可以作为设计图像或字体的素材。除了转印之外,还可以用另一种简便的方法,例如自己制作橡皮图章或土豆印章来实现盖印效果。

课题2:无限的点

点是细小的痕迹,点是一个零维度对象,点是空间中只有位置,没有大小的图形。点是整个欧几里得几何学的基础。在形态学里,点具有大小、形状、色彩、肌理等造型元素。以点作为造型手法或对象,制造独特的风格。近年来流行的点刺刺青就是以点为基本造型手法。

课题3:请你用完一支圆珠笔

一只圆珠笔,可以写、画,怎样写、怎样画,除此之外还可以怎样用?用自己的方式尝试可能性,使用一支圆珠笔创造自己的图式风格。

6.6.2 拼贴与挪用手法的运用

在各种艺术形式走到尽头的时候,对片段的截取与整合成为后现代的标志之一。——柯里莫夫斯基

单一的行为常会显示出一种执着的力量感,个人对某种形式的喜好可以进化成为某种风格,遵循某种单一的手法日积月累地研究下去,则会形成一种图式。拼贴与挪用是以图像或现成品为元素,在图像的对接、边缘、结构、节奏中找到趣味。层叠的海报、毕加索的立体派绘画、拼图、综合材料装置都会展示出一种结构游戏。

手工拼贴:文字、残缺的图片、报纸、照片、各种材料创造出肌理、色彩、质感,体现了解构与结构相互并存,相互牵制。

数字生成:也就是软件的随机生成。拼布、马赛克瓷砖等是一种较为规律的拼贴方式,随机组合的拼贴是一种偶然的生成。采样音乐是一种将音源无规则排列,输入电脑,让软件自动随机生成的音乐。在某种意义上也是一种拼贴艺术,同样,在平面设计软件中,也存在以程序控

制生成的方法，使用编程展开机器的想象力。

课题1：图片重组

英国平面设计师宾布·乔治（Benbo George）将图像剪贴、重复、错位置放，用蒙太奇手法表现视觉效果（图6-10）。

课题2：合成

合成指由多片图像组成或合成一个整体。把一个完整的图片复制多张，选择其中一部分，可以重复，也可以缺失，重新拼贴成新的样式。

课题3：彩色花砖

以伊斯兰花砖为参考，构建有纹样的瓷砖为单元基础形，再将单元进行随机组合，然后设计画面。

课题4：像素南京

图6-10　图片重组

6.6.3　重复与变体方式的运用

课题来源

对同一元素的不断复制，以新的序列形成新的视像，如波普艺术家安迪·沃霍尔（Andy Warhol）的《玛莉莲梦露》。

电脑的复制手段大大改变了图形的触角，软件的开发、参数化等程序的生成，都体现了数字技术依靠程序的设定，创造出人工无法完成的精准、复杂的图形，人类靠想象或是模仿生物界那些无限复杂、无限透视、无限渐变的形态，依靠参数化都可以实现。

重复是以同一的事物反复出现，连续不断地出现，例如四方连续，是一种以单元形为基础，向四个方向重复出现，从而构成平稳、连续、规律的图案的设计方法；而变体则是在变化的基础上可以看出运动的美感，能够在运行期间动态地改变类型。变体在时间和空间上反映了一种形态。重复和变体是两个极端，一种周而复始，一种自变化，代表两种形态的生成方式（图6-11）。

课题1：波点的再生——草间弥生的波点元素

波点像是细胞、种子、分子那些生命最基本的元素，像来自宇宙和自然的信号。

图6-11　重复与变体的图案

课题2：建筑平面图的图形叠加

课题3：变量的重复——参数化图像的生成

6.6.4 单一要素彰显的选择

单一要素是指选择一个方向、一个手法、一种材质、一个元素等，然后完全围绕这一个内容凸显它的特质。一个学生，一年级上基础课用针管笔密密麻麻地点出各种图形，到了二年级、三年级直至做毕业设计，他一直沿用他的方法，对某一种要素的执着确实会呈现出不同的力感。

图 6-12　三宅一生的皱褶语言

要素的彰显是一个主线，一个风格，也可以是一种价值观。例如，日本设计师三宅一生，他独特的皱褶元素已经成为他的标志，他的皱褶语言开创了独特的风格（图 6-12）。在皱褶的运用中，采用立体裁剪而自由发挥了解构主义风格，使一向平整光洁的服装面料改头换面，释放出创造力，他还利用皱褶模仿了日本宣纸、白棉布、亚麻的肌理效果。三宅一生 2015 春夏系列运用天空、大海的元素营造出充满奇幻感官的视错觉，因为皱褶使图像产生不同的视觉效果。可以看出，一个元素从不同的角度再切入、再解读，加强了元素的特性和能量，也形成设计师的风格图式。

图 6-13　草间弥生的波点风格

课题链接 1：三宅一生的褶皱元素

课题链接 2：靳埭强的水墨元素

课题链接 3：草间弥生的波点元素（图 6-13）

课题 1：褶皱——从三宅一生到平面视觉

课题 2：影调——复印的肌理

课题 3：点阵——弱化的像素平铺

结 论

关于课题设计与作业编排方法的讨论

　　教学通过课程实现，课程通过课题运行，设计学科的教学大部分时间是用于学生的设计实践。教的过程大部分与学的过程平行，教师通过指导作业来完成知识的传授，而学生通过作业的实践来完成对知识的掌握。因此，作业成为教学的关键。对于教学而言，能否设计好一个课题，成为教学成败的关键。如何设计课题、课题设计的方法也成为教师应该研究的重要内容。经过设计的作业应包含课程的专业知识，包括专业理论、资源、技法、步骤、媒介、形式法则等，以此来实现教学目的。

　　辅导与评价的环节充满在整个作业过程之中，从初级的草图概念，发展成有可行性的中等完成程度的报告，再逐渐进化到细致、精炼的设计稿，对作业方向的不断引导和调整，对一次次观念辩驳的反思，对形式的纠结与探讨，在作业辅导过程中就是教师把审美原则、设计经验通过案例操作、形式演绎实现证明。评判的准则体现出教师的知识面和教学水平。对方案进行交换意见、博弈交锋后产生的共识正是作业得到的一个阶段性成果，这个成果包含了多元观念的碰撞和对设计道路的寻找。在国外的教学中，作业的提交一定要包含过程，过程被视为设计思想发展、演进的最重要的记录，也是个体思考曲线区别于其他人的轨迹证明。

　　课题设计是教师对教学的思考和研究，是使教学保持鲜活的生命力，与时俱进，不断探索教学的方式和可能性的关键。没有对课题的设计研

究，就没有对教学的深度思考；没有对课题的设计研究，就没有具有活力和前沿性的教学。通过课题把握住教学的主线，展开对教学的想象力和创造力正是教学的本源所在。教师对课题的设计体现了教师的素质、经验与意图，反射出教师历史、哲学、文学、美学方面的背景以及个性的差别。课题作为教师的知识产权，应当受到尊重和保护，教师的课题设计研究形成教学的课题库，一方面有利于教学水平的提高，另一方面，对学术专业构建具有重要价值。把课题放在教育平台上交流可以促进教学交流。

课题解决怎么教的问题，包含了对课程要旨的界定、实现的步骤和方法，怎样获得资源、解决问题的方法途径以及技术支持是教学中最有含金量的部分。

课题的资源获取与主题·内容的设计

课题的资源是广泛而多元、灵活而自由的，它是设计取之不尽、用之不竭的宝藏和源泉。课题的资源可以比喻成一座矿藏，深挖发现其闪光点；课题的资源可以比喻成一把钥匙，是一种启发智慧的原点；课题的资源可以比喻成一瓶复合维生素，补充多元营养。课题资源可以是一句话、一组图片、一本书、一段视频，也可以是音乐、舞蹈。设计的灵感不仅可以来源于自然、人造物像，也可以来自于抽象的理念，一种精神或信仰，当我们读诗歌的时候，往往获得视觉的画面，听音乐也可产生诸多遐想⋯⋯在课题之下，设计资源用于辅助完成课题，使课题进展下去，向更多、更广、更深的层面发展，用于启迪智慧、拓展视野，使学生有更多探索的方向和素材，有更多的灵感来源和知识的交叉补给。

单一的资源只会使教学越来越狭隘，例如，教学案例来源于所谓平面设计的成功案例，那无疑就是给出唯一答案，从此设计到彼设计，只能是简单的重复。这种思维模式是机械而错误的，并不能激发学生的思考能力和判断力。课题资源作为一种被研究的对象，应给学生提供一种参照、路径、角度和启发。例如邬烈炎教授主持的国家级精品课程"设计基础"，将传统教学模式中被奉为经典的一成不变的静物、石膏像、人物及人体、花卉及植物、中外装饰风格、构成等进行整合，向更为广

阔背景的、更具时代意义的、更前沿的内容扩展，如自然、建筑、艺术等，多向地寻找、挖掘、选择、移植、借鉴这些资源之下丰富的形式，从自然中来，通过看的训练获得丰富的造型信息，线、质感、水的形态等，获得形式创新的来源，获得感悟。与平面设计专业相关的设计资源也应该多元化、多维度、多样化。可以从广泛的自然、人造物像中汲取营养，也可以通过其他艺术专业的资源和其他专业门类的资源中获得，例如：自然中的肌理、动植物；图像中的科学图形、照片、经典绘画；单纯指向材料的资源，如纸张、亚克力；设计其他门类中的装置、手工艺、当代艺术；其他专业领域如音乐、诗歌等。基弗说："绘画很难实现我的想法，为艺术而艺术的东西提供不出精神食粮。"艺术的表达需要从宇宙更多的内容中获取信息资料，才能表达某种深层的需要。

课题的视角与切入点设计

课题涉及的范围应富于启发性和创造性以及人文色彩，具有研究价值，以宽阔的视野审视世界，给出客观的判断和饱含情感的设计，培养学生独立的思考和观点。以资源为背景，怎样进一步给出课题，这就需要教师以多元的思考角度、价值判断以及设计经验来找出原理性的素材，发现资源中具有价值的内在的元素，并与学生所学的知识结构匹配。对问题的观点如果基于客观的角度，可以让我们具有更多认知的可能性，惯性思维常常使人陷入一种单一的价值观和价值取向，而学习不同文化和不同学科之下解读问题的方式会使视角更加广阔，也使得解读有更多的可能性。在《走向研究性课程——以设计基础教学为例》一文中，邬烈炎教授提出了一些课题生成方式：分解——要素提取的方法，综合——横向选择的方法，趣味——形式游戏的方法，理性——逻辑构成的方法，发散——多元展开的方法，聚合——交叉融合的方法等，都是在许多课题设计案例之上，综合了各种手段的经验之谈。这些方法不仅在基础课的教学中发挥着重要作用，也同样给视觉设计的课题设计方法很多启示。在设计过程中，好的切入点犹如一刀切下水果，即冒出丰富的汁液，表明这是一个充满了诱惑力和吸引力的甘甜果子，预示着好的开端。小学课文里有这样一篇文章，说一个孩子发现切苹果，如果

不按通常从顶部往下切，而是横向剖开，会惊奇地发现里面有一个五角星。我们常吃苹果，却很少有人发现，这就说明了换一个角度的重要性。

解题方法的唯一性与可能性

教学的目的是传授学生解题的思路与方法，激发学生对问题的独立思考能力与进行艺术创作的热情，注重过程的研究而非结果，更不是只教授标准答案。设计的问题应是多解的而非唯一解的，应以开放的态度兼容并蓄，以思辨的态度质疑与思考，以研究的态度探索与实验，使不同的观点碰撞并引发启示，养成回到原点思考问题、从不同角度思考问题的习惯。专业的面貌在特定历史中被僵化和固定成某种样式，在今天的时代已显得不合时宜，更加融合、交叉和边缘化的面貌正在形成。解题过程正是培养学生选择、判断、综合、运用的能力，在过程中会出现种种情况，或惊喜或错误，如此才使得机会出现，并有所发现与创造。在教学过程中，正是学生一次又一次的阐述才表现出他们的个性、潜能、知识和所长，也正是课堂中师生一次又一次的讨论才使思路越发清晰。以启发式的解题思路取代长久以来公式化的"灌输"，使作业呈现千变万化的自由状态，而非千篇一律的"八股"，探索就是为了寻求多种解题途径，这也反应了创造力所在。作品通过个体发光，人性通过作品展现，每个不一样的个体都带有独特的基因、情感、背景、思想，作品展现出内部巨大的差异。呆板的模式与程序毫无创造力可言，没有标准答案意味着大家都需要思考，学生和教师都需要在不断生成和变化的过程中摸索，随之趣味和意味也就渐行渐近。

作业媒介与技法效果设计

解题的可能性体现在作业上，呈现出寻找表达的路径与介质。作业的概念要以某种形式实现，需要选择媒介与技术来实施，在这个过程中，艺术表现则成为研究媒介与技法的核心。艺术表现是可以对一件设计物进行多种视觉表现的能力，包括运用不同材料，如纸张、亚克力、纸板、金属、纤维、木板等；使用不同技法，如刻、拼、编织、黏贴、裁剪、软件技法、效果图、制作稿等；结合机器设备与手工制作，如激光雕刻、

3D打印、模切、印刷、烫印工艺、后道工序、手工艺等。对于内容可以直接呈现，也可以以某种修辞的手法呈现，无论如何，艺术表现都是在表达层面的追求。在国外的学生作品中，往往不太能从媒介和形态上看出专业的倾向，作品都呈现出开放和综合的面貌，体现出效果、技法的融通综合。学生对这些技法的选择和应用应游刃有余，而不是生硬、牵强的。如果有了对设计概念进行多样化演变的能力，则有了举一反三地表达、完成创意的能力。在对作业媒介和技法效果的研究过程中，也会出现许多因研究表达形式而产生的具有启发性的结构、比例和工艺，从而完善概念与设计本身。

参考文献选择的多元性

多年以来，设计学是设置在文学之下的二级学科，直到2012年教育部才将其升级为一级学科，这也说明了艺术与文学之间的密切关系。深厚的文科基础对艺术创作的益处是毋庸置疑的，因为它在更大程度上提供给创作者丰富的营养，使认知更加深刻，而不局限于单一狭窄的专业内容。因此，教学中引入对广阔的背景知识的要求，多元化地引申出文化各个领域的链接就显得很有必要。其中，参考文献的选择是常规并且奏效的手段。文献选择的广度呈现了课题延展的思路、研究的角度和涉猎范围，以及背景资料知识。除了视觉实验、信息传递等，文献既可以涉及自然科学领域逻辑性的记录描述，也可以涉及文学诗歌等带有修辞的含蓄表达，还可以是与题材相关的文学、历史，或补充心理学、语义学、思维学等的理论资料。文献中隐含的相互关联的巨大网络为设计铺垫了厚实的基础，为课题的发展延伸提供了线索。

教材的体例与编撰结构设计

教材是基于一门课程讲解的理论文本的出版物，是对教学内容的理论性的图文整合，它作为教师对课程的梳理和总结，有着交流和研究价值。教材的编写也需要设计，体例可以从传统的八股中解放出来，更多依靠实际课题案例，切实地反应教与学的过程，以及如何在其中把教学的内容、思想有机地融合进去，把理论的知识转化为一种具有活性的方

法，转化为一种在学习实践中可吸收、可操作的内容放进课堂。教材的编撰需要严谨的治学态度，体例和编撰结构则可以灵活，需要以新的思路和设计的方法去对待。以课题为切入点编写教材可以反应最真实和最有价值的教学内容，也可以使不同教材反映出各自鲜明的特点，从而体现出教师设计课题、教学方法的初衷、思路、过程、结果，对教学的进步起到推动作用。

致 谢 *

在这篇论文完稿之时,首先要感谢我的导师邬烈炎教授,他对设计教育事业的投入和在学术研究中严谨的治学态度鼓舞了我,使我意识到我们正在从事的教学是多么神圣和重要。他以诸多举措践行改革,并希望自己的学生也能踏实研究、热情投入教学,如果没有导师对教育问题多年来的思考,就不会有这篇文章的选题,他让我有机会对自己从事的教学工作有了更科学的认识,为我开启了许多思考的大门。邬烈炎教授学识深厚,从他的研究著作和方法中,我获益良多并终生受益。我当认真教学,不负师恩。

感谢南京艺术学院给我提供教学实验的土壤,有机会在百年老校南艺教学是一种荣誉,也是一种动力。在这里,老师们的智慧和勤奋使教学闪耀着光芒,教学作品面貌日新月异,他们的课题和作业形式提供了许多案例,使我受到启发。在这里,外教工作坊和各类讲座展示了教学的多元化和可能性。还要特别感谢我的学生们,他们精彩地完成了诸多课题,是他们的实验、对话、作业促使我对教学不断思考。还要感谢身边一直信任和鼓励我的朋友们。

文中引用了国内外一些课题,无法联系到每一位作者,在这里表示歉意和感谢。对"课题"的具体使用,读者还需查阅相关的材料和图片;也可联系我,索取详细资料。

最后,还要真诚感谢我的家人,父母在生活中无微不至的照顾成为我强大的后盾,先生的鼓励与支持化作我的内在动力,孩子的理解与懂事让我能安心,没有他们,我无法完成本书。

<div style="text-align: right">

何方

2021 年 5 月

</div>

* 本书脱胎于作者的博士论文。

参考文献

1. 艾伦·斯旺.英国平面设计基础教程[M].张锡九,等译.上海:上海人民美术出版社,2003.
2. 安尚秀.设计:以访谈的名义[M].石家庄:河北教育出版社,2006.
3. 苍井夏树.东京里风景[M].济南:山东人民出版社,2010.
4. 曹方.视觉传达设计原理[M].南京:江苏美术出版社,2005.
5. 曹倩.实验互动装置艺术[M].北京:中国建筑工业出版社,2011.
6. 大卫·A.劳尔,史蒂芬·潘塔克.设计基础[M].李小霞,译.长沙:湖南美术出版社,2008.
7. 大卫·罗森伯格.鸟儿为什么歌唱:自然学家、哲学家、音乐家与鸟儿的私密对话[M].闫柳君,庞溟,译.上海:上海人民出版社,2008.
8. 丹尼·格雷戈里.手绘的奇思妙想:49位设计师的创意速写簿[M].姒一,译.上海:上海人民美术出版社,2010.
9. 丹尼尔·梅森.平面设计工艺[M],北京:中国青年出版社,2008.
10. 蒂莫西·萨马拉.设计元素:平面设计样式[M].齐际,何清新,译.南宁:广西美术出版社,2008.
11. 蒂莫西·萨马拉.完成设计:从理论到实践[M].温迪,王启亮,译.南宁:广西美术出版社,2008.
12. 杜士英.视觉传达设计原理[M].上海:上海人民出版社,2009.
13. 范景中.贡布里希论设计[M].长沙:湖南科学技术出版社,2004.
14. 佛比·麦克劳顿.科学天下·科学之美:透视与错觉[M].贺俊杰,译.长沙:湖南科学技术出版社,2012.

15. 高丰.中国设计史[M].南宁:广西美术出版社,2004.

16. 高毅,泽韦林·武赫尔.在德国学习平面设计[M].南昌:江西美术出版社,2008.

17. 海曼·施达姆.新包豪斯摄影:课程篇[M].靳征,译.北京:人民美术出版社,2008.

18. 杭间,靳埭强,胡思威.包豪斯道路:历史、遗泽、世界与中国[M].济南:山东美术出版社,2010.

19. 何见平.卓斯乐与他的学生们[M].北京:中国青年出版社,2004.

20. 胡宏述.基本设计:智性、理性和感性的孕育[M].北京:高等教育出版社,2008.

21. 胡守文.书籍设计[M].北京:中国青年出版社,2013.

22. 基特·怀特.艺术的法则[M].林容年,译.台北:木马文化,2014.

23. 加文·安布罗斯,保罗·哈里斯.规格设计[M].北京:中国青年出版社,2006.

24. 金伯利·伊拉姆.设计几何学:关于比例与构成的研究[M].李乐山,译.北京:中国水利水电出版社,2003.

25. 柯志杰,苏炜翔.字型散步[M].台北:脸谱出版,2104.

26. 肯尼斯·弗兰姆普敦.现代建筑:一部批判的历史[M].张钦楠,等译.北京:生活·读书·新知三联书店,2007.

27. 拉尔夫·史密斯.艺术感觉与美育[M].滕守尧,译.成都:四川人民出版社,2000.

28. 拉克什米·巴斯科兰.世界现代设计图史[M].甄玉,李斌,译.南宁:广西美术出版社,2007.

29. 李德庚,蒋华,罗怡.平面设计死了吗?[M].北京:文化艺术出版社,2011.

30. 李欧纳·科仁.Wabi-Sabi给设计者、生活家的日式美学基础[M].蔡美淑,译.台北:行人文化实验室出版,2014.

31. 芦影.平面的意蕴:平面设计艺术[M].北京:中国人民大学出版社,2005.

32. 理查德·曼凯维奇.数学的故事[M].冯速,等译.海口:海南出版社,2014.

33. 廖洁连,吕敬人.中文字体设计的教与学[M].武汉:华中科技大学出版社,2010.

34. 凌继尧,徐恒醇.设计艺术学[M].上海:上海人民出版社,2000.

35. 刘华杰.分形艺术[M].长沙:湖南科学技术出版社,1998.

36. 刘兰兰.把你的草稿订在墙上:在美国学设计[M].北京:中国建筑工业出版社,2005.

37. 鹿易吉·塞拉菲尼.塞拉菲尼抄本[M].张密,译.北京:北京联合出版公司,2014.

38. 罗兰·巴特.符号帝国[M].孙乃修,译.北京:商务印书馆,1994.

39. 罗兰·巴特.明室:摄影纵横谈[M].赵克非,译.北京:中国人民大学出版社,2011.

40. 罗怡.在中国设计[M].北京:文化艺术出版社,2010.

41. 马克那.源于自然的设计:设计中的通用形式和原理[M].樊旺斌,译.北京:机械工业出版社,2012.

42. 米兰达·伦迪.神圣的数:数字背后的神秘含义[M].贺俊杰,译.长沙:湖南科学技术出版社,2012.

43. 木心.文学回忆录[M].桂林:广西师范大学出版社,2012.

44. 诺曼·克罗,保罗·索拉.建筑师与设计师视觉笔记[M].吴宇江,刘晓明,译.北京:中国建筑工业出版社,1999.

45. 欧宁.漫游、建筑体验与文学想象[M].北京:中国青年出版社,2010.

46. 朴相姬,李智善.去伦敦上插画课[M].曾晏诗,译.北京:北京美术摄影出版社,2013.

47. 钱家渝.视觉心理学:视觉形式的思维与传播[M].上海:学林出版社,2006.

48. 让尼娜·菲德勒,彼得·费尔阿本德.包豪斯[M].查明建,等译.杭州:浙江人民美术出版社,2013.

49. 杉浦康平.文字的力与美[M].庄伯和,译.北京:后浪出版公司,2014.

50. 杉浦康平.造型的诞生[M].李建华,杨晶,译.北京:中国青年出版社,1999.

51. 杉浦康平.亚洲的书籍、文字与设计[M].杨晶,李建华,译.北京:生活•读书•新知三联书店,2007.

52. 上海市新闻出版局"中国最美的书"评委会.最美的书文集[M].上海:上海人民美术出版社,2013.

53. 史蒂文•海勒,伊利诺•派提特.平面设计编年史[M].忻雁,译.上海:上海人民美术出版社,2007.

54. 史蒂文•赫勒.设计文化:理解平面设计[M].张朵朵,等译.北京:中国建筑工业出版社,2010.

55. 松田行正.零ZEЯRO:世界符号大全[M].黄碧君,译.北京:中央编译出版社,2011.

56. 苏静.知日[M].北京:中信出版社,2001.

57. 孙晶.从常态到非常态[M].南京:江苏美术出版社,2003.

58. 谭平.设计教学•第十工作室[M].成都:四川美术出版社,2007.

59. 王受之.世界平面设计史[M].北京:中国青年出版社,2002.

60. 王雪青,郑美京.图形语言与设计[M].上海:上海人民美术出版社,2005.

61. 威廉•瑞恩,西奥多•柯诺瓦.美国视觉传达完全教程[M].上海:上海人民美术出版社,2008.

62. 邬烈炎.设计基础:来自建筑的形式[M].南京:江苏美术出版社,2004.

63. 邬烈炎.设计教育研究:2008工业设计国际教育研讨会论文集[M].南京:江苏美术出版社,2004.

64. 夏燕靖.中国高校艺术设计本科专业课程结构问题探讨[M].南京:东南大学出版社,2012.

65. 许江,宋建明.新设计丛集:比较设计[M].杭州:中国美术学院出版社,2007.

66. 许力.后现代主义建筑20讲[M].上海:上海社会科学院出版社,2005.

67. 尹定邦.图形与意义[M].长沙:湖南科学技术出版社,2003.

68. 袁熙旸.中国现代设计教育发展历程研究[M].南京:东南大学出版社,2104.

69. 原研哉.设计中的设计[M].朱锷,译.济南:山东人民出版社,2006.

70. 约翰·伯格.观看的方式[M].吴莉君,译.台北:麦田·城邦文化出版社,2010.

71. 约翰·伊顿.造型与形式构成[M].曾雪梅,周至禹,译.天津:天津人民美术出版社,1990.

72. 约瑟夫·阿尔伯斯.色彩构成[M].李敏敏,译.重庆:重庆大学出版社,2012.

73. 臧可心.构字:德国平面设计实验教学纪实[M].北京:人民美术出版社,2003.

74. 詹和平,徐炯.以实验的名义:参数化环境设计教学研究[M].南京:东南大学出版社,2014.

75. 张路.欧洲视觉日记:一个中国设计师在欧洲的学习、工作、生活……[M].北京:中国建筑工业出版社,2008.

76. 赵璐.德国视觉传达设计教学特色课程[M].北京:人民美术出版社,2009.

77. 朝仓之己.艺术·设计的平面构成[M].吕清夫,译.上海:上海人民美术出版社,1991.

78. 周宪.文化现代性与美学问题[M].北京:中国人民大学出版社,2005.

79. 朱良志.中国美学十五讲[M].北京:北京大学出版社,2006.

80. 周博.字体摩登1919—1955[M].北京:中信出版集团,2017.

81. Lewis Blackwell. David Carson. The End of Print[M]. Los Angeles: Chronicle Books,2000.

82. Indrek Sirkel. 37 Assignments[M]. Rotterdam: Veenman Publishers,2007.

83. Meredith Thames. Graphic Design Theory[M]. London: Thames & Hudson,2012.

84. Lindsey Marshall, Lester Meachem. Hon to Use Type[M]. London: Laurence King Publishing,2012.

85. Charlotle Rivers. Hand Made Type Workshop[M]. London: Thames & Hudson,2011.

86. Brooke Hodge. Parallel Practive in Fashion & Achitecture[M]. London: Thames & Hudson,2007.